명 품 을 권 함

명품을 권함

초판 1쇄 발행일 2016년 3월 25일

지은이 김민경
펴낸이 허주영
펴낸곳 미니멈
디자인 황윤정

주소 서울시 종로구 부암동 332-19
전화·팩스 02-6085-3730 / 02-3142-8407
등록번호 제 204-91-55459

ISBN 978-89-964173-8-5 03600

명품을 권함

김민경 지음

minimum

수많은 감동의 다른 이름, 명품

'패션은 바뀌지만, 스타일은 영원하다'고 했다. 누구보다도 앞선 유행을 만들어냈던 샤넬의 말이다. 이 말처럼 유행은 끊임없이 바뀐다. 따라가야 할 것도 너무나 많다. 눈만 뜨면 사고 싶은 것과 사야 할 것이 버섯 자라듯 쑥쑥 늘어난다. 나에게 어울리는지 확인하기도 전에 '핫한 신상'이 나타났다며 곳곳에서 난리다. 그러나 스타일은 다르다. 일정한 형식을 갖추어 특징을 드러낸다. 세밀한 것보다는 전체를 볼 수 있게 해준다. 내가 어떤 사람인지를 보여줄 수 있는 가장 간단한 방법이자 단 하나의 방법이다. 스타일을 만들기는 쉽지 않으나 공을 들일만한 가치는 있다. 절대로 나를 배신하지 않을 기본이 될 것이기 때문이다. 많은 사람에게 주목받는 스타일에서는 오랜 시간 체득하여 쌓아올린 아름다움이 자연스럽게 흘러나온다. 스타일을 다져나가는 방법은 여러 가지가 있지만, 명품이라 불리는 아이템의 도움을 받으면 지름길이 열린다.

물론 명품이라는 이름에 부담이나 반감을 갖는 사람도 많을 터이다. 그러나 이 책에서도 말했듯, 명품은 단지 비싸기만 한 물건이 아니다. 성취감이나 성과의 과시 또한 아니며 럭셔리 Luxury나 고저스Gorgeous 같은 단어로 설명할 수도 없다. 디자인이 좋다거나 예술적이라는 수사를 사용하기도 하지만 그 모든 것이 명품은 아니다. 명품이란 근본적으로 우리의 마음에 무

언가 감동을 촉발한 것이기 때문이다.

감동의 종류는 한 가지가 아니다. 즐거움이 될 수도 있고, 완벽한 비례에서 나오는 아름다움일 수도 있다. 편리하기 때문에 저도 모르게 감탄사를 내뱉는 것도 역시 감동이다. 수없이 많은 감동의 조각을 모아 그 이유를 붙여 책을 엮었다.

금방 끝낼 수 있을 것 같았던 과정은 수많은 '왜?'와 싸움을 시작하며 예상보다 오랜 시간이 걸렸다. 아이템을 하나하나 고르는 것도 쉬운 일은 아니었다. 왜 이게 아니면 안 되는지, 왜 하필이면 이것인지 확신하기까지 수두룩한 날들이 고심의 연속이었다. 끊임없는 자문자답을 거치며 사람의 행동반경과 관심사를 기준으로 각 장을 묶고, 주변에서 나 자신에게 집중하도록 정리했다.

이 책을 통해 모처럼 물건을 구매해 소중히 사용하고자 하는 사람에게 남과 조금 다른 선택을 할 기회가 주어진다면 더할 나위 없는 기쁨이다. 명품이라면 지레 겁을 먹었던 사람도 한 발짝 다가서서 우리의 삶으로 끌어들여 보는 계기가 되면 좋겠다.

맛이 들 때까지 오래오래 묵혀놓았던 책이다. 이제 묵은 장맛을 뽐낼 때가 됐다. 내가 권한 것들이 여러 사람에게 즐거움이자 행복이 되길 바란다.

--- 명품을 권함 ---

CONTENTS
Fashions fade but Style endures

TASTE
Fashions fade but Style endures

--- PART 1 ---

같은 이유 **남다른 선택**

시간과 공간을 빛나게 하는 그것

LIVING
Fashions fade but Style endures

--- PART 2 ---

ACCESSORY
Fashions fade but Style endures

— PART 3 —

전체를 흔드는 **디테일의 힘**

완벽한 **마감의 정석**

BAG & SHOES
Fashions fade but Style endures

— PART 4 —

CLOTHES
Fashions fade but Style endures

— PART 5 —

천 가지 가능성, **기본 아이템**

PART 1

TASTE

Fashions fade but Style endures

같은 이유
남다른 선택

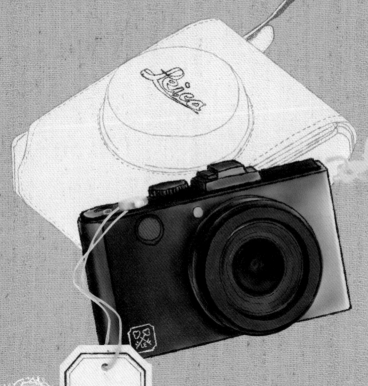

마음을 찍는
빨간
동그라미

D-LUX

Fashions fade but Style endures

﹏﹏ 라이카의 D-LUX ﹏﹏

80년대에만 해도 카메라는 장롱 안에 고이 넣어놨다가 특별한 집안일이 있을 때나 잠깐 꺼내 쓰는 집안의 재산 목록 1호였다. 한 번 찍고 나면 필름을 감아주어야 하고 렌즈를 돌려가며 세밀하게 초점을 맞춰야 하는 수동 카메라는 귀찮고 어려운 애물단지였을지도 모르겠다. 그래도 니콘Nikon이니 라이카Leica니 캐논Canon이니 하는 카메라는 들고 있다는 것만으로도 자랑스러운 것이었다.

세월의 흐름과 기술의 발전은 카메라를 보물단지로 그냥 두지 않았다. 요즘에는 카메라를 들고 다니는 사람이 흔하다. 스마트폰 하나면 사진은 물론 동영상까지 다 해결할 수 있는데도 굳이 카메라로 사진을 찍는 것이다. 카페든 음식점에서든 나온 음식에는 손도 대지 않고 구도부터 잡는 모습도 자주 볼 수 있다. 이렇게 카메라가 흔해진 데는 디지털 카메라 보급이 큰 역할을 했다. 하지만 디지털 카메라라는 게 종류가 워낙 다양해서 선택하기가 쉽지 않다.

성능이 중요한 사람이라면 단연 DSLR을 선택할 것이고

합리적인 가격과 만족할 만한 성능을 찾는 사람은 렌즈 교환이 가능한 미러리스 타입이 좋겠다. 활용도만 따진다면 똑딱이라 불리는 콤팩트 카메라가 적합하겠지만 카메라를 선택하는 기준이 성능이나 가격뿐인 것은 아니다. 무거운 DSLR에 실망하고 무미건조한 미러리스 카메라가 부족했던 사람이 선택할 수 있는 또 다른 답안은 라이카의 D-LUX 시리즈다.

카메라를 좀 아는 사람이라면 '꿈의 카메라'로 생각한다는 그 라이카 말이다. 라이카의 디지털 카메라군에서도 '비교적 저렴'한 카메라에 속하는 D-LUX는 옛날 자동 카메라를 보는 듯 클래식한 디자인이 특징이다. 다른 카메라처럼 손에 잡히는 그립을 위해 유선형을 살리지도 않았다. 네모난 형태 그대로, 부수적인 것은 완전히 배제된 기본적인 모양새다. 첫눈에 '아, 예쁘다'고 느끼는 것은 인지하기 쉬운 간단한 형태로 정리되었으면서도 전체와 부분의 비례가 적절하게 조화되어 있기 때문이다. 어쨌든 바탕이 워낙 간결하게 정리되어 있다 보니 라이카의 상징인 빨간색 원형 로고가 한눈에 강하게 들어온다. 구차하게 설명하지 않아도 단번에 알아볼 수 있는 빨간 마크는 라이카가 자랑하는 시그넛이다.

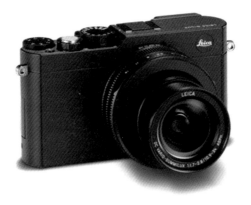

거의 동일한 디자인과 성능을 가지고도 절반 가격밖에
되지 않는 파나소닉Panasonic의 LUMIX LX 시리즈 대신
D-LUX를 선택하는 이유는 이 로고 때문이다. 파나소닉
과 라이카가 기술협약을 맺은 이후로 파나소닉은 카메라
를 OEM으로 공급하고 라이카는 렌즈 라이선스를 제공
한다. 하드웨어만 가지고 따져보면 이미지 프로세싱 외
에 화면비율 설정조작이나 렌즈 성능과 이미지 센서까지
다 같다. 그러니 LUMIX LX나 D-LUX나 결과물이 비슷하
다. 웬만하면 일정 수준 이상의 사진이 찍히는데다 가볍
고 사진 찍기가 쉽다. 사실 유저 입장에서 가볍고 쓰기 쉬

운 콤팩트 카메라로 DSLR에 가까운 좋은 결과물을 내어
준다면 이보다 더 좋은 것은 없다.

하지만 눈을 가리고 귀를 막아가면서도 라이카를 감수하
는 데는 좀더 깊은 이유가 있다. 앞서 말했듯 카메라를 선
택하는 데 성능이나 가격만이 고려대상이라면 답은 참
간단했을 것이다. 하지만 사람들의 취향은 그리 간단하
게 결정되는 것이 아니다. D-LUX의 경우도 마찬가지다.
빨간 마크가 달린 카메라를 빈티지한 예쁜 가죽 케이스
에서 꺼낼 수 있다는 이유만으로 두 배가 넘는 가격을 기
꺼이 지불하는 것은 단순히 물건을 구매하는 것이 아니
라 브랜드의 가치를 함께 받아들이기 때문이다. 어떤 사
람에게는 합리적이지 않거나 매니악한 취향이라고 비판
받을지도 모른다. 하지만 라이카에는 그런 비판도 기꺼
이 감수할만한 가치가 있다.

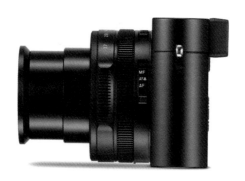

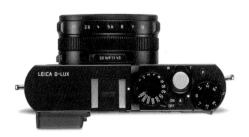

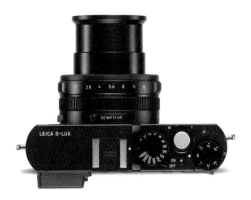

독일과 일본이라는 양대 광학기술 강국에서 만들어졌으니 요모조모 따져봐도 좋은 제품인 것은 당연한 일이다. 하지만 D-LUX에는 100년 전에 만들어진 모델도 수리해준다는 라이카의 신뢰감과 전문가의 이미지가 따라붙는다. 필름 카메라 시절부터 쌓아온 이런 가치는 이미 브랜드의 정체성이 되어 라이카만의 문화를 만들어가고 있다. 사람들은 D-LUX가 아니라 '라이카'를 가졌다고 생각하고, 소유한 사람만이 느낄 수 있는 뿌듯함이나 자부심을 가진다. 이것이 결국 사람을 움직이는 원동력이 되는 것이다.

소비자는 의외로 이런 고차원적인 가치에 더 쉽게 마음이 움직인다. 허기가 채워지는 것보다 마음에 감동을 받을 수 있는 가치에서 충족되는 뿌듯함이 훨씬 크기 때문이다. 남부러운 시선까지 추가로 얻을 수 있으니 더욱 좋다. 스마트폰으로 보는 것과 또 다른 세상이 라이카 렌즈 밖에 펼쳐질 것이다.

세상 단 하나의 라이카

라이카 카메라를 특별하게 만드는 방법이 한 가지 더 있
다. 알라카르트A LA CARTE라 불리는 맞춤 라이카다.
X2모델과 MP 및 M7모델에만 커스터마이징
Customizing 서비스인 알라카르트가 가
능하다는 게 조금 아쉽지만 나만의 라
이카를 소유할 수 있다는 기쁨에 비할
바는 아니다.

1 블랙, 실버, 티타늄 중에서
바디의 색상을 선택한다.

2 질감과 색상이 다른 10여 종의
가죽 중에서 본체 그립 부분을
감쌀 가죽을 선택한다.

3 플래시 커버, 셔터 다이얼, 액정
모니터 위에 사인이나 이니셜 등
각인할 메시지를 선택한다.

4 알라카르트 서비스의 일환으로
레더 그립에 맞는 스트랩과
가죽 케이스가 제공된다.

예쁘고 싼
만년필
그 이상

LAMY

Fashions fade but Style endures

·····— 라미의 사파리 —·····

무라카미 하루키의 수필 중에 만년필Fountain Pen과 관련된 에피소드가 있다. 아주 작은 가게에서 몸에 스며드는 듯 꼭 맞는 만년필을 맞춰주는 주인에 관한 이야기다. 주인은 만년필 하나를 만들기 위해 척추의 요철을 더듬고, 손가락에 낀 기름기와 손톱의 경도를 재어본다. 세심한 살핌과 석 달의 기다림 끝에 몸에 딱 맞게 친숙한 만년필을 갖게 되었다는 이야기다.

만년필이라는 필기구는 이렇게 기다림이 어울리는 물건이다. 잉크를 주입하고, 펜촉을 통해 잉크가 흘러나오기를 기다리고 글씨를 쓴 뒤에는 마르기를 기다려야 한다. 손으로 글씨를 쓰는 것보다 자판을 두들기는 일이 훨씬 많은 요즘 세상과는 참 어울리지 않는 물건인지도 모르겠다. 그러나 펜촉을 통해 나오는 잉크는 손의 움직임대로 글씨를 만들고, 그 흔적으로 내용을 담아낸다. 별것 아닌 과정이지만 가볍지는 않다. 하나하나 허투루 흘려보내기에는 새겨지는 것의 깊이가 만만하지 않다. 만년필이 품격이나 약속, 존경과 명예 같은 단어와 잘 어울리는

상징이 된 것도 이런 이유 때문이다.

그래서일까, 만년필이라고 하면 뭔가 어렵고 비싸고 나와 어울리지 않는다고 지레 겁을 먹기도 한다. 하지만 화려한 외관이 만년필의 전부는 아니다. 본질은 손으로 글씨를 써내려가는 행위에 있다. 라미Lamy의 만년필을 추천하는 것도 그래서다.

라미는 '모든 제품은 기능적이며 견고하고 아름다워야 한다'는 바우하우스Bauhaus 특유의 조형관을 바탕으로 발전한 독일의 대표적인 만년필 브랜드다. 독일사람이 가지고 있는 합리적인 사고방식을 바탕으로 발전한 바우하우스의 조형이념은 철저한 기능주의와 대량생산 방식을 따르고 있다. 누구나 쉽게 '잘 쓸 수 있는' 디자인을 표방하는 라미도 마찬가지다.

아무런 장식도 없이 컬러풀한 플라스틱으로 만들어진 몸

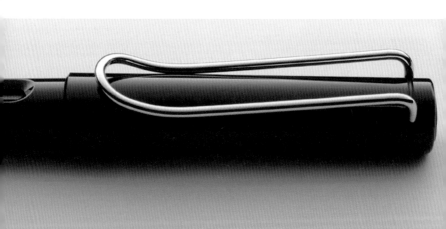

통은 손가락이 미끄러지거나 만년필이 굴러 떨어지는 것
을 방지하기 위해 완전히 둥글지 않고 살짝 평평한 면이
있다. 길게 뚫려 있는 창을 통해서는 잉크가 얼마나 남아
있는지 확인할 수 있는데 모든 것이 디자인의 일부분임
과 동시에 기능적인 면을 고려하여 만들어진 것이다.
캡 부분에 달린 클립도 그렇다. 전체가 플라스틱으
로 되어 있어 어떻게 보면 무척 가볍고 싸구려처
럼 보일 수 있는 라미를 디자인적으로 꽉 잡아
주는 부분은 캡에 달려 있는 이 클립이다.
라미의 클립은 다른 것과는 달리 탄력이 아
주 좋은 황동철사를 구부려 넓은 직사각형
으로 만든 것이다. 직선적인 형태라 둥글납
작한 라미의 몸통과 대조를 이루면서도 매
우 잘 어울린다. 게다가 얇은 철사이기 때
문에 그 존재감은 미미하다. 가운데가 크게
비어 있지만 옷이나 종이에 클립을 끼웠을
때는 양쪽에서 힘을 분산해주는 구조여서
일자형의 클립보다 훨씬 안정적이기까지
하다. 즉 끼웠을 때는 눈에 띄지 않지만
실제 기능적인 면이나 구조는 다른 클립

보다 훨씬 뛰어난 것이다.

펜촉 역시 마찬가지인데 라미의 펜촉은 스테인리스 스틸이다. 고가의 만년필 중에는 백금이나 18K 등 고급소재의 펜촉도 많지만 이것들은 섬세하고 부드러운 반면 내구성이 약하다는 단점이 있다. 일상생활에서 가까이 두고 사용하기에는 부담이 많다. 하지만 스테인리스 스틸 소재의 펜촉은 강하게 누르는 힘에도 버틸 수 있고 빠르게 써내려도 종이에 잘 걸리지 않는다. 펜촉이 쉬이 닳지도 않으면서 잘 벌어지지도 않아서 어린 나이의 학생들도 부담 없이 사용할 수 있다는 장점이 있다. 비단 학생뿐이 아니다. 가볍게 만년필을 쓰고 싶은 사람이라면 그 누구에게도 매우 긍정적으로 다가올 수 있는 부분이다.

이처럼 라미는 캐주얼하게 사용할 수 있는 만년필이라는 점을 제품 전체에서 강조하고 있다. 어느 한 부분도 빼놓지 않고 기능성과 합리적인 측면을 중요시한 디자인이다. 가격도 저렴한 편이

라 부담 없이 사용하기 좋다. 그럼에도 불구하고 볼펜이
나 수성펜처럼 가벼워 보이지는 않는다. 군더더기 없이
필기구라는 본질에 바로 다가가지만 그것이 초라하고 볼
품없어 보이는 것이 아니기 때문이다. 예쁘고 싼 만년필
이라는 것 이상의 즐거움을 발견할 수 있는 필기구, 그것
이야말로 라미가 추구하는 만년필의 본질이다.

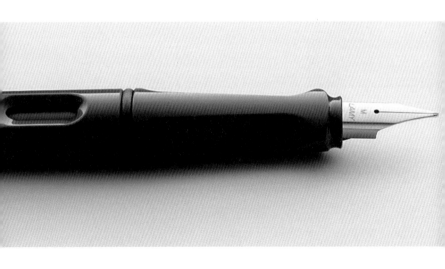

많고 많은 만년필 중에

라미 외에도 다양한 가격대의 수많은 만년필이 사람들을 기다리고 있다. 펜촉에 따라서, 펜대의 색상이나 필기감에 따라서 취향은 천차만별일 테다. 그래서 만 원 이하부터 30~40만 원대의 만년필을 다양하게 골라봤다. (단위 만 원)

플래티넘 프레피 Platinum Preppy : 0.35~0.40

만년필이라는 이름을 단 펜 중에 가장 저렴하지 않을까? F촉 이지만 생각보다 조금 굵은 편이다. 중성펜처럼 생긴데다 가격 도 비슷해 만년필에 부담 없이 접근할 수 있는 입문제품이다.

파이롯트 에르고 그립 Pilot Ergo-Grip : 0.8~1.2

글씨 연습용으로 개발된 에르고는 EF촉 치고도 가느다란 세필에 속한다. 가격에 비해 잉크 흐름이 좋고, 투명 바디가 있어서 다양 한 색상의 잉크를 사용하는 사람들이 선호한다. 필기용으로 사용 하는 사람도 많다.

세일러 클리어 캔디 Sailor Clear Candy : 1.6~2.0

1976년에 생산된 제품을 복각해 출시한 클리어 캔디는 귀여운 디자인과 사탕처럼 달콤한 색상으로 유명하다. 비교 적 저렴한 가격에 필기감이 좋아서 가격 대비 성능이 좋은 편 이다. 작은 글씨를 쓰기에도 적당하다.

파이롯트 카쿠노 Pilot Kakuno : 1.6~2.0

세일러 캔디와 가장 흡사한 만년필이 카쿠노다. 심플한 디자인 에 펜마다 뚜껑의 색이 달라 여러 자루를 모으는 사람도 있다. 또 하나 카쿠노의 특징은 펜촉에 스마일 일러스트가 들어가 있다는 것이다. 다만 육각형의 바디라서 펜을 독특하게 쥐 는 사람들에게는 조금 힘들 수도 있다.

파이롯트 프레라Pilot Prera : 3.4~5.5

라미와 함께 대중적인 만년필의 쌍두마차다. 데몬Demon이라 불리는 투명 바디의 인기가 좋다. 뚜껑에서 비치는 색이 다양해서 잉크의 색과 맞춰 사용하는 사람도 있을 정도다. 일본 브랜드답게 세필이며 필기감이 좋다.

세일러 프로피트Sailor Profit : 10~20

세일러는 상당히 괜찮은 가격대에 좋은 성능을 보장하는 브랜드로 유명하다. 세일러의 주력상품이라고 하는 프로피트는 비교적 저렴한 가격대에 14K 금촉을 만날 수 있는 기회이다. 단, 만년필 바디에 마끼에가 들어가거나 21K 금촉이 되면 가격대가 완전히 달라진다.

파커Parker : 10~30

대학에 입학하면 파카 만년필 하나씩 선물받았던 때도 있을 만큼 만년필의 대명사다. 어번Urban이나 아이엠Im처럼 다소 저렴한 라인도 있지만 뉴소네트New Sonnet 라인을 선택하면 이 가격대에 23K 금촉을 써볼 수 있다. 부드럽게 써지는 금촉의 필기감을 생각하면 선택할만하다.

크로스Cross : 10~30

미국 브랜드인 크로스는 유선형 디자인으로 유명하다. 둥근 바디가 손에 쥐기 딱 좋을 정도로 굵어 손이 피곤하지 않다. 센츄리Ⅱ Century Ⅱ 나 타운센드Townsend 라인이 적당하지만 금장이거나 스페셜 에디션이 붙으면 얘기가 조금 달라진다.

펠리칸Pelikan : 30~40

펠리칸의 M300번대와 400번대가 이 정도 가격대다. 펠리컨은 번호가 낮을수록 짧고 가느다란데 3~400번대의 펜이 여자 손에 쥐기에 적당하다. 펠리칸 만년필은 바디에 직접 잉크를 충전하는 플런저 방식이다. 카트리지나 컨버터보다 잉크양이 훨씬 많이 들어가기 때문에 오래 두고 쓰기에 좋다.

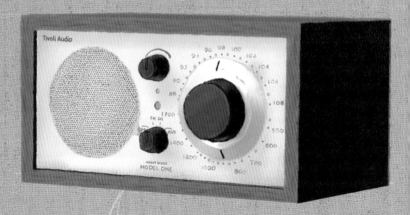

작지만

강하고

클래식한

오디오Audio라고 하면 떠오르는 것은 크롬 빛으로 번쩍이는 최첨단 기기의 모습이다. 버튼이 줄지어 있고 손을 대면 뭔가 잘못될 것 같은 복잡한 기계라는 인식이 먼저 다가온다. 튜너에 앰프에 우퍼 같은 알 수 없는 단어도 그렇지만 연결은 또 얼마나 복잡한가. 그래도 어렵사리 이것저것 꽂고 눌러 음악을 들어보면 음질이 더 좋긴 하다. 그럼에도 불구하고 손대기 어려운 오디오보다는 아이폰 같은 휴대용 기기를 사용해서 음악을 듣게 된다. 점점 더 간단하고 쉬운 것을 바라는 사람들에게 묵직한 부피감에 조작까지 복잡한 오디오는 버거운 제품일지도 모르겠다. 그런데 티볼리Tivoli는 사람들의 이런 고민을 다 알고 있었다는 듯 군더더기를 싹 걷어낸 오디오를 내놓았다.

직사각형의 단순한 모양을 하고 있는 티볼리 모델 1Tivoli Model One을 보면 그동안 오디오를 보면서 느꼈던 부담감이 싹 사라진다. 겉모습만 봐서는 오디오라는 것을 믿을 수 없을 정도로 작은데 다이얼 세 개와 스피커 하나로 이루어져 있다. 딱 봐도 한눈에 기능을 알아차릴 수 있을

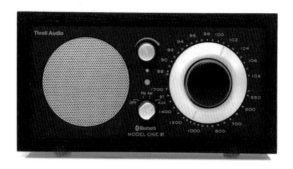

정도로 사용하기 쉽고 간단하게 만들어졌다. 오른쪽의 커다란 다이얼로 주파수를 맞추면 가운데에 있는 주황색 LED 램프가 좀더 밝아지는 것이 전부다. 볼륨이나 기능 변환도 다이얼만 돌리면 해결된다. 복잡한 고민을 할 필요가 전혀 없는 것이다.

전체적인 구성을 보면 얼핏 직선에 원만 사용한 평범한 디자인 같지만 잘 따져보면 부분적인 비례들이 조화를 이루어서 조형적인 아름다움을 극대화한다. 좌우 다이얼의 간격이나 위, 아래 넓이의 차이 같은 것이 조금씩 다른 것만으로도 리드미컬한 비례감을 느낄 수 있는 것이다. 비례의 조율이 뛰어나기 때문에 깔끔하게 딱 떨어지는 디자인인데도 불구하고 단조롭지 않다.

이런 미니멀한 형태 때문에 곧잘 기능주의 디자인과 비

교되고는 한다. 하지만 티볼리는 합리성이나 생산성을 염두에 두고 만들어진 제품은 아니다. 얼마나 쉽고, 빨리, 많이 생산하는지가 아니라 음악을 들으면서 행복해하는 사용자를 위해 만들어진 디자인이기 때문이다.

티볼리의 디자이너인 헨리 크로스Henny Kloss는 음악이 생활에 큰 기쁨과 활기를 주는 존재가 되기를 바랐다. 사람들이 어떤 방식으로 음악을 듣는지를 고민했고 오디오 애호가들이 흔히 그러듯 음악보다 기계에 압도당하는 것에 반대했다. 늘 곁에 두고 쉽게 쓸 수 있는 좋은 오디오를 만들기 위해 40여 년을 연구한 결과가 모델 1이다.

핸드폰 안테나를 만드는 소재로 라디오 안테나를 만들어 수신감도를 높였고 모노지만 매우 우수한 성능의 스피커

를 사용했다. 어차피 작은 오디오의 스피커 간격으로는 스테레오감을 느낄 수 없으니 하나에 올인해서 고품질의 소리를 잡아낸 것이다. 때문에 아무리 볼륨을 높여도 찢어지거나 울리는 소리 없이 깨끗한 음색을 느낄 수 있다. 좋은 음질을 원하지만 거창한 것은 싫다는 마니아층이 즐겨 찾는 제품이라고 하니 품질 보증 하나는 확실하다. 심지어 티볼리의 간결한 외형도 음향공간과 스피커의 성능을 고려한 결과라고 한다. 딱딱한 모양의 기계에서 흘러나오는 맑은 소리는 사람의 마음을 서정적이고 여유롭게 한다. 장식이 없고 심플하다고 해서 티볼리를 기능주의 디자인이라고 부를 수 있을까? 그보다는 가치를 가지고 감동을 극대화하는 디자인이라고 보는 편이 맞을 것이다. 보기에는 쉽지만 디자인의 심미적인 가치나 기능

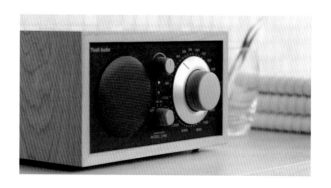

적 요소만 추구해서는 만들기 어려운 것이다.

하지만 이렇게 어려운 걸 생각하지 않아도 티볼리는 클래식한 맛이 살아 있는 예쁜 오디오다. 책상 위에 놓아도, 싱크대 위에 올려놓고 봐도 우아하고 세련된 디자인으로 방안 분위기를 빛내줄 것이다.

티볼리 시리즈

티볼리 모델 1은 가장 클래식하고 기본적인 제품이지만 그 밖의 사양을 원하는 사람들에게도 선택의 기회가 주어진다.

티볼리 모델 콤보 1 Tivoli Model combo 1
우퍼가 달린 스테레오 사운드의 오디오를 원한다면

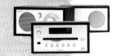

티볼리 모델 Ⅲ Tivoli Model Ⅲ
시계가 붙은 라디오가 좋으면

티볼리 송북 Tivoli Songbook
매번 주파수를 맞추는 것조차 귀찮다면

티볼리 팔 Tivoli PAL
휴대용 라디오를 원하면

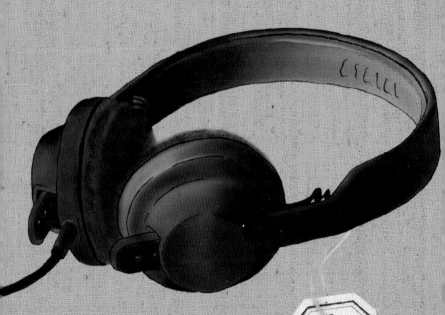

끊어지지
않는
좋은 소리

──·· 아이아이아이의 TMA ··──

어딘가로 이동하는 시간에는 음악을 듣거나 영상을 보는 사람이 많다. 그런데 잘 보면 이어폰Earphone을 쓰는 사람은 많지만 헤드폰Headphone을 쓰는 사람은 별로 없는 편이다. 헤드폰은 주변의 소리를 차단해주는 차음 효과도 뛰어날 뿐 아니라 고막에도 영향을 적게 미치면서 음질은 훨씬 좋은 아이템인데도 그렇다. 커다란 헤드폰을 끼고 있으면 뭔가 거창해 보인다는 느낌이 들어서일까?

일단 헤드폰은 크기부터 이어폰과 압도적인 차이를 보인다. 무겁고 거추장스럽다. 귀 부분에 둘러져 있는 두툼한 이어패드 덕분에 겨울에 귀마개 대신 쓰는 사람도 있지만 여름에는 땀띠가 날지도 모른다. 머리띠처럼 조여대는 헤드밴드는 귀나 머리에 통증을 유발하기도 한다. 우아하게 음악을 감상할 때는 어떨지 몰라도 매일 오가는 통근전철 안에서 사용하기에는 이만저만한 단점이 아니다. 게다가 결정적으로 헤드폰은 이어폰에 비해 절대적으로 고가 제품이다.

아이아이아이AIAIAI의 TMA 시리즈는 여태까지 구구절

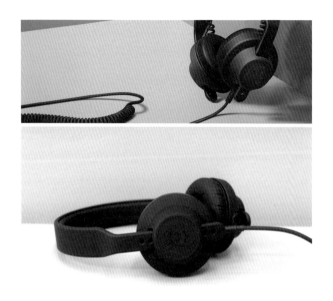

절 이야기했던 헤드폰의 단점을 전부 날려버리는 새로운
헤드폰이다. 가격 대비 성능이라는 대중적인 조건에도
적합할뿐더러 어느 누구에게 보여줘도 칭찬받을 만한 디
자인이다. 딱 봐도 기능적이고 견고해 보이는 디자인인
데 전혀 군더더기가 없다. TMA의 본체는 크지도, 작지도
않은 이어패드와 아무 장식도 없는 헤드밴드뿐이다. 로
고도 잘 보이지 않는 검정색에 고무 같은 합성수지로 전
체를 마무리했다. 다른 헤드폰에 비해 요란하지도 않고

거추장스럽게 큰 것도 아니어서 한번 써보고 싶다는 생각이 들 정도로 깔끔한 디자인이다.

형태를 잘 보면 헤드폰이라는 아이템이 가지고 있어야 하는 클래식한 요소는 모두 갖추고 있다. 반면에 재질은 무척 현대적이다. 다른 헤드폰처럼 발랄한 형광색도 아니고, 블링블링한 장식이 달린 것도 아니다. 이 상반된 두 가지 이미지가 공존하는 데다 장식적인 부분은 모두 제외한 채 단순한 외형을 하고 있기 때문에 캐주얼한 스트리트 패션뿐 아니라 어떤 스타일에도 잘 어울린다. 적당히 무게감 있는 디자인 덕분인지 정장과 매치해도 튀지 않는다. 헤드폰이 정장에 어울리기가 얼마나 어려운지 생각해보면 TMA 시리즈는 무척이나 활용도가 높은 헤드폰이다.

여기서 그치지 않고 TMA 시리즈는 여태까지 보기 어려웠던 혁신적 구조를 선택했다. TMA-1은 헤드밴드와 케이블을 별도로 판매한다. 용도에 따라 선택한 케이블을 스피커 유닛에 꽂기만 하면 된다. 음향기기의 생명은 케이블에 있다. 가장 쉽게 고장 나는 곳도 케이블이다. 조심해서 쓴다고 했는데도 어느 날 한 쪽에서만 소리가 나올 때의 절망감이란 느껴본 사람만이 알 수 있는 것이다. 이

점에 있어서 TMA-1은 단선으로부터 해방감을 만끽할
수 있는 헤드폰이다. 기술적으로 어려운 일은 아니다. 헤
드폰에 원래 연결되어야 하는 케이블을 단자로 분리시킨
것뿐이다. 그런데 결과적으로는 헤드폰에 새로운 생명을
불어넣어준 것이 된다.

TMA-2는 더욱 진일보한 모델이다. 헤드밴드와 케이블
뿐만 아니라 스피커 유닛과 이어패드까지 선택이 가능하
다. 사실상 조립 헤드폰을 사는 것과 다름이 없다. 헤드밴
드의 두께, 이어패드의 재질 등 많은 부분을 고려하여 조
합할 수 있는데 EDM, 재즈, 하우스 등 내가 주로 듣는 음
악의 특성에 맞출 수도 있고, 디제잉DJing이나 전문 스튜
디오용 등 용도에 적합한 선택을 할 수도 있다. 부품 하나
하나의 특성을 잘 몰라도 아이아이아이 홈페이지에서 제

공하는 샘플을 보면 접근하기 쉽다. 유명 뮤지션들이 추천하는 스타일도 있어 재미있는 이야깃거리가 늘어나는 느낌이다. 싫증이 나거나 쓸모가 바뀌어도 괜찮다. 새로운 부품을 구매해서 교체하면 그만이기 때문이다.

TMA-1도 그렇지만, TMA-2 역시 복잡한 기술을 사용한 게 아니다. 원래 있던 기술에 생각만 조금 틀었을 뿐이다. 신기하고 놀랍게도 디자인에 기술이 살짝 들어간 것뿐인데 헤드폰에 대한 고정관념이나 구조가 바뀌며 반영구적인 생명력을 가진 물건이 되어버린다. 헤드폰을 바라보는 시각이 완전히 바뀌는 것이다. 기술은 별것이 아니더라도 순식간에 마음을 움직이는 감동적인 디자인이 된다.

이것이 TMA 시리즈의 진면목이다. 처음에는 '좋은 사운 드를 들려주고 싶다'라는 의지를 가지고 시작한 디자인 이지만 결국에는 소리를 전달하는 매개체를 넘어서서 마음 깊은 곳을 건드려 탄복하게 된다. 그리고 아마도, 이렇게 남다른 시각을 알아보는 사람들만이 로고도 드러나지 않는 TMA를 사용하며 기뻐할 것이다.

자유해방전선

사람들이 부대끼는 출퇴근길에, 운동을 하며 격하게 움직일 때, 번거로운 헤드폰 줄에서 해방되는 길, 그것은 블루투스다. 근거리 무선통신을 이용한 블루투스는 키보드에서, 셀카봉에서, 헤드폰에서 다양하게 사용되고 있다. 유선방식에 비해 음질은 다소 떨어지지만, 최근 블루투스 대역폭의 변화와 기기의 개선으로 많은 사람이 찾고 있는 헤드폰이기도 하다.

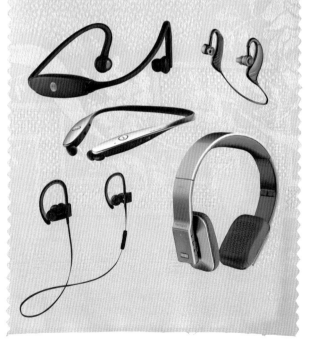

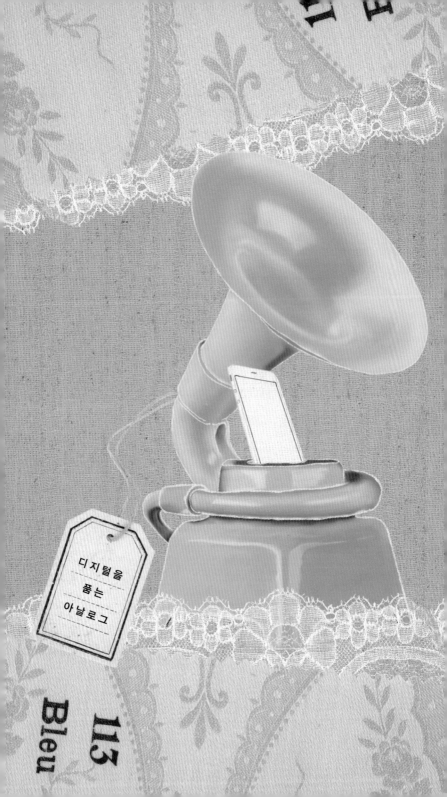

디지털을
품는
아날로그

포노폰 ──

우리나라의 스마트폰 보급률은 세계 평균인 24.5%보다 훨씬 높아 83%를 넘는다고 한다. 이 정도면 아주 높은 보급률이다. 단순 보급률이 높을 뿐 아니라 IT강국 국민답게 활용도도 꽤나 높은 편이다. 제품이야 삼성이다 애플이다 서로 말이 많지만 사용자 입장에서는 어쨌든 핸드폰 하나 가지고 별의별 일을 다 할 수 있는 스마트폰은 매우 편리하고 똑똑한 전화기임에는 틀림없다.

하지만 그 똑똑함이 해가 될 때도 있다. 버스나 지하철에서 수많은 사람이 화면이 뚫어져라 몰입해 엄지손가락을 움직이고 있는 걸 보면 말이다. 친구끼리 만나도 카페에서 말 한 마디 없이 서로 각자의 스마트폰을 손에 들고 SNSSocial Network Service에 댓글을 달거나 메신저 어플리케이션을 사용해서 대화하는 일이 벌어지기도 한다. 어찌 보면 스마트폰은 기능 많은 전화기라기보다 '전화까지 되는 어른용 장난감'이라는 평이 맞을지도 모르겠다.

지나치게 감상적으로 보일 수도 있겠으나 바로 옆에 앉아서도 각자 핸드폰만 붙들고 있는 모습에 왠지 쓸쓸한

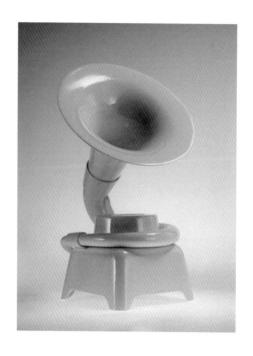

느낌이 든다. 편리하고 똑똑한 기계에 정신이 팔려있는 모습에서 더 중요한 것을 잃어가고 있는 것은 아닌지 안타까움을 느꼈던 것은 나뿐만이 아닌가보다. 카세트테이프 모양을 한 핸드폰 케이스라거나 구형 송수화기처럼 생긴 핸드셋이 인기를 끌고 아날로그적인 감성을 덧붙인 스마트폰 액세서리를 찾기가 쉬워졌다.

포노폰Phonofone도 이런 아날로그적인 스마트폰 액세서

리 중 하나다. 군이 분류하면 애플사의 아이폰 전용 액세서리인데 아이폰을 끼워 세울 수 있는 독Dock이 부착된 스피커다. 일반적인 도킹 스피커 제품과 달리 '독이 부착된 스피커'라 부르는 이유는 전원이 필요 없는 소리 증폭기이기 때문이다.

캐나다 출신의 디자이너인 트리트탄 짐머만Tristan Zimmermann이 만든 포노폰은 한눈에 봐도 골동품 축음기를 연상시킨다. 축음기의 나팔꽃처럼 생긴 증폭장치도 그대로 달려 있고 레코드판을 얹을 수 있는 받침대처럼 아이폰을 끼울 수 있는 독도 설치되어 있다. 축음기와 다른 점이라면 세라믹으로 만들어졌다는 것인데 이 점이 포노폰을 더 새롭고 독특한 제품으로 만들어주는 부분이다. 여기에 포노폰은 축음기의 구조와 작동원리까지 담아놓았다.

동그란 홈에 스마트폰을 얹고 노래를 재생시키면

나팔을 통해 소리를 들을 수 있다. 일반적인 스피커에 비해서 무척이나 간단한 사용법이다. 외부 전원을 연결시킬 필요도, 복잡한 작동법을 숙지할 필요도 없다. 그저 물 흐르듯 흘러나오는 음악을 감상하면 된다.

간단하다고 해서 투박한 모양을 한 것도 아니다. 오히려 흰색에 매끈한 세라믹 재질로 첨단기기에 어울리는 깔끔한 느낌을 준다. 딱딱한 세라믹 재질이 소리의 진동을 증폭시켜 큰 소리로 들을 수 있게 해준다. 이처럼 단순한 원리지만 이 안에는 인공적인 것과 자연스러운 것을 구분하지 않고 하나로 만들려는 생각이 깊게 담겨 있다. 아이폰이라는 첨단 IT제품과 소리가 가지고 있는 자연적인 원리가 결합된 것이다. 자극적이지는 않지만 꾹 눌러주듯 마음에 새겨지는 디자인이다.

이렇게 만들어진 음악은 기계장치를 통해 억지로 증폭시킨 소리가 아니라 자연적인 원리를 통해 확대시킨 소리이기에 무척 부드럽다. 귀의 피로도 덜하겠지만 일단 듣는 사람의 마음이 느긋해지면서 풍부한 음색을 즐길 수 있다.

사람들이 사용하는 제품은 어느새 자연과 거리가 먼 인공물이 되어가고 있다. 성능이나 외관에만 집중한 나머

지 다른 것은 무시하기 일쑤다. 하지만 포노폰 같은 제품
이 나온 것을 보면 이제는 사람을 생각하고 그보다 먼저
사람이 속해 있는 자연을 내다보는 제품이 각광받을 때
가 된 것 같다.

스마트폰 액세서리

어릴 때 사용하던 연필을 닮은 터치펜Stylue 스타일러스은 작
은 글씨를 쓰거나 손으로 그림을 그리는 데 유용하다. 울
림독은 도예공방과 디자인업체의 협업으로 만들어진 도자
기 스피커로 책상 위에 올려둘 수 있을 만큼 자그마한 것
이 특징이다. 송수화기가 달린 거치대도 있다. 스마트폰과
태블릿PC를 동시에 연결할 수 있는 커브 트윈Curve Twin은
유선전화기를 그대로 닮아 있다. 무선전화를 사용하면서
발생하는 전자파로부터 해방될 수 있다는 점은 아날로그
의 선물처럼 느껴진다.

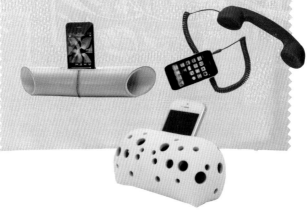

전 장 에 서

탄 생 한

램 브

RIMOWA

Fashions fade but Style endures

—— 리모와 ——

원인이야 다양하겠지만 전쟁은 승패에 상관없이 양쪽 모두에게 잔인하고 참혹한 일이다. 지난 역사에서 일어났던 수많은 전쟁을 돌이켜봐도 그렇다. 사람의 생명을 앗아갈 뿐만 아니라 오랫동안 남겨두어야 할 유적이나 유물이 한순간에 사라지기도 하고, 때로는 도시 전체가 폐허가 되어버리기도 한다. 패배한 나라는 물론 승리한 나라에게도 오랫동안 후유증을 남기는 것이 전쟁이지만, 어떤 면에서는 전쟁이 꼭 소실을 의미하지만은 않는다.

전쟁에 휩쓸려 갑자기 경제적 번영을 이루는 나라도 있기 마련이고, 군수품 개발과 보급을 위해 기술이 비약적으로 발전하기도 한다. 전쟁의 상처가 예술에 영향을 미쳐 신조형주의나 기능주의처럼 전혀 새로운 사조를 이뤄내는 경우도 있다.

또한 시기와 상황이 우연히 맞아떨어져 시대에 길이 남을 명품이 만들어지기도 한다. 원래 소가죽 가방을 만들던 리모와Rimowa에 변화가 생긴 것은 제1, 2차 세계대전과 맞물리는 시기의 일이다.

전쟁으로 소가죽 공급에 차질이 생긴 리모와에서는 트렁크Trunk를 만들 새로운 소재를 찾고 있었다. 그들은 아주 가벼운 금속인 알루미늄 합금에 주목했고 이 소재를 바탕으로 새로운 트렁크를 만들게 되었다. 알루미늄을 사용함으로써 짐의 전체 중량을 줄일 수 있었기 때문에 리모와 제품은 트렁크뿐만 아니라 독일군의 수송용 컨테이너로 각광을 받았다. 그런데 알루미늄에는 결정적인 단점이 있었으니, 바로 충격에 쉽게 찌그러진다는 것이다.

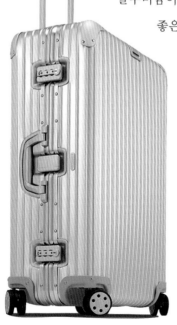

알루미늄이 아무리 가볍고 운반하기 좋은 소재라고는 해도 찌그러지기 쉽다면 문제가 달라진다. 리모와에서는 이 문제를 해결하기 위해 알루미늄판을 요철모양으로 만들었다. 이것은 당시 독일을 대표하는 수송 폭격기인 '융커스 52'의 외판설계 기술에서 영향을 받은 것으

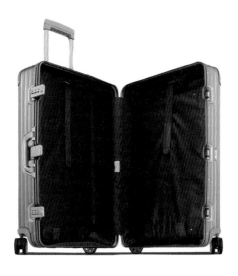

로 알루미늄의 내구성을 증가시킬 수 있었다. 알루미늄 소재의 단점을 극복하기 위해 만들어진 공학적 기술에서 출발했지만 지금에 와서는 한눈에 알아볼 수 있는 리모와 트렁크 디자인의 가장 큰 특징이 되었다. 되짚어보면 전쟁 때문에 어쩔 수 없이 선택한 재료가 결과적으로는 기술과 디자인이 일치하는 명품으로 재탄생한 것이다.

전쟁 이후 독일의 디자이너들은 기하학적인 형태에서 자신들의 답을 찾아냈다. 여기에 기술이 결합된 그들의 디자인은 기능주의라고 불리면서 디자인계를 이끌어나갔다. 같은 시기 독일에서 만들어진 리모와 역시 기능주의의 영향을 받았다. 사실 말이 좋아 그렇지 네모난 상자와

다를 바 없는 트렁크는 딱히 디자인이랄 것도 없어 보이긴 한다. 그러나 기능주의의 기하학적인 형태가 그 안에 철저하게 이성적이고 논리적인 계산과 보편적인 진리를 담고 있는 것처럼 리모와의 트렁크도 단순한 모습 안에 가방으로서의 기능과 그걸 넘어서는 본질적 접근을 포함하고 있다.

여행을 자주 다닌 사람이라면 알겠지만 짐의 무게를 생각해본다면 트렁크는 가볍고 튼튼한 것이 최상이다. 리모와의 트렁크는 겉으로 보기에는 보통 트렁크와 별다를 바가 없어 보인다. 하지만 알루미늄 합금소재는 가벼움뿐 아니라 내용물을 안전하게 보관해야 하는 기능까

지 충족시켜준다. 외부로부터 강한 충격을 받으면 표면이 움푹 파이면서 충격을 흡수하는 것이다. 따라서 안에 있는 짐은 멀쩡하다. 습도·고온·저온 등 트렁크가 만날 수 있는 수많은 악조건에도 끄떡없는 내구성을 자랑한다. 심지어 찌그러진 부분도 복원이 가능하다고 한다. 많은 트렁크가 겉으로는 멀쩡해 보여도 가방을 열면 물건이 깨져있거나 찌그러져있는 것과는 대조적인 결과다.

트렁크에 필요한 기능은 또 있다. 아무리 무거운 짐이라도 움직이기 쉽도록 바퀴가 든든해야 한다. 울퉁불퉁한 돌길에도 안전해야 하거니와 트렁크를 끌어당기거나 밀 때 반드시 방향 잡기가 쉬워야 한다. 리모와 트렁크에 달린 바퀴를 자세히 보면 바퀴의 지름이 다른 가방보다 조금 더 커서 어떤 상태의 길에서도 움직임이 편안해진다. 실제로 많은 사람이 리모와를 선택하는 이유 중 하나가 이동 시의 편리함 때문이라는 것을 보면 납득이 가는 부분이다. 무심코 넘겨버릴 수 있는 작은 부분이지만 이런 차이점이 실제로 가방을 끌고 다닐 때 마음 깊이 와닿는 장점이 되는 것이다. 이런 점은 모두 여행이라는 것에 대한 본질적인 접근이 전제되어 있다.

여행이란 일상에서 떠나, 여행지의 추억을 남겨오는 것

이다. 리모와의 트렁크는 쓰면 쓸수록 내가 다녀온 곳의 흔적이 새겨진다. 실수로 만들어진 흠집, 움푹 팬 자국과 때가 타 까맣게 된 부분을 보면서 여행 사진을 보는 듯한 추억을 되새길 수 있다. 같이 여행하는 동반자, 혹은 친구를 보는 것 같은 생각이 드는 것이다. 감정이입이라고 단순하게 정리할 부분이 아니다. 여행에서 생기는 감동이 추억으로 남듯 리모와의 트렁크는 마음속에 흔적을 남기며 여행을 되새기게 해준다. 그렇기에 많은 사람이 애지중지하면서 고장나면 수리하고, 못 쓰게 되어도 버리지 못하고 인테리어 소품으로라도 남기는 게 아닐까. 이처럼 단순해 보이는 디자인 안에 많은 것을 담아낸 리모와 트렁크는 기능성을 넘어서 새로운 흐름을 만들어내고 있다.

반짝반짝 튼튼한

샘소나이트Samsonite나 아메리칸 투어리스터American Tourister에서는 견고하고 충격에 강한 트렁크를 만날 수 있다. 라임 컬러나 핫핑크와 같이 비비드한 색감을 사용해 한눈에 들어오는 예쁜 트렁크도 있다.

많은 사람이 한두 번은 이름을 들어봤을 정도로 유명한 회사인 샘소나이트는 1910년 미국에서 만들어진 트렁크 전문 회사다. 성경 속의 힘센 장사, 삼손의 이름을 딴 샘소나이트라는 이름으로 견고하고 튼튼한 트렁크를 만드는 것이 목표인 회사다. 샘소나이트에는 세컨드라인 격인 아메리칸 투어리스터라는 브랜드도 있다. 아메리칸 투어리스터는 1933년 미국의 대공황 시기에 1달러짜리 여행가방을 출시해 크게 성공을 거둔 회사다. 이후 트렁크 소재개발을 중심으로 다양한 시도와 변화를 거듭했고 1994년 샘소나이트와 합병한 뒤, 마트와 홈쇼핑을 중심으로 가볍고 튼튼하며 품질 좋은 트렁크를 선보이는 중이다.

STELLA McCARTNEY

Fashions fade but Style endures

···━ 아디다스 by 스텔라 매카트니 ━···

어느 날인가부터 우리 삶 주변에 웰빙well-being, 참살이라는 말이 자주 들리고 있다. 인생을 풍요롭고 아름답게 살아가고자 하는 사람들의 라이프 스타일이나 문화 코드로 사용되는 단어다. 참다운 삶의 방식을 추구하자는 건데 이런 웰빙운동의 경향은 미국에서 시작되었다고 보는 견해가 많다. 하지만 사실은 자연 그대로의 삶을 추구하고자 했던 도가의 무위자연無爲自然사상에서 영향을 받아 만들어진 것이 웰빙이다.

인위적인 손길이 가해지지 않은 자연 그 자체를 즐기고, 억지로 무엇을 하지 않은 채 순수하게 자연의 순리에 따르는 것이 무위無爲이다. 자연의 본성을 따르는 것이 행복이라고 생각하기 때문에 욕망과 지식을 끊임없이 떨쳐내도록 독려하고, 생활의 여유를 찾으려는 것이다. 그러다 보니 예전에는 신경 쓰지 않던 건강에 집중하려는 움직임이 생겨나면서 스포츠나 레저 활동으로 보내는 시간이 점점 많아지게 되었다.

이런 현상은 우리나라에서도 마찬가지로 나타나, 자신의

몸을 가꾸고 건강하게 살아가고자 하는 사람이 많아졌
다. 운동을 통해 자연스럽게 건강을 챙기는 사람이 늘어
나자 운동할 때 입는 옷에도 관심이 생겨났다. 여러 종류
의 스포츠웨어나 등산복 등이 실생활에 나타난 것도 이
런 움직임에 바탕을 두고 있다.

흔히 트레이닝복을 구매할 때 제일 먼저 고려되는 것은
기능성이라고 한다. 디자인이나 착용감은 차후의 문제라
는 것이다. 하지만 그런 것 치고는 참 많은 사람이 트레이

닝복을 입은 채로 일상생활을 영위한다. 운동을 하러 나
왔다가 장을 보러 가기도 하고 친구를 만나고, 밥을 먹으
러 가기도 한다. 집 근처에 나갈 때 제일 먼저 손이 가는
것은 트레이닝복이다. 그렇다면 이미 트레이닝복은 단순
히 운동을 하기 위해 입는 옷일 뿐만 아니라 나를 표현하
는 수단으로서의 패션이라고 볼 수 있다.

그런데 트레이닝복은 일반적인 옷에 비해서 편하게 움직
이거나 활동하도록 도와주는 역할을 한다. 따라서 기능
성이나 실용성이 강조된 옷이 많은데, 그렇다고 예쁜 걸
포기할 수는 없는 일이다. 아름답게 꾸미고 싶은 사람의
마음은 운동을 하면서도 마찬가지일 것이기 때문이다.
그래서 트레이닝복을 고를 때는 디자인이 기능적인 측면
에 영향을 주지 않으면서 밸런스를 이룰 수 있는 옷을 선
택하는 것이 좋다.

몸을 움직이고 가꾸는
데 불편함이 없으면서
스타일까지 살릴 수 있
는 스포츠웨어라면 단
연 스텔라 매카트니
Stella McCartney가 디자

인한 아디다스Adidas의 스포츠웨어 시리즈다. 스텔라 매카트니의 스포츠웨어는 패션과 스포츠 두 가지가 적절한 밸런스를 이루어 결합한 옷으로 아름다운 디자인이나 색상이 몸의 움직임과 기능성에 영향을 미치지 않으면서 입었을 때 스타일이나 몸매가 살아나는 옷이다. 정말 척박하고 처절했던 여성용 스포츠웨어에 디자인의 다양성이나 색상을 선택할 수 있는 권리를 부여해준 옷이기도 하다.

스텔라 매카트니는 패션계에서도 에코Eco 패션과 윤리적 트렌드로 유명한 디자이너다. 천연소재와 인조가죽을 사용해 옷을 만들어내면서도 직접적으로 강요하거나 캠페인을 벌리지 않았던 것으로 더 유명하다. 저도 모르는 새 자연스럽게 '너무 가지고 싶어서' 선택한 것이 알고 보니 환경친화적 제품이었던 것을 원했던 그녀이기에 스텔라 매카트니가 만든 디자인에서는 어떠한 강요나 집착이 느껴지지는 않는다. 그보다는 섹시하고, 모던한 감각을 드러내는 아름다운 디자인을 만들어 자신이 생각하는 메시지를 균형 있게 전달해오는 영리함을 갖춘 디자이너라고 할 수 있다.

그렇다 보니 억지로 스타일과 기능성을 조화시키려고 애

쓰는 것이 아니라 기능적인 트레이
닝복을 입었을 뿐인데 뭔가 더 아
름답고 세련된 것 같다는 느
낌을 갖게 만든다. 디테일이
나 색상이 일반적인 트레
이닝복과 많이 다르기 때
문이다. 러플을 달거나 기
모노 소매를 차용하는 등
여태까지 스포츠웨어에서
쉽게 볼 수 없던 디자인은
여성스러우면서도 움직
이기 편안하다. 바른
자세를 가질 수 있도
록 도와주는 인체
공학적 디자인 덕
분에 몸매가 예뻐
보이고, 입은 사람을
돋보이게 해주는 옷이다. 색상
도 무채색과 원색 위주의 구태의
연한 트레이닝복에서 연한 분홍

색이나 형광색 등 여성이 좋아하는 발랄한 배색을 주로 사용해 마치 스텔라 매카트니의 컬렉션에서 나온 옷을 입은 것 같다.

몸을 마구 움직여도 상관없을 만큼 편안한 옷을 입고도 전혀 후줄근해 보이지 않는다. 대신 디자이너 브랜드 옷을 입은 듯한 세련된 이미지를 보여줄 수 있다. 이것만으로도 '아디다스 by 스텔라 매카트니'를 선택하지 않을 이유를 찾기란 어려울 것이다.

그녀, 멋지다

화려하고 과장된 것들로 번쩍이는 패션계에서 건강과 웰빙에 앞장서 에코 시크Eco chic라는 별칭을 단 디자이너가 있다. 자신의 신념을 꿋꿋하게 지켜내 강철 스텔라라고 불리는 디자이너 스텔라 매카트니다.

동물에 대한 권리 옹호와 채식주의를 빼고 그녀를 설명하는 것은 의미가 없을 듯하다. 옷은 물론, 신발이나 가방에도 가죽과 모피를 사용하지 않는 것으로 유명한데 어린 시절부터 어머니에게 영향을 받아 윤리적이고 환경친화적인 패션 철학을 가지게 되었다고 한다. 덕분에 스텔라 매카트니가 만드는 모든 옷에서 웰빙과 에코라는 키워드를 찾을 수 있다. 하지만 한눈에 봐도 알 수 있을 정도로 뻔한 방식으로 사용하는 것은 아니다. 고급스러운 재단과 여성스러운 디자인 안에서 당연한 듯 담담하게 주장하는 것이다. 실제로 스텔라 매카트니의 옷을 좋아하는 사람들은 그녀의 옷이 입기 편하고 스타일링 하기에 좋은 장점을 가졌다고 한다. 런웨이나 화보보다 현실에서 더 빛나는 옷이라는 것이다. 그들이 추구하는 것은 모던·스포티·섹시라는 스텔라 매카트니의 디자인 콘셉트다. 하지만 그들도 모르는 사이, 윤리적 패션이라는 가치까지 얻어갈 수 있는 옷을 만드는 디자이너이기도 하다.

PART 2

LIVING

Fashions fade but Style endures

— 시간과 공간을
빛나게 하는 그것

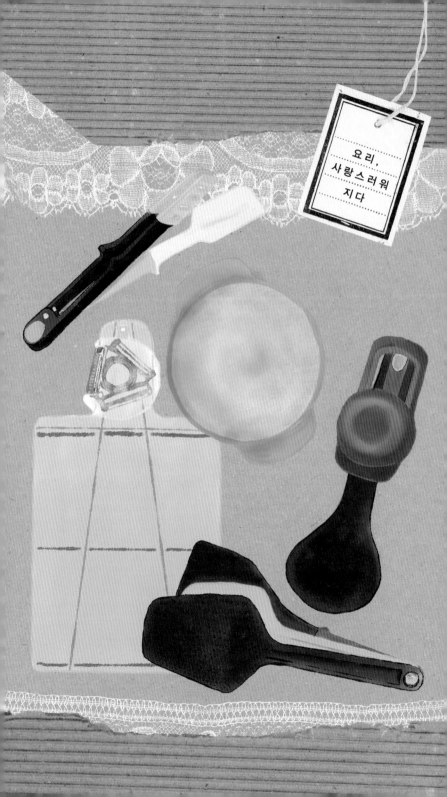

요리,
사랑스러워
지다

요즘처럼 사람들이 요리에 관심을 보이는 때도 없는 것 같다. SNS며 각종 블로그를 통해 자신의 요리솜씨를 뽐내기도 하고, TV에서는 앞다투어 요리 서바이벌은 물론 맛집 탐방과 요리 비법, 셰프 대결 같은 프로그램을 만들어낸다. 전통적인 요리방송도 다양해져 요리에 막 관심을 갖기 시작하는 초보부터 전문가까지 다양한 사람을 대상으로 레시피를 알려주고 있다. 여기에 음식을 대상으로 한 다큐멘터리까지 합치면 정말 수없이 많은 방송에서 요리와 음식을 다루고 있는 중이다.

시대의 흐름을 정확하게 짚어내어 강좌를 개설하는 것으로 유명한 모 백화점 문화센터 강좌에서도 요리가 차지하는 비중이 꽤 큰 것으로 보아 '요리 잘하는 사람'이란 너와 나, 우리 모두의 꿈일지도 모른다. 하지만 요리라는 것도 알고 보면 적정 수준의 기술과 재능이 필요한 창작분야다보니, 모두에게 능력치가 골고루 분배되어 있는 것은 아니다. 의욕과 상상이 내 능력을 앞서나갈 때 필요한 것은 무엇일까? 이 구렁텅이에서 조금이라도 나를 구

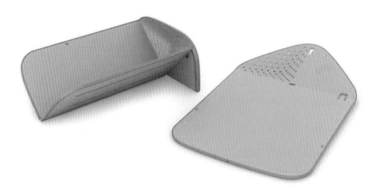

원해줄 가능성이 있는 것은 적당한 수준의 조리도구다. 용도에 알맞은 도구를 선택하는 것만으로도 요리하면서 만나는 문제를 어느 정도 해결할 수 있기 때문이다.

그러나 사실 요리를 잘 모르는 사람에게는 이마저도 쉬운 일은 아니다. 칼과 도마부터 시작해서 체나 계량컵, 뒤집개와 국자까지 요리에 필요한 도구는 수도 없이 많다. 요리를 처음 하는 사람이라면 어떤 용도에 뭘 사용해야 할지 몰라 혼란스러울 것이다. 마음먹고 조리도구를 구입하려 해도 구매할 것은 산더미처럼 많고, 지금 당장 필요한 것의 범위를 정하기도 어렵다면 조셉조셉 JosephJoseph의 주방도구가 우리를 구원하리니, 뜻이 있는 곳에 길이 보일 것이다.

조셉조셉은 영국의 두 형제가 디자인하는 주방도구 브랜드다. 화려한 색에 플라스틱으로 된 도구를 보면 장난감

같은 느낌이라 과연 제대로 쓸 수는 있는 걸까 의심이 들기는 한다. 그러나 실제로 사용해보면 처음의 선입견이 금세 바뀌는 것을 느낄 수 있다. 생각보다 잘되고, 편하기 때문이다. 특히 가려운 등을 긁어준 듯, 다른 제품을 사용하면서 느꼈던 불편함이 해결되어 속이 다 후련하다.

도마에서 잘게 썬 재료를 프라이팬이나 냄비로 옮기는 것은 간단하지만 얼마나 귀찮고 어려운 일인가. 재료를 흘려본 사람만이 알 수 있는 이 고충을 단숨에 해결해주는 것은 조셉조셉의 찹투팟Chop To Pot 도마다. 손잡이를 잡으면 자연스럽게 도마가 접혀 재료가 떨어지지 않게 냄비까지 옮길 수 있다. 요리에 서툰 사람도 흘리지 않고

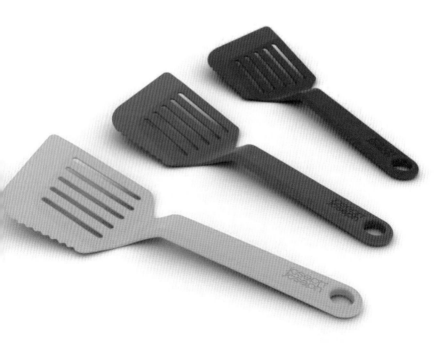

음식을 뒤집을 수 있도록 보통의 뒤집개보다 훨씬 면적이 넓은 뒤집개도 있다. 전문적으로 요리하는 사람이 아닌 '요리 바보' 입장에서 고민했음이 역력해 보인다.

몇 가지 기능이 하나로 묶인 제품도 있다. 용도별로 모든 도구를 다 살 수 없는 사람을 위한 편의가 돋보인다. 둥지라는 이름을 가진 제품은 부피가 큰 거름망이나 볼Bowl을 쉽게 수납할 수 있도록 차곡차곡 쌓아 만들었다. 다채롭고 화사한 그릇은 색상별로 그 용도를 분류하기도 쉬울뿐더러 사용하는 사람의 마음도 즐겁게 만들어준다. 심지어 도구를 보면 대충 그 사용법을 알아차릴 수 있을 만큼 직관적으로 디자인되었다. 사용하는 데 딱히 설명서를 보거나 고민하지 않아도 된다는 의미다. 매킨토시Macintosh의 아버지라 불리는 제프 라스킨Jef Raskin에 의하면 직관적Intuitive이라는 표현은 친숙하다Familiar와 같이 사용될 수 있는 것이라고 했다.

직관적 디자인은 그만큼 어렵지 않게 내 생활 안에 스며들 수

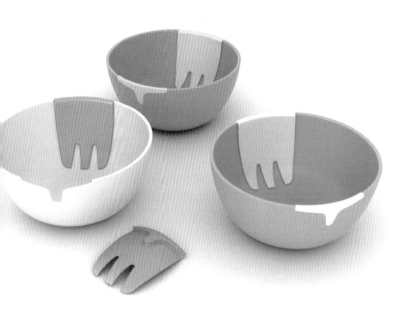

있는 것이다. 원래 어떻게 사용하는 것인지 알지 못했더라도 상관없다. 쓰다보면 어느새 알게 될 것이다.

물론 조셉조셉의 제품이 완벽한 것은 아니다. 식칼은 손잡이에 무게중심이 잡혀있어 썰고 다듬는 데 힘이 더 들어간다. 1인분치곤 크고 여러 사람이 쓰자니 작은 애매한 사이즈라는 평도 많다. 플라스틱이 주재료다보니 변형되거나 흠집이 생겨 못 쓰게 되기 쉽다. 색이 바래는 경우도 있다.

조셉조셉의 제품을 사용해서 전문적인 요리를 하기는 어려울지도 모른다. 어떤 사람에게는 단지 소꿉놀이 장난감처럼 느껴질 수도 있다. 그러나 도구적 기능을 한계까

지 극대화시킨 제품은 아닐지라도 요리를 하면서 다채로운 재미를 느낄 수 있다. 게다가 무엇보다도 예쁘지 않은가. 눈에 확 띄는 색과 형태를 가져 사진 찍기에도 좋다. SNS에 '인증'하기에 최적의 조건을 가진 셈이다. 스퀘어 콜랜더 Square Colander처럼 거름망째 식탁에 올려놓아도 신경 써서 고른 듯한 느낌을 줄 수도 있다. 설거지를 줄인다고 냄비째 먹기 일쑤인 1인 가정에서도 유용하다. 일상적으로 사용하는 '좀 더 나은 제품'으로는 최고의 조건인 셈이다.

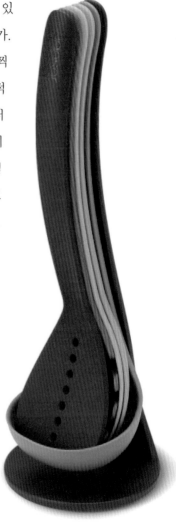

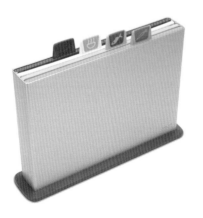

예술하는 디자인 회사

디자이너가 만든 주방용품이 조셉 조셉이라면 주방용품 브랜드에서 디자이너와 협업하여 제품을 선보이는 회사도 있다. 이탈리아의 주방·생활용품 브랜드 알레시ALESSI

다. 1950년대부터 알레시는 사내에 디자이너를 두지 않는 대신 세계적으로 유명한 디자이너들에게 의뢰하여 새로운 디자인 제품을 만들고 있다.

필립 스탁Philippe Starck이 디자인한 주시 살리프Jucy Salif나 알레산드로 멘디니Alessandro Mendini의 안나 GAnna G, 마이클 그레이브스Michael Graves의 새 주전자 등은 알레시의 대표적인 제품이다. '매일 접하는 이탈리아의 예술Italian Art Everyday'이라는 슬로건을 내세운 알레시의 제품은 주방용품이지만 동시에 디자이너의 예술세계를 표현해낸 작품으로 평가받고 있다. 합리적인 가격에 세계 최고 디자이너의 작품을 소유할 수 있다는 기쁨이 알레시의 성장동력이 된 셈이다. 금속제품 외에 플라스틱으로 만든 제품도 많다. 고슴도치 모양을 한 클립홀더 도지Dozi는 국내 디자이너의 제품으로 전 세계에서 10만 개가 넘게 팔린 인기상품이다.

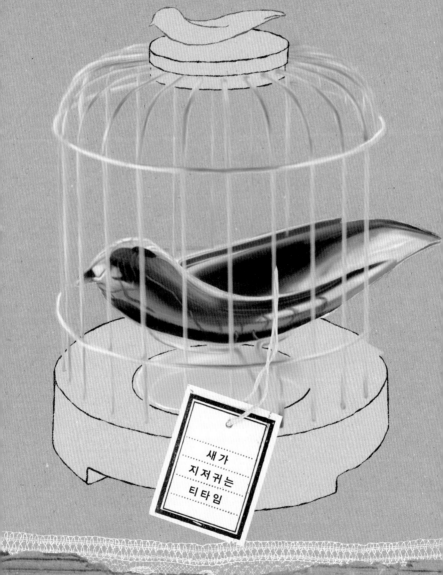

새가
지저귀는
티타임

TEA STRAINER
Fashions fade but Style endures

━━ 알레시의 티 스트레이너 ━━

우아하게 앉아서 차를 마시는 모습은 드라마나 영화에서 '부잣집'의 모습을 표현하는 클리셰Cliche로 사용되곤 한다. 그래서인지 차는 커피에 비해 유난히 멀게 느껴지기도 한다. 커피를 좋아한다고 말하는 사람은 많지만 차를 좋아한다는 사람은 별로 없는 것 같기도 하다. 커피는 그렇게나 대중화되어 있는데 유독 차는 있는 사람, 아는 사람만 마셔야 하는 것 같다는 평가를 받기 일쑤다.

적당히 물을 넣고 커피가 들어 있던 '노란 봉다리'로 휘휘 저어 만든 믹스커피가 아니라면 사실 커피도 따져야 할 것도 많고 갖춰야 할 것도 많다. 커피 원두를 가는 그라인더도 천차만별이고, 물의 온도나 주전자 주둥이의 모양까지 까다롭게 골라야 할 것이 얼마나 많은가.

알고보면 커피나 차나 비슷한 정도의 수고와 노력이 필요하다. 갖춰야 할 것도, 알아야 할 것도 많기는 하지만 거두절미하고 그냥 즐겨도 그만이다. 그런데도 차는 훨씬 더 유난 떨고 부지런한 사람들이나 마시는 것이라는 느낌이 든다. 그건 물을 부어서 바로 마실 수 있는 커피와

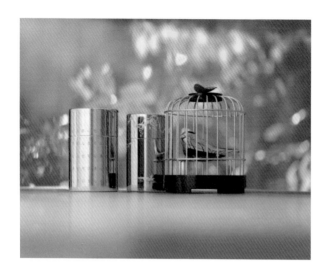

는 달리 차는 잠시 기다려야 하는 시간이 필요하기 때문
일지도 모르겠다.

3분 남짓이지만 결코 짧지 않은 기다림이기에 인내심이
필요하다. 그래도 바쁜 일상에서 잠깐 쉬어가는 시간이
라고 생각하면 차를 포기하긴 좀 아깝다. 굳이 거부감을
드러내지 말고 조금만 참아보자. 어느새 다양한 차의 맛
과 향기를 즐기게 될 것이다. 이때 모든 도구를 늘어놓고
차를 마시기 곤란하거나 어떻게 해야 할지 모르는 사람
들에게 필요한 것은 티 스트레이너Tea Strainer다.

차 거름망이라는 이름으로 부르기도 하는 티 스트레이너

는 찻잎을 걸러내는 용도로 사용하는 도구다. 차를 마실 때 가장 귀찮은 부분이면서도 맛을 위해서 포기하기 어려운 것이 찻잎의 문제인데 티 스트레이너가 있으면 이 부분이 쉽게 해결된다. 사실 티 스트레이너만 있으면 다른 도구는 없어도 되고, 몰라도 별 상관없다. 그만큼 중요한 도구이기 때문이다. 그래서인지 티 스트레이너는 종류도 엄청나게 많다. 모양이나 성능도 각각 다르지만 어떤 게 맞고 틀린지 고를 문제는 아니다. 그래도 알레시 ALESSI의 티 매터 멜로딕 스트레이너Tea Matter Melodic Strainer는 한번쯤 선택하고 싶은 귀여운 제품이다.

새장 안에 새 한 마리가 들어있는 모습을 보면 슬며시 웃음이 난다. 비누 트레이인 줄 알았다는 사람이 있을 만큼 티 스트레이너 치고 굉장히 날렵하고 단순한 모양이다. 그래서 언뜻 봐서는 그 용도를 짐작하기 좀 어렵다.

새장 안에 있는 새를 들어서 잔에 올려놓으면 자연스럽게 구멍이 뚫려 있는 바닥이 잔의 중앙에 위치하도록 무게 중심이 맞춰져 있다. 차를 따르면 자연스럽게 잎은 새 모양의 스트레이너 안에 남고 찻물만 컵에 담긴다. 여기까지는 보통의 스트레이너와 다를 바가 없다. 하지만 멜로딕 스트레이너가 다른 점은 스트레이너를 들어올리는 순간부터 울려 퍼지는 노랫소리에 있다.

중국에서는 새와 함께 차를 마시는 전통이 있다. 관상용으로 예쁘게 기른 새를 아름다운 새장에 넣어 천장에 걸어놓고 새 소리를 감상하면서 차를 마시는 것인데, 20세기 초까지도 이런 관습이 있었다고 한다. 디자이너인 앨런 찬Alan Chan은 중국 관습에서 영감을 받아 멜로딕 스트레이너를 만들었다고 한다.

물론 그 자체로도 비례나 대비가 아름다운 조형적 특성을 가지고 있는 제품이긴 하지만 문화적인 전통에 닿아 있으면서 기능성과 조형성까지 살려낸, 보기 드문 결과물이기도 하다. 자연 속에 아름다움이 존재하고 있다는 것을 전제로 자연의 속성을 인간의 삶에 그대로 적용시키려 노력했던 동아시아의 정서를 적극적으로 표현하면서도 차의 전통과 관습에 대한 상징적인 메시지까지 담

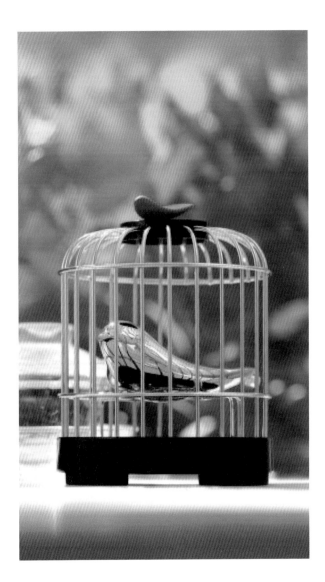

아낸 것이다.

이런 디자인은 사실 탁월한 쓰임새나 아이디어가 돋보이는 수준을 넘어서서 예술에 근접하는 미적 가치를 가지고 있다. 미적 가치가 있다는 것은 쾌적함이나 유용성과는 달리 보다 높은, 보편적이고 정신적인 만족감을 갖는다는 뜻이다. 따라서 제품 안에 담긴 내용과 형태가 일치하는 경우에는 정신적인 쾌감과 함께 만족할만한 아름다움을 얻을 수 있다. 크게 기교를 부리지 않는 겸손함을 유지하면서도 마음에 파고드는 디자인만이 줄 수 있는 대단한 결과이다.

그냥 풍덩

인퓨저Infuser는 컵이나 티팟에 직접 담가 차를 우려내는 제품으로 사용이 간단해 널리 쓰인다. 구멍이 뚫린 부분을 머그잔이나 티팟 안에 넣고 잠시 기다리면 티백을 사용한 것처럼 차가 우러난다. 차가 들어 있는 부분이 물에 잠겨 있어야 한다는 특징 때문인지 바다표범이나 오리를 비롯, 잠수부나 물고기처럼 물과 관련있는 모양이 많다.

북유럽의
아름다운
생각

DECANTING POURER

Fashions fade but Style endures

·······❦ 메뉴의 디켄팅 푸어러 ❦·······

와인이라는 술은 참 우아한 느낌을 준다. 입술이 '우' 모양을 하고 벌어져야만 하는 이름부터 이것저것 갖추고 마셔야 하는 모양새도 그렇다. 소주나 막걸리는 벌컥벌컥 들이켜도 와인은 왠지 쉽게 마실 수 없다고 생각해버리는 것도 와인의 이미지 중 하나이다. 하지만 와인을 그리 어렵게 생각할 필요는 없다. 따지기 시작하면 한도 끝도 없지만 다가가기 쉬운 것도 와인이다.

수많은 와인 액세서리를 갖출 필요가 있기도, 없기도 한 이유도 여기에 있다. 다 갖추고 따지려면 점점 어려워진다. 그래도 착실하게 공부해서 깊이 있는 와인 생활을 즐기고 싶다면 어쩔 수 없다. 퍽 어려운 길이지만 가볼만한 가치는 있을 것이다. 하지만 편하고 쉽게 접근하기를 원한다면 한두 가지만 선택해 집중해도 괜찮다. 어느 쪽이 됐든 메뉴MENU의 디켄팅 푸어러Decanting Pourer는 반드시 필요한 와인 액세서리다. 경험하는 것과 동시에 마음 깊은 곳에서 감흥을 불러일으키는 좋은 디자인 제품이기 때문이다.

밑동은 까만 고무로 되어 있고 윗부분은 금속재질이어서 질감대비를 이루고 있는데 깔때기인지 대롱인지 모를 희한한 생김새를 하고 있다. 아직도 감이 잘 잡히지 않는다면 이 도구가 '기울여 붓는다'는 뜻을 가진 푸어러라는 이름을 가지고 있다는 걸 생각해보면 금세 알아차릴 수 있을 것이다. 이름 그대로 디켄팅 푸어러는 와인병 입구에 꽂아 와인을 따를 때 쓰는 액세서리다.

병을 기울이면 비스듬하게 대각선으로 잘려진 윗부분을 통해 와인을 따를 수 있다. 보통 와인을 따를 때 병목을 타고 와인방울이 흘러내려 테이블이나 손을 더럽혔던 것을 떠올려보자. 디켄팅 푸어러는 끝이 얇고 모양이 날렵하여 와인의 끊김이 깨끗하다. 훨씬 깔끔하게 와인을 마실 수 있는 것이다. 붓는다는 기능에 충실하기 위해서 만들어진 모양일 테지만 진짜 감동적인 순간은 테이블 위에 와인병을 올려놓았을 때 일어난다. 길게 뻗은 병목에 꽂힌 푸어러는 브랑쿠시Constantin Brancusi의 조

각에서 볼 수 있을 법한 새의 부리처럼 우아한 모습을 하고 있다. 일상적이지 않은 외형이 오히려 예술작품처럼 감동을 주는 것이다. 쓰임새를 고려한 형태가 시각적인 즐거움을 전달하는 데에서 오는 의외성은 덤이다.

그런데 잘 보면 푸어러의 중간쯤에 구멍이 하나 뚫려 있다. 이 구멍이야말로 디켄팅 푸어러의 핵심이다. 디켄팅은 와인의 맛과 향을 더욱 좋게 하기 위해 공기접촉을 늘려주는 것이 포인트인데 약간의 요령이 필요한 기술이다. 쉬운 일은 아니라서 디

켄팅을 생략하는 경우도 많다. 그러나 디켄팅 푸어러는 극히 짧은 시간에 디켄팅의 효과를 누릴 수 있게 만들어졌다. 와인을 따르는 과정에서 구멍을 통해 공기가 유입되고 와인과 산소가 바로 만나

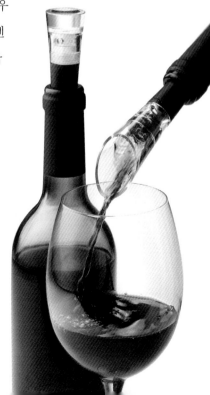

풍부한 맛과 향으로 변신하게 된다. 간단한 아이디어지만 와인을 좋아하는 사람들이 고민하는 것을 꼼꼼히 챙겨주는 듯하다. 복잡한 방법이나 비싼 도구 없이도 마침 필요한 부분을 적절히 해결해준다. 이렇게 의외의 습격을 당할 때 사람의 감동은 배가 된다.

디켄팅 푸어러를 만든 메뉴는 전형적인 스칸디나비아 스타일의 디자인이다. 쓰임새나 아름다움을 넘어서서 필요한 부분을 딱 짚어내는 아이디어와 간결한 형태는 요즘 대세인 북유럽 디자인의 형태를 그대로 반영하고 있다.

북유럽 디자인은 1950년대부터 시작된 디자인의 흐름이다. 단순하면서도 아이디어가 반짝이는 디자인으로 눈이 즐거울 뿐 아니라 기능성도 좋아 디자인계에서 주목받고 있다. 특정 부류의 사람이 아니라 많은 사람을 배려하고 모두가 동등하게 공유할 수 있는 제품을 만드는데 단순히 형태나 기능을 넘어서는 의미와 배려가 담겨 있어 감동을 받게 된다.

다다익선

디켄터Decanter

와인의 침전물을 걸러내거나 와인의 향과 맛을 극대화시키기 위해 디켄팅할 때 사용한다. 목은 좁고 와인이 담기는 부분은 넓은 형태가 많다. 디켄터의 내부 벽을 타고 흐르는 방식으로 와인을 따라 공기와 접촉하는 시간을 늘려주기 위해서이다. 그 모습을 감상하고 침전물을 걸러내기 위해 대부분 유리제품이다.

풀텍스Pulltex**의 실리콘 와인 스토퍼**Silicone Wine Stopper

스파클링 와인용과 일반 와인용이 있다. 쫀쫀한 실리콘으로 만들어져 병목에 공기가 유입되는 것을 막고 탄산의 증발을 방지한다. 탄산이 증발한 스파클링 와인은 김빠진 콜라보다 안타깝다. 공기가 들어가면 모처럼 맛있게 마신 와인이 산화되어 맛이 변한다. 오픈할 때마다 한 병을 다 마시면 이런 문제에서 멀어질 수 있겠지만, 없으면 은근 아쉬운 것이 스토퍼. 기존 진공 스토퍼보다 여닫기 편리하다는 장점도 있다.

알레시Alessi**의 안나 G**Anna G

춤추는 소녀의 모습을 형상화한 것으로 유명한 알레산드로 맨디니의 작품이다. 비교적 저렴한 가격에 디자이너의 시그넛을 가질 수 있다는 장점은 보너스 수당과도 같다. 안나의 진짜 장점은 큰 힘과 요령 없이도 와인을 딸 수 있다는 데 있다. 아래에 뚫려 있는 구멍에 병목을 대고 얼굴을 빙글빙글 돌리면 스크루가 코르크에 파고들게 되는데, 그 방향이나 깊이가 적절하다. 와인을 따는 데 실패하는 이유의 대부분이 애초부터 스크루를 잘못 꽂았기 때문이라는 것을 생각해보면 안나가 더욱 소중해진다.

첨단의
편리함과
예술성

사람은 빛 없이 살 수 없다. 태양을 숭배하는 종교가 생긴 것도 태양이 그만큼 중요한 존재였기 때문이다. 해가 저문 밤에 쓸 조명을 고안해낸 것도 빛을 대체할 것이 필요해서다. 빛에 대한 인간의 갈망은 매우 강렬해서 성경의 첫 구절도 빛과 관련이 있을 정도다. 그런 것 치고 요즘 사람들은 조명에 대해 별로 신경을 쓰지 않는 편이다. 조명이 너무 흔하기 때문이기도 하고, 우리나라에서는 형광등을 주로 사용하다보니 간접조명이 따로 필요하지 않기 때문이기도 하다.

그러나 알레산드로 멘디니Alessandro Mendini가 디자인한 아물레또Amuleto는 태양에 대한 사람들의 갈망을 담아낸 조명이다. 조명기구는 빛을 내야 한다는 조건 외에는 제약이 없다. 그래서인지 디자이너들은 자신의 디자인 철학을 담아낸 대표작을 하나씩 가지고 있다. 그 중에서도 멘디니가 심혈을 기울여 만들었다는 아물레또는 언뜻 보기에는 꽤 심플한 모양이다. 동그란 원 세 개가 연결된 형태인데 각각의 원은 해와 달, 지구를 의미한다. 원과

직선으로 구성된 조형작품처럼 보이지만 그 안에는 우주의 원리가 녹아 있는 것이다. '태양은 가장 훌륭한 조명이다Sun is the greatest lamp'라는 말을 디자인에 담아낸 듯하다.

담고 있는 것이 워낙 커다란 것이다 보니 묵직한 느낌을 줄만도 한데 전혀 그렇지 않다. 램프 부분과 중간 연결 부분에 동그랗게 구멍이 뚫려 있기 때문이다. 테두리처럼 둘러진 두 고리는 원 자체가 가지고 있는 양감과 선의 효과를 동시에 가지고 있다. 비워져 있는 공간은 무게감을 덜어주고 원과 원 사이를 연결하는 가느다란 파이프는 원과 훌륭한 대비조화를 이뤄낸다. 공간과 공간 사이를 조율하며 시선을 집중하게 만드는 디자인이다.

사실, 아물레또의 외형만 보자면 우리가 보통 생각하는 램프의 모양과 조금 거리가 있어서 조명이라는 기능에 부실하지는 않을까 걱정이 되기도 한다. 그러나 아물레또의 디자인은 조형적인 목적만으로 이루어진 것이 아니다. 태양을 상징하는 램프 헤드는 환 구조로 되어 있어 어떤 각도에서도 그림자가 생기지 않는다. 사방에서 빛을 비추기 때문이다. LED를 사용한 조명이기 때문에 전력소비도 낮을 뿐 아니라 열이 발생하지도 않는다. 아물레또의 발광부는 손으로 잡아도 전혀 뜨겁지 않을 정도다.

LED는 깜박임이 적어 눈에 무리가 가지 않는 것으로 잘 알려져 있지만 아물레또는 한 발 더 나아가 '눈을 위한 조명'이라는 모토 아래 안과의사들과 협업하여 램프를

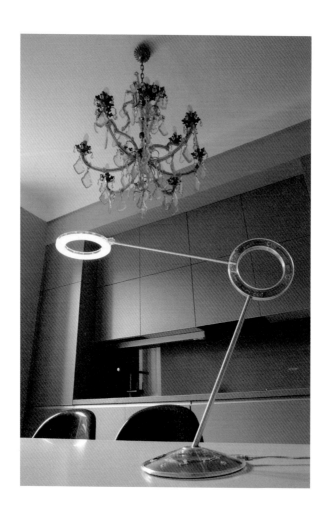

만든 것으로도 유명하다. 단순히 조형성을 위해 고리모양으로 만들었다고 생각하기 쉽지만 알고 보면 기능적인 면을 최대한으로 끌어낸 형태이기도 하다. 여기에는 멘디니가 손자의 건강과 행운을 기원하는 마음도 담겨있다고 하니 과연 수호자라는 이름이 붙을만한 조명이다.

원과 원이 만나는 스탠드 지지대도 마찬가지다. 디자이너들이 설계한 많은 조명이 조형적인 측면을 강조하다 스위치처럼 실제로 필요한 부분을 놓치는 경우가 많은데 아물레또는 원형의 지지대에 원형의 터치형 스위치를 달아서 이 문제를 해결했다. 크기가 다른 두 개의 원이 조화를 이룰 뿐 아니라 다이얼처럼 손가락을 돌려가며 밝기 조절이 되는 기능적인 형태이기도 하다. 미적 기능과 기술 효용성 중 어느 쪽도 놓치지 않은 훌륭한 디자인이다.

단순하게 기능과 목적만 따져본다면 성인에게 스탠드 조명은 별 쓸모없는 아이템일 수도 있다. 그러나 멘디니의 아물레또는 이런 기준으로만 따지기에는 아쉽다. 책상 위나 방 안에 놓여 있는 모습을 보면 조용히 존재감을 자랑하며 기품 있는 아름다움을 보여주는 예술품처럼 느껴지기 때문이다. 이쯤되면 이미 조명이라기보다 디자이너의 신념을 담아낸 작품이라 불릴만한 가치가 충분하다.

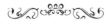

작고 사랑스러운 재주꾼

종소리를 의미하는 이름의 깜빠넬로Campanello 역시 알레산드로 멘디니의 '손자사랑'을 느낄 수 있는 램프다. 촛불 모양을 형상화한 깜빠넬로는 잠자리 옆에 두는 베드램프 Bed Lamp로 만들어졌다. 아물레또가 손자의 건강을 기원하는 램프라면 깜빠넬로는 손자가 잠드는 공간을 지켜주는 수호물인 셈이다.

수유등에는 몇 가지 조건이 있다. 그 중 하나는 산모와 아기 가까이에 두어야 한다는 점이다. 그래서 대부분 침대나 잠자리 옆에 있는 탁자에 스탠드를 설치하고 전원을 끌어다 사용하는데, 깜빠넬로는 USB로 충전해서 사용하기 때문에 전선으로부터 독립적이다. 어디에 두고 사용해도 괜찮고, 아이들 가까이에서도 안전하다. 조명이 은은하게 퍼지기 때문에 어두운 밤에 아기에게 젖을 줄 때도 눈부시지 않고 최소한의 빛으로 활동할 수 있다. 저전력 LED 램프를 사용한 덕분에 오래 켜두어도 뜨거워지지 않는 것도 중요한 요소다.

'마음을 치유하는 조명'이라는 콘셉트로 만들어진 깜빠넬로 뮤즈Campanello Muse는 스위스의 오르골 명인과 음악치료사가 협업하여 만든 멜로디가 내장되어 있다. 깜빠넬로 상단부에 손을 대면 음악이 흘러나오는데 잔잔한 불빛과 함께 듣는 아름다운 멜로디가 지친 마음을 달래준다. 깜빠넬로 솔로Campanello Solo는 바티칸 교황청의 종을 주조하는 마리넬리 사의 아름다운 종소리가 울려 퍼진다. 타이머가 장착되어 있기 때문에 불을 켜놓고 잠들어도 괜찮다는 것 역시도 깜빠넬로의 여러 장점 중 하나일 것이다.

사람을 닮은 올록볼록한 디자인은 투명한 재질로 내부가 훤히 들여다보인다. 이는 오브제와 사람의 교감이 이루어져야 한다는 알레산드로 멘디니의 디자인관이 반영된 것이라고 하니 누군가와 친분을 뛰어넘어 중요한 교감을 이루고 싶을 때 선물해도 좋겠다.

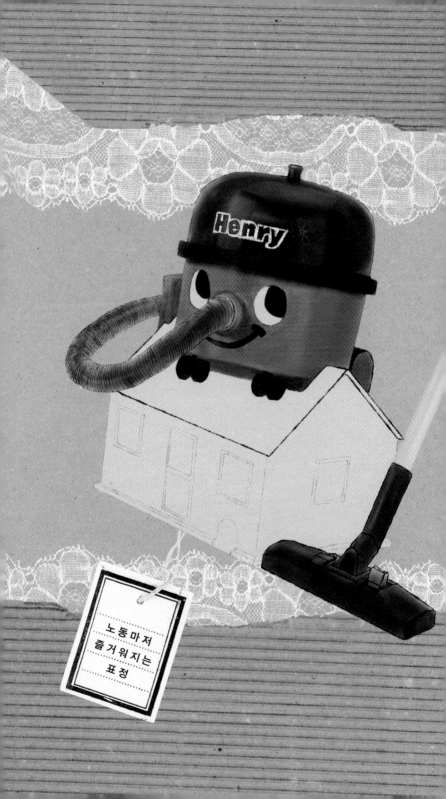

노동마저
즐거워지는
표정

MR. HENRY

Fashions fade but Style endures

뉴마틱의 헨리

집은 내일을 위해 재충전을 하는 곳으로 편안하게 쉴 수 있는 아늑한 공간이어야 한다. 하지만 청소가 제대로 되어 있지 않으면 오히려 피곤하고 어지러워지기 십상인 곳 또한 집이다. 그러니 매일같이 청소하고 깨끗한 생활을 유지하는 것이 당연한 일일진대 세상에 청소만큼 귀찮은 일도 없다며 외면하는 사람이 은근히 많다.

사람에게는 귀찮은 것을 싫어하고 편리한 것이라면 일단 좋아하는 습성 비슷한 게 있는지도 모르겠다. 그래서 어떻게든 쉽게 해준다는 것에 금방 열광한다. 로봇 청소기처럼 혼자 청소하고 저절로 충전되는 아이템이 개발되는 이유도 이런 것이다. 아무튼 허리 굽히고 쓸고 닦는 건 힘든 일이니까. 하지만 이래서야 근본적인 원인 해소가 될 리 없다.

어차피 청소는 피할 수 없는 것. 피할 수 없다면 즐기기라도 해야 덜 억울하지 않겠는가. 이렇게까지 청소를 싫어하는 사람에게 재미를 준다면 어떻게 될까? 당장 귀찮은 건 사라지지 않겠지만 적어도 즐거움이 생겨나면서 웃게

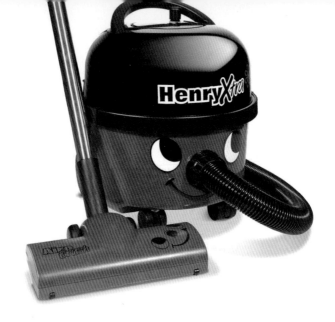

되지 않을까? 이런 관점에서 바라본다면 헨리Mr. Henry
는 청소가 즐거워지게 하는 마법과도 같다.

헨리는 사람이 아니라 청소기의 이름이다. 청소기이긴
한데 생김새가 보통의 청소기와는 많이 다르다. 또렷한
이목구비를 갖추고 있고, 모자까지 쓰고 있다. 코가 있어
야 할 위치에 흡입구가 연결되어 있어서 피노키오를 연
상시키기도 하지만, 살짝 치켜 올려 뜬 땡그란 큰 눈에 살
며시 미소 짓고 있는 모습이 친근감을 불러일으킨다. 마
치 풍채 좋은 옆집 아저씨를 보는 것 같기도 하다.

헨리에게는 그가 사는 집도 있고 헤티Hetty라는 여자친
구와 제임스James, 찰스Charles, 조지George라는 이름의
친구도 있다. 이게 무슨 청소기 마을도 아니고 이렇게 의
인화되어 있는 청소기를 보면서 웃다보면 어딘지 모르게

마음이 풀어진다. 그런데 이쯤 되면 어디선가 봤던 영상이 뇌리를 스쳐 지나갈지도 모르겠다. 바로 어린이들에게 선풍적인 인기를 끄는 〈꼬마기관차 토마스와 친구들〉과 비슷한 구성이다.

청소기인 줄 알았는데 장난감과 비슷하다니. 기계, 그것도 청소기라는 사물에 대해 당연하게 생각하고 있던 점들이 하나도 들어맞지 않는 데 대한 충격으로 내가 가지고 있는 관점에 혼돈이 일어난다. 도대체 이게 뭐지? 하고 고민하다보면 선입견이 깨어진 틈 사이로 슬그머니 웃음이 생겨난다. 어쩐지 헨리와 함께하면 청소 따위 아무 일도 아닐 것 같다.

'함께 일하자~ 얼마 걸리지 않을 거야!'라고 말하는 듯

한 청소기와 함께 장난감을 가지고 놀 듯 움직이다보면 어느새 청소가 끝나고 기분이 상쾌해진다. 헨리는 청소기에 눈, 코, 입을 붙였을 뿐이지만 이 재미있고 즐거운 디자인 덕분에 생활이 즐거워진다. 첨단기기처럼 생긴 것도 아니고 뭔가 혁신적인 기능을 가진 것도 아니다. 세련된 멋도 찾아보기 어렵다. 하지만 헨리를 보고 있는 우리의 마음은 어딘가 행복함을 느끼게 된다.

여태까지 나왔던 모든 청소기는 서양 중심적인 사고에서 출발한 기계적 디자인이 전부였다. 외모는 강렬하고 세련됐지만 당연한 듯이 기능적인 것만을 염두에 둔 디자인이다. 빠르고 강한 느낌은 줄지 모르겠지만 그게 끝이다. 성능이 우선이고 사람에 대한 배려 같은 것은 찾아볼 수 없다. 심지어 '제품 디자인의 기본원리는 공학기술을 잘 보여주고, 제품의 기능성을 강조하는 데 있다'는 것이 진리처럼 전해진다. 이렇게 만들어진 청소기를 사용해 더러움을 없앨 수는 있을 것이다. 하지만 근본적으로 청소가 귀찮다는 마음까지 바뀌지는 않는다. 기능적인 디자인이 가지는 한계점인 것이다.

그러나 헨리는 장난감과 같이 노는 기분으로 청소를 끝낼 수 있다. 귀찮아서 어떻게든 회피하고 싶은 일이 순식

간에 놀이처럼 재미있고 즐거워지는 것은 이 청소기가
사람의 마음을 감동시키기 위해 만들어진 제품이기 때문
이다. 더러운 것을 치운다는 기능에만 치우쳐 잔뜩 힘이
들어간 디자인보다는 훨씬 아름답고 사랑스러운 디자인
이 아니겠는가.

그렇기 때문에 헨리가 가진 반전은 더욱 크다. 헨리는 귀
여운 모습 때문에 내구성이나 성능을 의심받기 쉽지만

사실은 공업용 청소기 모터로 만들어진 제품이다. 당연히 보통의 가정용 제품보다 훨씬 뛰어난 성능을 가지고 있어 실제로 청소가 쉬워지기도 하는 것이다. 모양뿐 아니라 청소의 즐거움까지 디자인된 헨리는 예쁜데다 내실도 꽉 찬 사람을 보는 것처럼 흐뭇한 기분을 주는 아이템이다.

이렇게 되면 청소기는 창고에 처박아두고 필요할 때만 꺼내 쓰는 거추장스러운 물건이 아니다. 청소기라는 사물이 가진 패러다임을 완전히 바꿔놓은 이런 제품이라면 하나쯤 꼭 장만해둘만하다.

Mr. Henry's Family

해리Harry는 반려동물을 키우는 사람들을 위한 전용 브러시와 필터가 내장되어 있다. 흡입구 헤드에는 귀여운 곰돌이가 생긋 웃고 있는데 카펫 깊숙하게 박힌 반려동물의 털을 긁어내줄 브러시뿐 아니라 흡입력 좋은 모터도 갖추고 있다.

제임스James는 다른 친구들보다 조용하다는 장점이 있고, 헤티Hetty는 전기 절감 효과가 좋은 아이다. 찰스Charles의 특징이 공업용 모터를 내장한 고출력이라면 조지Goerge는 물청소가 가능하다. 찰스와 조지, 둘 다 조금 몸체가 크지만 그만큼 강력한 흡입력을 자랑하고 있으니 용도에 따라 고르는 재미도 누려볼 수 있다.

헨리와 헤티에게는 아들이라고도 불리는 책상용 미니 청소기도 있다. 장난감처럼 자그마해서 모형 같지만 어엿하게 작동하고 흡입 브러시 교환도 가능한 기특한 친구다. AA사이즈 건전지 세 개면 내 책상 위의 먼지를 깨끗하게 치워줄 것이다.

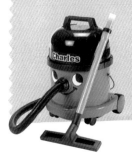

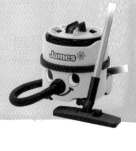

디지털과
아날로그를
엮다

┅┅┉── 엘레콤의 데이터 클립 ──┉┅┅

휴대전화만큼이나 보급률이 높고 누구나 사용하기 쉬운 제품이 있다면 무엇일까? 아마도 휴대용 저장장치USB일 것이다. 지금이야 기술이 점점 발전해서 인터넷 가상공간에 모든 자료나 정보를 저장하고 어디서든 꺼내 쓸 수 있는 클라우드 기반의 서비스가 USB를 대신할 것이라고 하지만 아직까지는 필요한 자료를 저장하고 옮기는 데 USB만큼 편리한 것이 없다.

당연히 많은 사람에게 필수적인 제품인데 아주 작은 크기를 선호하는 사람이 있는가 하면 사용하기 좀 불편해도 디자인이 예쁜 것을 고수하는 사람도 있다. 어쨌든 사람들은 각자에게 의미 있는 USB를 선택한다. 하지만 여태까지 별 고민 없이 홍보용으로 나눠주는 USB를 사용했던 사람에게 데이터 클립Data Clip은 어떤 의미가 될 수 있을까?

엘레콤ELECOM에서 만든 데이터 클립은 군이 데이터란 이름이 왜 붙었을까 싶을 정도로 우리가 평소에 사용하는 클립과 비슷한 모양을 하고 있다. 클립 뒷부분의 네모

난 부분은 어디다 쓰는 것인지 의아할 정도다. 요즘에는 워낙 특이한 모양의 클립이나 고무줄이 많다보니 이것도 새로운 클립인가 싶다. 흔히 보던 클립이 달라진 걸 보니 신기하긴 하지만 그래봤자 금속이 아니라 플라스틱이라는 게 좀 특이한 정도다.

하지만 뒤집어보면 금속 패널이 나오면서 이 클립이 USB라는 것을 깨닫게 된다. 서류와 아주 근처에 있고 밀접한 관계를 갖는 두 가지 사물을 결합한 것뿐인데 뭔가 센스 있고 유머러스한 USB라는 느낌이 든다. 이런 걸 가지고 다닌다면 나도 좀 센스 있는 사람으로 보일 것 같다. 사실 제조 공정에서 클립과 USB를 연결하는 것이 특별

한 기술을 요구하는 일은 아니다. 단지 생각의 전환이 필요했을 뿐이다.

이미 디지털은 우리 생활 깊숙하게 자리잡고 있지만 그렇다고 해서 아날로그 일상에 대격변을 일으키지는 않았다. 오히려 종이라는 매체는 없어지지 않았고 디지털 데이터는 여전히 출력이라는 프로세스를 거치고 있다. 종이문서가 없어지면 자연히 없어질 줄 알았던 클립도 여전히 살아남아 우리 곁에서 항상 사용되는 것을 보면 일상생활과 디지털 데이터의 관계를 새롭게 조정할 필요도 있지 않겠나 싶다. 그래서 디지털 데이터 저장장치USB와 아날로그 데이터 통합장치인 클립을 연결한 데이터 클립은 기존에 USB가 가지고 있던 패러다임을 바꿔놓았다고 해도 과언이 아니다.

여태까지 USB는 다른 것과의 관계에 신경을 쓸 필요가 없었다. 그러니 저장이 우선이었고 용량이 얼마나 되는지가 중요했다. 항상 가지고 다니는 물건이니 잊어버리지 않을 만큼만 작아야 했고, 휴대

하기 편할 정도로만 커야 했다. 물론 바이러스나 보안에 대한 프로그램 탑재는 기본이다. 기능적인 부분에만 초점을 맞춘 제품에는 기능주의라고 부를만한 이념도 담겨 있지 않았다.

하지만 데이터 클립에는 나와 주변의 관계를 다시 한번 돌아보게 할 깊은 의미가 있다. 굳이 출력을 해야 하는지, 환경에 영향을 미치지는 않을지, 내가 만들고 있는 리포트나 서류의 의미는 무엇인지, 아날로그와 디지털의 변화가 어떤 모습을 하고 있는지 생각하게 만든다면 클립 달린 USB로서 해낼 수 있는 최선이 아닐까.

게다가 데이터 클립은 색상도 다양하고 예쁘기까지 하다. 기왕이면 다홍치마라는데 어쨌든 필요한 것이면 보기 좋은 디자인을 고르는 것이 고만고만한 USB들 사이에서 돋보이는 방법이다. 꼭 필요한 제품이니만큼 이 정도로 인상 깊은 USB라면 평범한 일상에 자그마한 재미가 될 수 있으리라.

그들, 기대된다

데이터 클립은 일본의 디자이너 오키 사토Oki Sato가 만든 디자인 회사 넨도Nendo에서 탄생했다. 넨도는 세계 최대의 홈데코 전시회인 2015 파리 메종&오브제에서 올해의 디자이너로 선정될 만큼 실력 있는 디자이너다. 넨도의 홈페이지http://www.nendo.jp/에 가보면 그들이 수없이 많은 종류의 디자인을 하고 있다는 것을 볼 수 있는데 제품 디자인뿐 아니라 건축과 패션 소품에 이르기까지 다양한 분야에서 일본의 차세대를 이을 거장으로 각광받고 있다.

넨도는 작년 밀라노 디자인 위크에서도 패션 브랜드 코스Cos, 캠퍼Camper, 콜롬보Colombo 등과 협업하며 여러 제품을 선보였다. 혁신적이고 모던한 디자인으로 사람들에게 순간의 작은 느낌표를 선사하는 것이 디자인 철학이라는 넨도를 꼭 기억해두길 바란다. 조만간 넨도의 제품이 프리미엄이 붙은 채 거래될 것이라는 예감이 드니 말이다.

간결하지만
꽉 찬
새로움

그래픽 이미지

취업이나 진학을 하면서 의외로 꼭 필요해지는 아이템이 있다. 취업이나 진학은 내 생활의 터전이 바뀌는 문제이면서 동시에 새로운 사람을 많이 만나게 되는 인생의 큰 행사 중 하나다. 20여 년간 지내온 조그마한 사회가 급격히 넓어지면서 갑자기 내가 경험해보지 못한 세상에 문득 서있게 되는 것이다.

생활이 바뀌면 많은 것이 변화한다. 전에 만나던 사람과 멀어지기도 하고 매일 입던 옷이 싫어지기도 한다. 어색하기만 했던 화장은 어느새 하지 않고는 집 밖에 나가지도 못할 지경이 된다. 때로는 갑자기 바뀌어버린 나의 사회적 지위(?)에 적응하지 못한 채 어색해 보이기도 한다. 더불어 다이어리, 필통, 명함지갑 같은 문구제품도 변화의 한가운데 놓이게 된다.

여태까지 잘만 쓰던 캐릭터 필통, 스티커로 점철된 다이어리를 상사 앞에서 꺼내놓기란 쉬운 일이 아니다. 집에서 쓰는 거야 누구 하나 뭐랄 사람이 없지만 회사에 가지고 다니는 것만큼은 조금 말리고 싶다. 명함지갑도 마찬

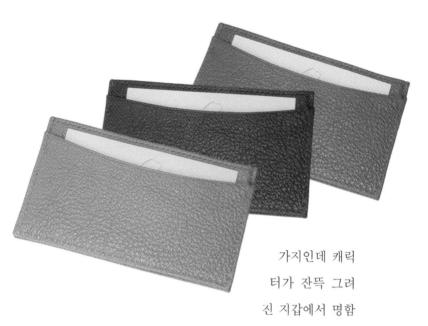

가지인데 캐릭
터가 잔뜩 그려
진 지갑에서 명함
을 꺼내 상대방에게 건네준다면 그 신뢰도가 얼마나 될
지 좀 의문이다. 어쨌든 촌스럽지 않고, 가지고 다니기
부끄럽지 않은 제품이 필요한 건 사실이다. 이런 필요성
을 느꼈다면 그래픽 이미지Graphic Image를 찾을 준비가
된 셈이다. 그래픽 이미지에서는 위에서 말한 모든 문구
제품을 구할 수 있다.

그래픽 이미지 제품에서는 로고나 브랜드 이름을 찾아보
기 어렵다. 군더더기라곤 전혀 없이 깔끔한 모양을 하고
있다. 때문에 뭔가 제품 자체에 믿음이 생긴다. 적어도
어디에서 꺼내도 부끄럽다는 생각이 들지 않을 뿐만 아
니라 오랫동안 간직하면서 잘 쓸 것 같은 이미지가 있다
는 말이다. 평범한 것 같지만 어딘가 눈길을 잡아끄는 매
력이 있다.

이렇게 단순해 보이는 문구제품은 아무데나 있을 것 같
지만 의외로 예쁜 것을 찾기가 무척 어렵다. 어딘가 비어
보이거나 좀 아쉽게 느껴지는 것이 대부분인데 심플함만
남고 세련됨이 없으면 깔끔해 보일지는 몰라도 깊은 인
상이 남지는 않기 때문이다. 하지만 그래픽 이미지의 문
구제품은 단순해 보이지만 비어 있기보다는 꽉 채워진
느낌이 든다. 여며지는 면의 분할이나 카드 슬롯의 갯수
처럼 그냥 지나가버릴 수 있는 부분을 놓치지 않고 꼼꼼
하게 고려하여 디자인했기 때문이다. 들고 나가기만 하
면 당장에라도 프로페셔널하다는 인상을 줄 수 있을 것
같다.

또 하나의 특징은 수첩이나 네임텍에 이름이나 제목을 새길 수 있다는 것인데, 요즘 몇몇 브랜드에서 해주는 스탬핑 서비스와 흡사하다. 고대부터 시그닛은 지위가 있는 사람만이 할 수 있는 전유물이었다. 내 이름을 나타내는 글자가 곧 나 자신을 상징한다는 것으로, 단지 소유주의 이름을 새기는 것과는 좀 다른 의미가 있다.

여기에 더해 그래픽 이미지 문구제품은 총 21종류의 가죽 중에서 색이나 패턴을 고를 수 있다. 사람마다 다른 취향이나 스타일을 선택할 수 있는 것이다. 내 개성에 맞는 선택을 거쳐 나만 가질 수 있는 물건이 탄생하는 셈이다. 스스로 고른 것이기에 만족도는 더 높을 수밖에 없다. 모두 똑같이 검정색에 똑같은 로고의 수첩이 지겨웠다면 이 넓은 가능성 안에서 충분히 행복할 수 있을 것이다.

그래픽 이미지 문구제품은 대중적으로 널리 사용되는 제품이 아니다. 소수의 사람이 자신을 상징적으로 표현하기 위해 신중하게 선택하는 제품에 가깝다. 내 품격과 위치를 스스로 만들어나갈 도전정신 가득한 사회 초년생에게 이보다 적합한 제품은 없을 것이다.

그리고 다이어리

사회 초년생에게는 업무용 다이어리를 고르는 것도 큰일이다. 회사에서 나눠주는 다이어리를 써도 좋지만 기왕이면 남들보다 전문적인 다이어리를 사용해보는 것은 어떨까.

스케줄 정리가 우선이다

쿼바디스Quo Vadis

세계 최초로 시스템 다이어리를 만든 곳이 쿼바디스이다. 크지 않은 다이어리에 촘촘하게 스케줄을 관리할 수 있는 표가 짜여 있다. 세로로 길게 쓰는 버티컬 형식의 위클리 다이어리가 특징으로 매주 우측 하단의 절개선을 뜯어나가는 것도 자그마한 기쁨이다.

프랭클린 플래너Franklin Planner

안 써본 사람은 있어도 한 번만 써본 사람은 없다는 것이 프랭클린 플래너다. 스마트폰 어플리케이션과 PC에 연동되어 사용할 수 있다는 것도 특징이다. 성과향상을 위한 목표를 지향하는 사람에게 적합하다.

유니타스 매트릭스Unitas Matrix

브랜드 마케팅 전문 회사 유니타스에서 만든 프로젝트 관리 플래너로 마케팅 프로젝트에 최적화되어 있다. 유니타스의 전문적인 노하우가 담겨 있어 프로젝트의 큰 그림은 물론, 세부업무 배치와 PPT 레이아웃까지 모두 해결할 수 있다. 프로젝트 진행이 많은 사람에게 추천하고 싶다.

뭐니 뭐니 해도 예뻐야지

미도리Midori

일본 디자인 특유의 아기자기한 느낌이 묻어나는 다이어리와 자신이 구성할 수 있는 트래블러스 노트 북Traveler's Notebook 등이 있다. 미도리 사에서 자체 개발한 다이어리 전용지를 사용해 얇은 종이 뒷면에도 펜이 배어 나지 않는 것으로도 유명하다. 트래블러스 노트북에는 다이어리를 꾸밀 수 있는 스티커 세트나 표지 커버가 있어서 나만의 다이어리를 만들 수 있다.

라이프Life

엔틱하고 클래식한 느낌을 주는 표지가 특징이다. 빛이 바랜 듯 낮은 채도의 바탕, 가장자리를 따라 둘러진 무늬에 금장 링 장식을 사용한 노트와 가죽 표지 장정을 보는 듯한 다이어리도 있다. 라이프 사의 종이배합 기술을 이용하여 만년필을 사용해도 번지지 않는다. 일본 장인의 수공예 정신이 담겨 있는 노트로 고전적인 스타일을 좋아하는 사람에게 좋다.

클레르퐁텐Clairefontaine

클레르퐁텐은 19세기에 설립된 프랑스 최고의 문구회사다. 프랑스에서 처음으로 학교 공책을 만들어 판매한 것으로 유명한데, 양피지를 만들던 기술을 사용하여 종이를 만든다. 빈티지한 디자인과 다채로운 색상의 표지가 많은데 일반 종이보다 조금 두껍지만 안정감과 필기감은 훨씬 뛰어나다. 회의내용이 많아 적을 일이 많다면 클레르퐁텐을 추천한다.

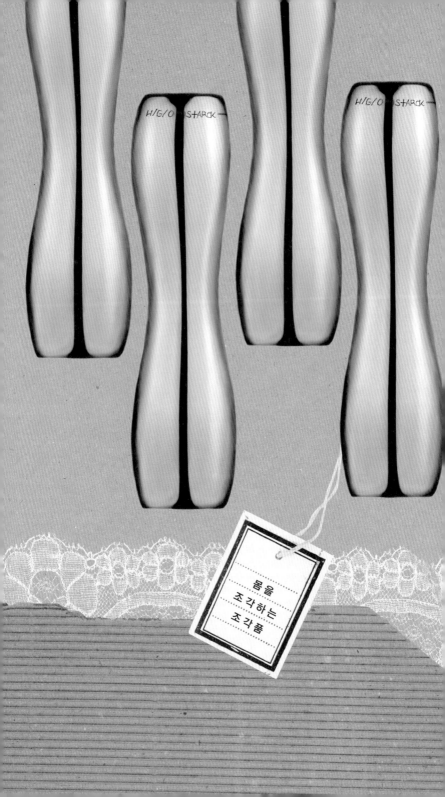

이상적인 몸에 대한 사람들의 열망은 고대로부터 지속되어왔다. 고대 원시시대에는 곡식을 기르는 농사와 아이를 낳아 기르는 어머니에 대한 숭배가 일맥상통했다. 그러다보니 다산과 풍요의 상징으로 가슴과 배가 풍만한 몸매가 이상적인 여성의 체형이었다. 이 시기의 유물인 '빌렌도르프의 여신상'을 보면 출산과 관련된 부위들이 얼마나 중요한 포인트였는지를 알 수 있을 정도다.

건강한 육체에 건강한 정신이 깃든다고 믿었던 그리스인은 8등신의 근육질 몸매를 이상적인 체형으로 생각했는가 하면, 가느다란 허리가 여자의 매력이라고 여겨 17인치의 허리가 유행하던 때도 있었다. 지금의 관점으로 보면 전부 말도 안 될 이야기다. 이처럼 몸에 대한 관점이나 문화적인 의미는 항상 변화하고 있는데, 이는 당시의 중요한 사회적 · 심리적 의미를 담은 시선으로 몸을 바라보기 때문이다. 현대에 들어와서도 이런 프레임은 변하지 않아서 지금 당장 사람들이 중요하게 생각하는 의미를 담아 몸을 해석한다.

20세기 후반에 들어서며 급속도로 번진 소비중심의 사회는 사람들의 인식을 바꿔주었다. 몸이 개인의 정체성을 표현하기에 가장 직접적인 매체가 되면서 몸도 투자할 가치가 있는 대상이 된 것이다. 몸의 형태가 자신의 정체성을 보여주는 중요한 기표가 되자, 사람들은 아름다운 몸이 되기 위해 끊임없이 투자하고 노력하게 되었다. 젊고 날씬한 몸이 되기 위해서라면 못할 것이 없다. 건강을 챙겨야 하는 것도 물론이다. 이제 몸은 자아를 만들어가는 것처럼 내 방식대로 만들어나가는 능동적인 대상이자 목표가 되었다.

몸을 가꾸고 개발

하는 일은 이제 완전히 보편화된 듯 보인다. 어딜 가나 운동과 관련된 대화가 끊이지 않고 남녀노소를 불문하고 다이어트는 가장 큰 이야깃거리다. 하지만 운동을 해본 사람이라면 누구나 알듯이 재미없는 운동은 정말 하기 싫다. 몸을 만들고 싶지만 운동하기는 싫은 사람이 많은 것도 이런 이유에서다. 흥미가 떨어지면 집중력도 급속하게 사라진다. 그러니 재미있는 운동이 되든지, 아니면 어떤 의미라도 있어야 한다.

조각처럼 보이기도 하고, 장식품처럼 보이기도 하는 알리아스ALIAS의 운동기구들을 보면 좀 의아한 생각이 든다. 이게 어디에 쓰는 물건인지 짐작하기도 어렵기 때문이다. 모래시계처럼 늘씬한 막대기는 끝에 줄이 달려 있으니 그래도 한번쯤 상상해볼만하다. 유선형으로 생긴 은색의 짧은 막대가 연달아 꽂혀있는 원반은 옷걸이처럼 보이지만 도무지 옷을 걸 수 있을 만한 구조가 아니고, 깔대기처럼 생긴 비대칭 구조의 조형물은 장식품인가 싶다. H/G/O라는 글씨가 음각으로 새겨진 매트를 볼 때서야 이 도구들이 운동을 위해 만들어진 것이라는 느낌이 온다.

사실 옷걸이처럼 생긴 이 원반은 유선형의 아령을 꽂기

위해 만들어진 것이다. 아령 자체도 우리가 평소 생각하는 운동기구의 모습이 아니라 예술품처럼 아름다운 외형을 하고 있는데 보관방식도 매우 독특하다. 줄이 달린 두 개의 막대기는 다름 아닌 줄넘기고, 작은 조형물은 벽에 수건이나 고무밴드를 걸어 스트레칭을 하는 데 사용하는 다용도 걸이이다. 알고 나면 간단하지만 일반적으로 알고 있는 운동기구와 매우 다른 외형을 하고 있기 때문인지 괜히 시선이 더 간다.

알리아스의 HGO 시리즈를 디자인한 필립 스탁Philippe

Starck은 '우리 자신을 사랑하기 위해 최소한 하루에 15분의 운동이 필요하다'고 했다. 15분은 짧은 시간이지만 운동을 하다보면 은근히 긴 시간이라는 것을 절감하게 된다. 웬만큼 굳은 결심이 아니고서는 매일 15분을 투자하는 것이 쉽지 않기 때문인지 필립 스탁은 부피가 큰 운동기구 대신 줄넘기나 아령 같은 간단한 아이템을 선택했다. 서랍 안에 쏙 들어갈 정도로 부피가 작지만 효율적으로 유산소운동과 근력운동을 할 수 있는 중요한 아이템이다.

삶과 근접해 있는 물건을 살짝 비틀어 바꾸면 사람들은 호기심을 가지고 접근하게 되는데 알리아스도 마찬가지다. 우리에게 매우 친숙한 물건이지만 새로운 이미지를 가지고 있기 때문에 별거 아니라고 생각하다가도 자꾸만 호기심이 생기는 것이다.

또한, 알리아스는 지적 호기심을 불러일으키는 동시에 내 몸을 디자인하여 자아를 실현하는 도구로서의 의미가 있다. 매슬로우A. Maslow의 욕구단계설에서 가장 상위단계인 자아실현의 욕구는 지속적인 자기발전을 전제로 하고 있다. 자신을 갈고 닦아야 한다는 것인데, 알리아스는 자아실현의 목표와 방법이 일치되는 매우 고차원적인 의

미를 가진 아이템이다.

운동기구에 대한 기대감을 넘어서서 흥미를 불러일으키는 알리아스라고는 해도 운동이 갑자기 쉬워지거나 즐거워지는 것은 아니다. 그러나 내 몸을 가꿀 수 있으며, 나의 성장욕구도 채울 수 있는 아이템이라면 이야말로 나를 위해 투자할만하지 않을까? 필립 스탁은 아마 여기까지 내다보고 알리아스를 만든 것인지도 모르겠다.

귀족적 아름다움을 만들다

필립 스탁은 세계 3대 산업디자이너라는 칭
송을 받던 잘나가는 디자이너였다.
그의 디자인은 우아한 느낌의 곡선을 주로 사
용하여 프랑스 문화가 가지고 있는 귀족적인
아름다움을 보여주는 것으로 유명하다.
주시 살리프Jucy Salif나 루이 고스트Louis Ghost 등
그가 디자인한 제품을 보면 선의 흐름이나 곡면의 아름다
움이 조각품을 보는 듯하다. 한편으로는 '제품'에서 볼 수
있는 기능주의적 디자인과는 매우 거리가 멀다. 필립 스탁
의 디자인은 최소한의 비용으로 최적의 기능을 수행하는
목표를 가진 제품이라는 굴레에서 벗어난 '작품'이기 때문
이다. 때로는 우습기도 하고 적확한 기능에서 조금 멀어지
는 경우도 있지만 필립 스탁의 작품에는 사람의 마음을 뿌
듯하게 만드는 아름다움이 있다.

필립 스탁의 디자인관이 궁금하다면 그의 강연을 추천한
다. TED 사이트에서 아무런 제한 없이 시청이 가능하다.
친절하게 한국어 자막이 붙어 있는 것은 물론이다.

https://www.ted.com/speakers/philippe_starck

PART 3

ACCERRORY

Fashions fade but Style endures

---·•◦•·--- 전체를 흔드는 ---·•◦•·---
디테일의 힘

---— 에르메스 스카프 —---

무슨 옷을 입어도 어딘가 어색해 보이는 날이 있다. 이리저리 옷을 바꿔 입어보고 별수를 다 내봐도 여전히 답이 없는 날, 찾아야 할 것은 스카프Scarf다. 스카프를 슬쩍 두르는 것만으로도 입고 있는 옷이 갑자기 멋스러워지는 것은 물론, 전체적인 인상이 풍성해지는 느낌이 들기 때문이다.

그런데 많고 많은 스카프 중에 어떤 것이 좋은 것일까? 일단은 스카프란 펼쳐놓고 보는 것과 실제 착용 시의 모습이 크게 다르다는 것에 유의해야 한다. 처음 스카프를 사는 사람들은 펼친 상태의 프린트나 무늬를 보고 깜짝 놀라기 일쑤다. 일반적인 감성에는 너무나 화려한 색과 문양이기 때문이다. 그래서 스카프 초보자들은 단색이거나 비교적 심플한 무늬의 스카프를 사는 경우가 많다.

비극은 기쁜 마음으로 처음 스카프를 두르는 날 발생한다. 아무리 해봐도 생각만큼 멋스럽지 않아 보인다. 결국 나에게 스카프란 어울리지 않는 것이었다며 포기해버리는 수많은 사람은 이 글을 주의 깊게 읽을 필요가 있다.

목에 두르는 액세서리는 심플한 것과 화려한 것 모두 필
요하다. 하지만 가장 처음에 사는 것이라면 반드시 화려
한 것으로 골라야 한다. 깜짝 놀라 딴 걸 보여달라고 말하
고 싶을 정도로 색이 많이 들어가고 복잡한 무늬면 더 좋
다. 그럴수록 어느 옷에나 잘 어울리고 어떻게 둘러도 아
름다운 포인트 액세서리가 될 것이기 때문이다.

잘 만들어진 스카프는 이미 수많은 색과 무늬가 조화를
이루고 있다. 그래서 그 안에 들어있는 색 중에 아무거나
골라서 조화나 대비를 연출하면 그만이다. 잘 만들어진
밸런스에 숟가락 하나 더 얹는 것뿐인 어울림이라면 어
려울 것도 없지 않은가. 언뜻 화려해 보여도 목에 둘둘 감
거나 늘어뜨리는 과정에서 생기는 주름에 무늬의 절반쯤
은 사라질 것이니 그다지 걱정하지 않아도 된다.

그 중에서도 에르메스Hermes의 스카프는 단연 돋보이는
색감을 자랑한다. 사각형에 프린트가 화려한 스카프인
것이 놀라운 건 아니다. 그런데 이 프린트가 알고 보면 디
자이너가 전부 모여 투표로 골라낸 톤과 색감을 가지고
있다는 것은 상상하기도 어려운 일이다. 말하는 것은 쉽
지만 누가 사방90cm짜리 천에 그런 정성을 쏟는다고 짐
작할 수 있겠는가. 50명이 넘는 디자이너가 달려들어 시

즌마다 열 종류만 생산한다는 프린트는 그것만 걸어놓아
도 이미 예술작품이라는 칭송을 받을만하다.

이렇게 만들어진 스카프는 프랑스가 자랑하는 품격 높은
귀족적 장식성이 흠뻑 녹아 들어 있을 뿐 아니라 디자인
과 공예, 생산기술과 재료까지 아우르는 장인정신의 집
약체와도 같다. 엄청난 과정을 거쳐 만들어진 프린트기
때문에 살만한 가치가 있을 뿐 아니라 커다란 보석처럼
드라마틱한 효과를 누릴 수 있는 것이다.

에르메스 스카프가 단순하게 그냥 좋은 스카프가 아니라
특별하게 뛰어난 스카프인 이유는 또 있다. 매우 부드럽

고 가볍다는 것이다. 단순히 고급 재료의 사용이라는 측면에서만 바라볼 것은 아니다. 가볍다는 것은 가지고 다니는 데 아무런 부담이 없다는 의미이기도 하다. 목에 걸어도 무겁지 않고, 가방에 묶어도 괜찮다. 많은 액세서리가 갖춰야 할 덕목 중 하나가 '가벼움'이라는 것을 생각해볼 때 에르메스는 좋은 선택이 될 것이다.

스카프를 가장 잘 활용한다는 파리 여자들처럼 다양한 방법으로 사용하는 건 어색할지도 모르겠다. 그러나 에르메스 홈페이지에 나와 있는 다양한 방법을 보면서 나에게 어울리는 스카프 매는 방법을 찾아보자. 운이 좋으면 상상도 못한 방식으로 나를 더 아름답게 꾸밀 수 있을지 누가 알겠는가.

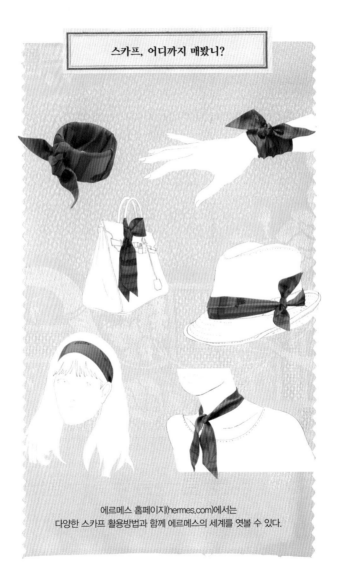

스카프, 어디까지 매봤니?

에르메스 홈페이지(hermes.com)에서는
다양한 스카프 활용방법과 함께 에르메스의 세계를 엿볼 수 있다.

깨어나는
내 안의
야성

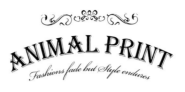

애니멀 프린트

연세가 꽤 지긋한 탤런트 한 분이 온몸에 호피무늬 아이템을 두르고 예능프로그램 나들이를 한 적이 있었다. 보통사람이라면 티셔츠로 입으라고 해도 어떨까 싶은 호피무늬를 두르고 감싼 그녀의 용기도 대단했지만 막상 더 놀라운 것은 각종 호피무늬가 자연스럽게 조화를 이루고 있다는 점이었다. 호피무늬가 그렇게 쉽게 입을 수 있는 것이던가?

"아, 그거 나한텐 안 어울려." "그런 걸 어떻게 입어?"

아마 애니멀 프린트Animal Print라고 하면 일단 고개를 젓는 사람이 더 많을 것이다. 저 멀리에서 봐도 한눈에 띌 것 같은 강함이 풍기는 애니멀 프린트는 사실 취향이 독특하거나 개성이 센 사람에게 잘 어울리는 무늬다.

에둘러 '애니멀'이라고 표현하긴 했지만 여기서 말하는 무늬는 주로 표범, 호랑이, 퓨마, 얼룩말 등을 말한다. 이국적이라는 말로 묶어도 될만한데, 일단 우리가 자주 볼 수 있는 동물이 아니다. 그러다보니 눈에 익숙하지 않은 모양일 뿐만 아니라 대비가 심한 배색이 대부분이다. 색

이나 형태가 엄청나게 복잡한 것은 아닌데 어쩐지 시선을 자꾸만 끌어당기고 계속해서 바라보게 만든다. 구두나 브로치처럼 작은 부분에 사용해도 뒤돌아서면 애니멀 프린트의 이미지만 남는 것 같다. 포인트는 바로 여기에 있다. 설핏 보기만 해도 화려하고 강한 느낌을 준다는 것.

프린트는 입고 있는 사람의 성격을 그대로 드러낸다는 이야기가 있다. 카리스마 넘치는 성격의 사람이 자잘한 핑크색 꽃무늬 원피스를 입고 있는 모습은 상상하기 힘들다. 반대로 소심하고 보수적인 사람이 표범무늬 스커트를 선택할 것 같지는 않다. 바로 이런 생각을 역으로 이용할 수 있다.

앞에서 말했지만 애니멀 프린트를 좋아하는 사람은 대개 개성이 넘쳐나고 자신의 취향이나 선택에 당당한 사람이다. 실제로 그런 성향의 사람에게 잘 어울리기도 하는데 이건 꽤 간단한 문제다. 입어서 어색하고 몸 둘 바

를 몰랐다면 좋아하게 됐을 리가 없기 때문이다. 그러니 자신의 존재감을 마음껏 과시하고 싶어하는 성격의 사람이 강렬한 애니멀 프린트를 입는 것은 당연한 일이다. 그리고 대부분의 사람도 애니멀 프린트를 입은 사람의 성격에 대해 그렇게 판단한다. 능동적이고 현대적인 여성상이라는 것을 보여주어야 할 때 필요한 것이 애니멀 프린트인 이유다.

가끔 우리는 자신의 존재를 드러내야만 할 때가 있다. 뭔가 있어 보이는 사람처럼 과시해야 할 때도 있다. 그럴 때 애니멀 프린트를 사용하면 된다. 프린트가 가지고 있는 이미지가 나를 뒤덮어줄 것이다. 어쩌면 그 동물이 가지고 있는 '야생'의 기운을 빌어 당당한 나 자신을 만들고 싶어하는 주술적인 의미가 조금은 담겨있을지도 모르겠다. 하여튼 프린트만으로 이 정도의 포스를 갖게 해주는 아이템은 다시없을 것이다. 옷 하나 바뀌었다고 갑자기 슈퍼히어로가 되는 것은 아니지만

사람들은 나를 능동적이고 대담한 사람으로 볼 것이다. 그런데 그저 강하게 보이겠다고 애니멀 프린트를 둘둘 감으면 어떻게 될까? 화려한 무늬이니만큼 조금만 잘못 사용하면 바로 나이 들어 보이거나 현란하다 못해 천박해 보이기 쉽다. 천박과 화려함의 경계를 아슬아슬하게 지키면서 스타일링할 수 있을 만큼 옷을 잘 입는 게 아니라면 간결하고 클래식하게 정리해야 한다는 것을 잊어서는 안 된다.

무채색과 매치하거나 액세서리를 좀 줄이는 방법은 당당하고 세련되어 보인다. 프린트에 들어가 있는 색과 비슷하되 더 선명한 색을 고르면 조금 화려해 보이긴 하겠지만 난잡하지 않게 정리될 것이다. 부분적으로 살짝 프린트가 들어가 있는 아이템을 고르거나 데님과 스타일링한다면 크게 튀지 않으면서도 강한 느낌을 줄 수 있다. 애니멀 프린트로 유명한 돌체 앤 가바나Dolce & Gabbana, 로베르토 까발

리Roberto Cavalli, 이브 생 로랑Yves Saint Laurent 등의 브랜드 제품은 선입견처럼 남아 있는 천박한 느낌을 덜어내는 데 도움이 된다.

어쨌든 애니멀 프린트는 매우 공격적인 아이템이다. 잘 입으면 무척 세련되고 대담한 여성으로 보일 수 있지만 조금만 삐끗했다간 큰일 난다는 위험부담도 있으니 말이다. 하지만 약간의 부담만 감수해보자. 온건한 삶에 안주하려는 사람은 결코 납득할 수 없겠으나 분명 밋밋한 일상이 달라지는 것을 느끼게 될 것이다.

체크 종류 체크하기

체크Check, 혹은 플래드Plaid라고 불리는 격자무늬는 가장 흔하게 사용되는 패턴이다. 그만큼 종류도 매우 다양하지만 격자의 간격이나 색 수에 따라 패턴이 나뉘기 때문에 막상 이름을 알지 못하는 경우가 많다. 하지만 자주 볼 수 있는 체크의 이름은 기억하도록 하자.

윈도 페인
Window Pane
창틀처럼 넓은 간격으로 가느다란 줄무늬가 교차하는 심플한 무늬

건클럽 체크
Gun Club Check
진한색의 체크 두 개와 연한색의 체크 하나를 겹쳐 만든 작은 격자무늬

글렌 체크
Glen Check
자잘한 격자가 겹쳐져 큰 격자를 만드는 무늬로 재킷이나 코트에 많이 사용한다

하운드 투스 체크
Hound Tooth Check
사냥개의 이빨처럼 보인다고 해서 붙은 이름으로 주로 검정과 흰색을 배색한다

오버 플레이드
Over Plaid
한 종류의 체크무늬에 더 큰
체크를 겹쳐 만든 무늬

핀 체크
Pin Check
가장 작은 격자무늬. 남성복
셔츠나 슈트에 많이 사용한다

블록 체크
Block Check
가로와 세로 너비가 같은 격자
무늬로 바둑판의 눈처럼 번갈
아 놓여 있다

타탄 체크
Tartan Check
스코틀랜드의 전통 문양. 겹쳐
진 체크의 수와 색에 따라 가
문을 구분할 수 있다

마드라스
Madras
인도 마드라스 지방에서 유래
된 무늬로 다양한 색과 크기의
줄무늬를 겹쳐 사용한다

아가일 플래드
Argyle Paid
마름모 모양의 격자무늬로 스
포츠웨어에 많이 사용한다

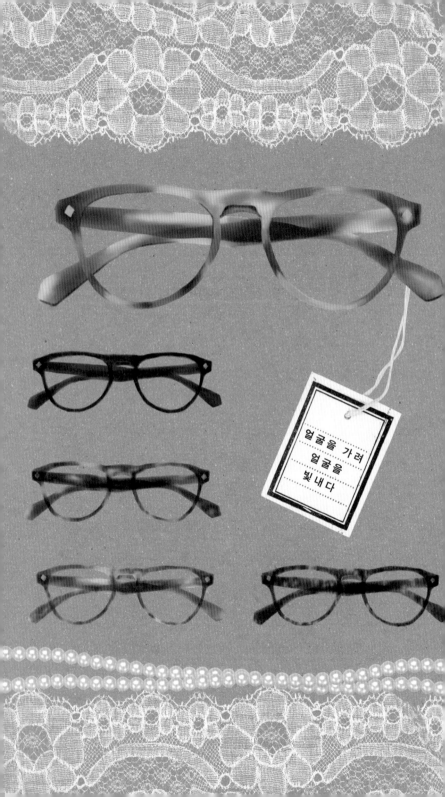

얼굴을 가려
얼굴을
빛내 다

유재석, 성시경, 최다니엘, 김제동의 공통점이 뭘까? 이들은 모두 안경이 없으면 안 되는 연예인으로 손꼽히는 사람이다. 안경을 벗는 것만으로도 빵빵 터지는 웃음을 선사하는가 하면, 큰 길에서도 알아보는 사람이 없어 굴욕감을 맛보기도 한다. 대체 안경이 뭐기에 사람의 인상을 그렇게까지 바꿔놓는 것일까? 검은색 뿔테 안경을 쓰는 순간 평범한 인상에서 '훈남 교회 오빠'로 변신하는 것은 왜일까?

예전에는 이렇지 않았다. 안경을 쓰는 사람에게 꼭 따라붙은 '안경잡이'의 이미지는 공부밖에 모르는 모범생 같은 것이었다. 어떤 안경도 훈남효과는 고사하고 시력 보조도구로서의 원래 가치에도 미치지 못했다. 이렇게 찌질(?)하던 안경의 이미지가 어느 날 바뀌었다. 시력이 멀쩡한 사람도 안경을 쓰고, 민낯 인증 사진을 찍기도 한다. 렌즈를 끼고서라도 벗어던지고 싶던 안경이 패션 아이템이자 보여주고 싶은 대상으로 진화한 것이다.

안경은 가느다란 금속이나 플라스틱 조각에 지나지 않는

다. 하지만 얼굴의 중심 보다 조금 위쪽에서 얼굴을 가로지른다. 세로방향의 동세가 강한 얼굴 모양새에 비해 가로 대비가 강한 안경은 시선을 집중시키는 효과가 있다. 그래서 안경을 쓰면 안경의 형태 자체에 집중하게 되어 얼굴의 다른 부분이 좀 희미해진다.

밋밋한 인상을 가진 사람이라면 안경이 더 부각되면서 이미지에 포인트가 되고, 안경의 강력한 존재감에 밀려 얼굴의 단점은 완화되는 효과가 있는 것이다. 너무 강한 인상을 가진 사람이라면 오히려 무난하고 부드러운 느낌으로 보이니 어떤 얼굴이든 안경을 쓰면 훈훈해진다.

그런데 이 안경이라는 것이 좀 신기한 효과가 있다. 분명히 눈 부분이 다 뚫려 있는 구조임에도 불구하고 얼굴을 가려주는 것 같은 심리적인 안정감이 든다는 것이다. 풀메이크업으로 변신하기에 시간은 모자라고, 얼굴빛은 칙칙하니 어두워 가리고 싶은 순간에 안경 하나 써주면 인상이 또렷해지면서 샤프하고 세련된 느낌까지 준다. 집

에서 뒹굴거리는 주말에 갑자기 약속이 생겨 뛰쳐나가야할 때도 안경 하나 걸쳐 쓰고 나가면 안심이 되는 이유가여기에 있다.

실제로 얼굴이 가려지는 것은 아니지만 이목구비보다 강한 안경테의 형태 아래에 내 얼굴이 슬며시 흐려져 인상이 바뀐다. 그러니 안경도 어떤 것을 쓰느냐에 따라서 이미지가 쉬이 달라진다. 안경테에도 유행이 있고 개인의강력한 취향도 있겠지만 고집을 내세워 해결될 문제는아니다. 자신의 스타일과 얼굴형을 잊어서는 안 되기 때문이다.

안경테의 형태는 얼굴형에 따라서 선택해야 하는데 형태는 반대로 선택한다는 것이 첫번째다. 이렇게 끝나면 참편할 텐데 안경이라는 것이 입체적인 얼굴에 더해지는입체형태인지라 고려할 점이 더 있다. 안경테의 폭과 얼굴의 넓이를 꼭 체크해야 한다. 광대뼈 사이의 길이보다조금 큰 테가 나은데 그렇지 않으면 얼굴이 전체적으로넓어 보인다.

광대뼈나 하악이 발달한 사람들이라고 꼭 동그란 테만선택하라는 법은 없다. 차라리 위쪽이 더 넓은 사다리꼴안경테가 시선을 집중시켜 단점을 가려준다. 눈썹선이

가려지는 테는 강한 인상을 줄 수는 있지만 얼굴 아래쪽이 길어 보일 수 있으니 주의해서 선택해야 한다. 천차만별인 안경테의 색깔도 피부색에 맞춘다는 느낌으로 고르면 크게 문제없다. 빨간색 테가 잘 어울리는 개성 넘치는 사람도 있겠지만 대개는 올리브 그린처럼 동양인 피부와 잘 맞는 색의 범위 내에서 선택하면 된다.

다각도로 고민해보면 결국 검정색의 뿔테나 별갑무늬 뿔테 안경이라면 가장 무난한 선택이 된다. 누구에게나 잘 어울리고 어떤 옷차림에도 튀지 않으면서 얼굴을 적당히 가려주는 효과까지 있기 때문이다. 하지만 넓이나 색상은 개인에 따라서 미묘하게 다른 비례나 피부톤과 연관이 있는 것이기 때문에 정확한 답을 제시하긴 좀 어렵다. 어느 정도 세워진 경계 안에서 세밀한 조정과 끝없는 시도가 필요한 부분이다.

손쉽기로 따지자면 이보다 쉬운 변신 방법은 또 없을 것이다. 영민한 사람은 안경의 장점을 미리 깨닫고 패션 액세서리 같은 개성 표현의 방법으로 사용해왔다. 한발 물러서서 바라만 볼 것인지 아니면 본격적으로 동참해 시력 보조도구 이상의 가치를 누릴 것인지 선택해보자.

개성 넘치는 안경 케이스

패션 아이템 안경에게는 그만큼 센스를 빛내줄 수 있는 안경 케이스가 필요하다. 안경 브랜드나 안경점에서 제공하는 둔탁한 케이스를 말하는 것이 아니다. 흔히 볼 수 없는 디자인의 세련된 안경 케이스를 찾고 싶다면 아래의 사이트를 참고하는 것이 좋다.

국내
다양한 패턴의 천 케이스와 빈티지한
틴 케이스를 볼 수 있다.
http://www.1300k.com/
http://www.10x10.co.kr/
http://www.29cm.co.kr/

해외
손으로 직접 만든 듯한 가죽 케이스와
아이디어가 빛나는 케이스가 많다.
http://www.notonthehighstreet..com
http://www.goodlookers.co.uk

쉽고도
강력한
스타일링

AVIATOR
Fashions fade but Style endures

---··--- **레이밴의 에비에이터** ---··---

오래 전에 봤던 영화 〈탑건〉에서는 주인공이 내내 선글라스Sunglasses를 쓰고 나왔다. 전투기 조종사였던 주인공이 쓰는 선글라스는 밑부분이 동그랗고 윗부분은 직선에 가까운 형태를 하고 있었는데 영화의 내용은 다 잊어버렸어도 선글라스만큼은 아직도 기억에 생생하게 남아 있다. 선글라스의 인상이 워낙에 강렬했기 때문이다. 선글라스는 드라마틱하게 이미지를 결정해주는 매력적인 패션 소품이다. 눈에 딱히 문제가 있는 것도 아닌데 사시사철 선글라스를 쓰고 다니는 사람들은 이미 선글라스가 주는 만병통치약 같은 매력에 빠져 있는 것이다.

가끔 어떤 종류의 선글라스는 보는 사람을 경악하게 만들기도 하고, 쳐다보기만 해도 '꺼져!'라는 무언의 메시지가 전달되는 것 같기도 하다. 항상 선글라스를 쓰고 다니는 연예인이 가끔 선글라스를 벗고 충격적인 모습을 보여주는 걸 보면 선글라스는 얼굴에 있는 몇 가지 단점을 가리는 데도 매우 탁월한 액세서리다. 첫인상을 결정짓는 눈을 가리기 때문에 매우 강하고 신비스러운 느낌

을 주기도 하지만 어쨌든 선글라스를 낀 사람을 보면 좀 스타일리쉬해 보인다는 생각이 드는 것이 사실이다.

그러나 안경과 마찬가지로 선글라스 역시 대충 골라서는 안 된다. 테와 렌즈의 모양뿐만 아니라 색상까지 고려해야 할 요소가 더 많기도 하지만, 시선이 제일 먼저 닿아 전체의 이미지를 결정짓는 강한 액세서리이기 때문이다. 이것저것 시도하다보면 자신에게 적합한 모양을 찾을 수 있겠지만 에비에이터Aviator 스타일, 혹은 보잉Boeing 스타일이라고 불리는 선글라스라면 누구에게나 잘 어울린다. 선글라스는 위 테가 눈썹 아래에 오고 아래 테는 광대뼈를 가려야 얼굴이 작아 보이면서 눈이 큰 것처럼 느

껴지는데 에비에이터 선글라스는 완벽하게 이 조건을 충족하는 형태를 하고 있다. 그뿐만이 아니다. 반은 둥그스름하고 반은 직선적인 형태이기 때문에 어떤 얼굴형에도 무난하게 어울리는데다 양옆으로 비스듬하게 쳐진 렌즈의 모양이 광대뼈와 뺨을 가려주어 넙데데한 얼굴도 훨씬 갸름하고 입체적으로 보이게 해준다.

에비에이터 선글라스는 1930년대에 레이밴Ray-Ban이라는 회사에서 미국 공군 파일럿을 위한 선글라스를 만들면서 나온 디자인이다. 파일럿은 대기권의 강한 자외선으로부터 눈을 보호해주면서도 투박한 고글과는 차별화된 디자인의 선글라스를 원했는데, 기존의 선글라스는 파일럿이 계기판을 보기 위해 시선을 아래로 돌렸을 때 눈이 부신다는 문제점이 있었다. 그래서 레이밴은 넓은 시야각을 확보하기 위해 렌즈의 아랫부분을 크고 둥글게 굴렸다. 에비에이터의 특징적인 디자인은 이처럼 기능을 확보하기 위해 만들어진 것이다. 그러나 선글라스의 개념이 착용자의 개성을 돋보이게 만드는 액세서리로 바뀌면서 대중적인 인기를 끌게 되었다.

국적과 연령, 시대를 불문하고 사람들이 가장 많이 쓰는 선글라스가 에비에이터라는 것은 유행을 타지 않는다는

뜻이다. 하지만 가장 중요한 점은 어떤 스타일에도 잘 어울린다는 것이다. 에비에이터 선글라스는 클래식한 정장에도, 청바지에 티셔츠처럼 캐주얼한 차림새에도 자연스럽게 녹아들어 스타일을 완성시켜준다. 어떤 얼굴형에도 쉽게 쓸 수 있을 뿐만 아니라 무엇을 입어도 적당히 어울린다.

하지만 여기에도 스타일링의 포인트는 있다. 액세서리를 테와 같은 금속으로 맞추면 세련된 도시여성 스타일이 되지만 전혀 다른 이미지의 나무나 구슬 액세서리와 함께 매치한다면 대비되는 질감 덕분에 이국적인 느낌을 줄 것이다. 렌즈나 테의 색상과 옷의 색을 같이 고려하면 무척 감각적인 연출을 할 수 있다.

조금만 신경 쓰면 상상보다 훨씬 다양하고 넓은 매력을 보여줄 수 있는 것이 선글라스다. 어떤 이미지를 택하든 쉽고 간단하게 스타일링을 완성하는 것을 몇 번 겪고 나면 선글라스가 가진 매력에서 벗어나올 수 없을 것이다.

선글라스의 수명연장법

· 땀이나 이물질로 상하기 쉬우니 쓰고 난 다음에는 중성
 세제와 전용 천으로 잘 닦아준다.
· 고온과 습기에 변형을 일으킬 수 있으므로 여름철 직사
 광선 아래에 보관하는 것은 선글라스에는 독약이나 다
 름없다.
· 선글라스 케이스에 보관할 때는 렌즈가 위를 향하도록
 넣는다.
· 코나 머리카락이 닿는 부분은 기름기를 자주 닦아주는
 것이 좋다.
· 정기적으로 안경점을 방문하여 세척하고 프레임이 틀어
 지지 않는지 확인한다면 선글라스의 수명을 늘리는
 데 많은 도움이 될 것이다.

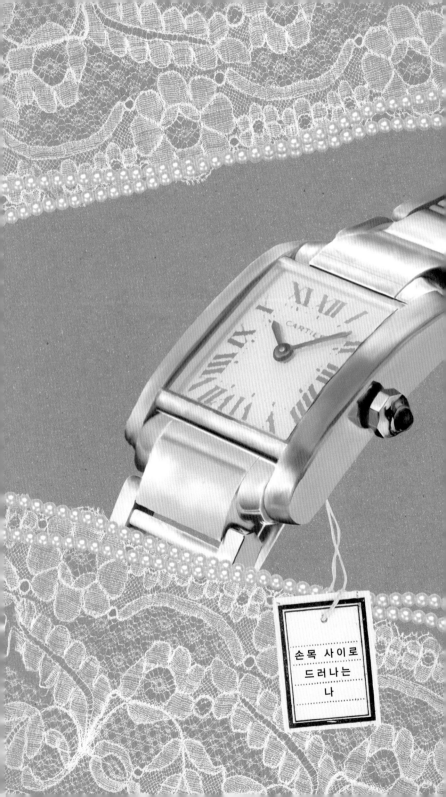

손목 사이로
드러나는
나

TANK

Fashions fade but Style endures

⸺ 까르띠에 탱크 ⸺

요즘 사람들에게 손목시계가 그다지 중요하지 않게 된 것은 아마도 이동통신의 발달과 관계가 깊을 것이다. 손 닿는 가장 가까운 주머니, 혹은 손안에 항상 휴대전화를 들고 다니는 것이 보통이 되어버린 일상에서 손목시계 는 그저 시간을 알려주는 기계로서의 기능을 거의 상실 한 것이나 다름없기 때문이다. 하지만 시계가 단순히 지 금 몇 시인지 알기 위해 만들어진 물건이라면 무브먼트 Movement, 시계가 작동하도록 하는 내부 장치나 문자판에 따라 서 가격이 천차만별인 시계는 그저 쓸모없는 돈덩어리에 불과하다. 손목시계를 대신해서 시간을 알려줄 휴대전화 가 있고, 컴퓨터가 있는데 무슨 소용이 있겠는가.

그러나 손목시계는 단순히 실용적인 목적만으로 착용하 는 것이 아니라 나 자신이 어떤 사람인지 알려주는 장신 구이기도 하다. 물론 단순하게 가격만으로 판단하여 '비 싼 시계=부의 상징'이라고 단정지을 수도 있겠다. 하지 만 비싼 가격이 가치의 전부를 말해주는 것이 아니듯, 시 계도 나의 패션을 완성하는 하나의 아이템으로 보면 그

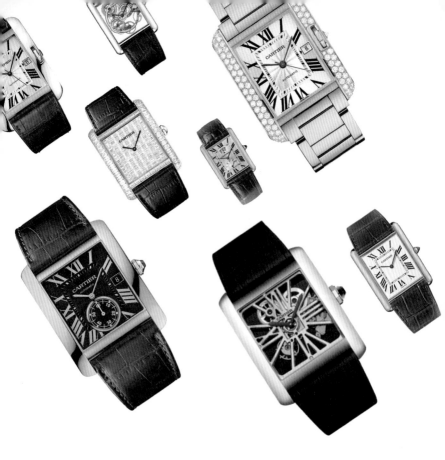

가치를 판단하는 기준이 좀 달라진다.

사실 시계의 세계에서 명품이라 불리는 시계들은 일반인
은 이름도 들어본 적 없는 브랜드들이다. 우리가 흔히 말
하는 오메가OMEGA니, 롤렉스ROLEX니, 까르띠에Cartier
같은 시계는 중간 정도의 등급에 불과하다. 디자이너 브
랜드의 시계는 한술 더 떠서 시계 기능이 있는 팔찌 정도
의 취급을 받는다. 그러다보니 브레게Breguet나 파텍 필
립Patek Philippe, 바쉐론 콘스탄틴Vacheron Constantin처

럼 명품 등급으로 분류되는 시계는 따로 있다. 하지만 이 시계들은 아주 고도의 정밀 기계장치를 손으로 하나하나 깎아 만든 것들로 가격도 엄청날 뿐만 아니라 극히 제한된 생산량을 가지고 있어 구하기도 쉽지 않다.

이쯤 되면 취향이나 취미에 해당하는 부분이기 때문에 가격이나 브랜드를 따진다는 것 자체가 소용없는 일인지도 모르겠다. 대부분의 사람들에게 고가의 Big3, Big5 브랜드는 큰 의미가 없다. 나쁘다는 의미가 아니라 굳이 초고가 제품을 지향할 필요는 없다는 말이다. 시장에서 산 만 원짜리 시계에서도 세월은 흐르고, 시간을 보는 데도 아무런 문제가 없다. 그러니 우리가 따져야 할 것은 스타일을 완성하는 아이템으로서 가져야 할 가치일 것이다.

까르띠에는 화려한 보석이 박힌 시계를 만들던 브랜드였다. 태생이 보석 브랜드니 당연한 결과일지도 모르지만 덕분에 까르띠에의 시계는 기술력보다 디자인으로 인정받아왔다. 그런데 손목시계의 원형이 바로 까르띠에로부터 시작되었다.

비행기를 제작하고 싶었던 알베르토 산토스 듀퐁Alberto Santos-Dumont은 1886년 파리에서 루이 까르띠에Louis Cartier와 친해지게 되었다. 그때만 해도 조끼 주머니에

회중시계를 넣어 다니는 것이 당연하던 시대였지만, 비행기를 조종하면서 시계를 꺼내보는 것이 너무 어렵다고 생각했던 산토스는 까르띠에에게 그 문제를 전했다. 까르띠에는 새로운 시계를 그에게 선물하겠다고 장담하고는 2년 만에 손목에 착용할 수 있는 시계를 만들어냈다. 정사각형의 문자판에 금속으로 만들어진 튼튼한 손목줄이 특징인 이 시계를 친구의 이름을 따서 '산토스Santos'라고 불렀다.

손목시계는 시계 작동장치의 크기를 절반 이하로 줄인 혁신적인 기술로 만들어진 것이지만, 그 당시 별로 환영받지 못하는 존재였다. 손목에 감긴 모양이 팔찌처럼 보였기 때문이다. 남성을 위해 만들어졌지만 정작 남성의 반발로 가치나 기술과는 상관없이 외면받았던 손목시계가 다시 주목받은 것도 까르띠에에 의해서였다. 제1차세계대전이 한창이던 유럽의 전장에서 까르띠에가 만든 '탱크Tank'라는 손목시계는 편리함과 유용성으로 주목받으며, 이후 남녀노소를 불문하고 널리 착용되는 시계의 기본 형태가 되었다. 그래서 탱크는 제대로 된 손목시계로서의 첫발이기도 할 뿐만 아니라 까르띠에의 상징이 된 것이다.

탱크는 이름 그대로 위에서 내려다본 탱크의 모양을 기본으로 만들어졌다고 한다. 그래서 동그란 모양이 아닌 사각형에 시곗줄이 바로 이어지는 디자인이 특징이다. 기하학적이고 간결한 형태의 디자인은 화려하지 않아 질리는 법이 없다. 단순히 사각형 프레임이지만 보기 좋은 비례를 가지고 있기 때문이다. 또한 각각의 요소가 서로 유기적인 연결을 가지고 있어 전체가 하나로 통합된 듯한 느낌을 준다. 말로 하긴 쉽지만 이 당시에 만들어진 시계 중에서는 가장 혁신적인 디자인이었다. 이는 시간을 보기 편리한 손목시계의 기능성뿐만 아니라 손목을 가로지르는 액세서리로서의 효과까지 살려낸 디자인인 것이다.

이후로 까르띠에는 탱크의 사각형 디자인을 바탕으로 여러 변주의 디자인을 만들어냈다. 가로로 긴 형태의 시계도 있고, 직사각형인 옆라인을 완만하게 굴려 손목에 딱 맞도록 만들어

낸 탱크도 있다. 문자판이나 시곗줄이 다양한 것은 말할 것도 없다. 금속으로 된 디자인부터 가죽 줄까지 원하는 대로 디자인을 고를 수 있다. 유행을 잘 타지 않을 뿐더러, 여러 패션 스타일이나 T.P.O.시간과 장소와 상황에 구애받지 않고 착용하기에도 좋다. 이 정도의 조건을 갖췄으니 하나쯤은 가지고 있을 만한 시계로서 손색이 전혀 없다.

다만, 시계를 고를 때는 다른 액세서리와 마찬가지로 전체 프레임이나 시곗줄의 색상이 자신의 피부색과 어울리는지 고려해야 한다. 금속 줄이나 가죽 줄에도 각각의 장단점이 있지만, 피부색을 생각하면 선택하기가 좀 더 수월할 것이다. 요즘은 시계와 팔찌를 같이 착용하는 경우도 많은데 가벼운 느낌으로 매치하는 편이 더 멋있다. 이때도 자신이 주로 하는 액세서리와 색을 맞추는 것이 좋겠다.

손목은 신체 부위 중 가장 얇은 부분이기 때문에 커다란 문자판을 가진 남성용 사이즈나 보이 사이즈 시계를 차면 남자친구의 셔츠를 걸쳐 입은 것처럼 의외로 섹시해 보인다. 이런 스타일의 시계를 선택할 때는 중성적인 스타일의 디자인을 고르는 것이 포인트다.

무엇보다도 중요한 것은, 사람들은 소매 사이로 언뜻 드

러나는 시계 같은 액세서리에서 생각보다 많은 것을 읽
어낸다는 사실이다.

진격의 탱크

탱크는 다섯 가지 스타일이 있다. 각각의 라인은 조금씩 다
른 스타일로 탱크의 디자인을 승계하고 있는데 루이 까르
띠에의 이름을 딴 '탱크 루이 까르띠에Tank Louis Cartier'는
그가 직접 착용했던 디자인으로 탱크 컬렉션 중 가장 기본
적인 모델이다. '탱크 솔로Tank Solo'는 이름처럼 간결하고
현대적인 스타일로 가격대도 비교적 '심플'한 고마운 컬렉
션이다. 영국, 미국, 프랑스의 이름을 딴 스타일도 있다. 까
르띠에 산토스를 연상시키는 정사각형 문자판에 금속 체
인이 독특한 탱크는 '탱크 프랑세즈', 정면은 탱크 고유의
직선적인 형태지만 측면에서 보면 손목의 곡선을 따라 길
게 휘어진 모델은 '탱크 아메리칸'이다. '탱크 앙글레즈'는
가장 최근에 출시된 컬렉션으로 용두크라운가 케이스 안으
로 들어가 있는 독특한 형태다.

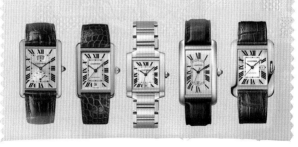

그 여자의
맨 처음
진주

―⊷― 진주 목걸이 ―⊷―

〈진주 귀걸이를 한 소녀〉라는 명화가 있다. 원제가 〈터번을 두른 소녀〉인 이 그림은 네덜란드의 화가 요하네스 베르메르Johannes Vermeer의 걸작으로 네덜란드 밖으로 반출도 하지 않는 보물 같은 명작이다. 그는 중산층의 일상이나 고향의 풍경을 주로 그린 작가지만 이 작품은 다른 그림과 달리 묘하게 관능적이면서도 비밀을 속삭이는 듯한 모습으로 '북유럽의 모나리자'라는 칭송을 받고 있다. 그다지 크지 않은 화폭 가득히 비춰진 소녀의 흉상을 보고 있으면 신비감과 사랑스러움이라는 상반된 감정이 동시에 느껴진다.

이 그림을 소재로 소설이며 영화까지 만들어졌을 정도로 뭔가 감춰진 비밀을 잔뜩 안고 있을 것 같은 신비한 소녀의 귀에는 눈물모양을 한 진주 귀걸이가 달려 있다. 어쩌면 소녀를 바라보며 생겨나는 알 수 없는 감정들은 진주에서 비롯된 것인지도 모르겠다는 생각이 들 정도로 아름답다. 그러고 보면 진주는 '누구에게나 어울리며 거의 모든 의상을 소화하고 어떤 장소에나 어울리는 보석'이

라는 프랑스 평론가의 말이 있을 만큼 다양한
인상과 이미지를 가진 보석이다. 이 소녀처럼
넘치는 기품과 우아한 느낌을 표현해낼 수 있
음은 물론이다.

사실 진주 액세서리는 속칭 '청담동 며느리 스
타일'이라는 누명을 좀 가지고 있긴 하다. 반
지가 됐든 목걸이가 됐든 뭔가 럭셔리하고
고상한 이미지를 주기 때문인 것 같지만 그
래도 썩 달갑지는 않은 별칭이다. 생각해
보면 그만큼 많은 여성이 진주 액세서리
를 비슷한 이미지로 연출한다는 것이기
도 하다. 그래서인지 진주 액세서리
를 할 때 꼭 지켜야 할 주의사항에
빠짐없이 등장하는 문구가 '원
숙해 보이지 않게 착용할
것'이다.

이거야말로 누명이 아닐 수 없다. 진주는 수많은 이미지를 가진 액세서리로 다른 액세서리와 레이어드하기에도 가장 좋으며, 어떤 옷에도 잘 어울리는데다 누가 됐든, 어디에 가든 잘 어울리는 완벽한 전천후 아이템이기 때문이다.

처음 진주 액세서리를 하는 사람이 하기 좋은 것은 목걸이다. 그것도 한 줄로 된 작은 알의 기본형 목걸이가 좋다. 겹으로 감아 길이에 변화를 줄 수도 있고 다른 액세서리와 레이어드하기에도 적합하기 때문이다. 기왕이면 목에 걸었을 때 길게 내려오는 로프 타입대략 110cm 이상이면 더 좋겠다. 그보다 짧은 오페라 타입70~80cm은 '진주 목걸이의 여왕'이라고 불릴 정도로 세련되고 기품 있는 느낌을 주지만 다양하게 연출하기에는 조금 부족한 감이 있다. 오페라 타입은 두번째 진주 목걸이를 고를 때 선택하자. 아마 클래식한 멋이 돋보이는 목걸이로 이보다 더 좋은 것은 없을 것이다.

하지만 진주의 크기에는 조금 주의할 필요가 있다. 체인이나 리본과 같이 엮인 진주 목걸이라면 다소 큰 진주를 사용해도 상관없지만 엄지손톱만큼 굵은 알이 줄줄이 늘어서 있으면 우아해 보이기는커녕 나이 들어 보이기 십

상이다. 조금 작은 알이라면 진주만 단독으로 부각되지
않아서 다양한 변화가 가능하다. 두 겹으로 감아 길이 변
화를 줄 수도 있고, 길고 우아하게 늘어뜨리거나 매듭을
지어서 캐주얼한 이미지를 연출할 수도 있다.

아직 진주가 너무 고상해 보일 것 같아 어렵다면 리본과
체인, 진주가 함께 어우러져 있는 랑방Lanvin 스타일이나
해골과 진주가 엮인 알렉산더 맥퀸Alexander McQueen 스
타일도 시크한 멋을 보여준다. 가죽이나 금속과 함께 하
면 펑키한 느낌까지 연출할 수 있다. 어떻게 해도 자연스
럽게 어울리면서 다양한 스타일에 녹아드는 것이 진주
목걸이다.

검은색이 주가 된다면 어떤 스타일에도 진주 목걸이가 잘 어울린다. 가로줄무늬 티셔츠에 착용하는 진주 목걸이에는 활동적이고 귀여운 느낌이 더해진다. 오피스룩이나 흰 셔츠에는 지적이고 우아한 이미지가 물씬 풍겨 나온다. 어찌 되었든 진주 목걸이가 주인공이 되려면 상의는 심플하게 입는 편이 좋다. 이것만 잊지 않으면 진주가 보여줄 수 있는 변화의 스펙트럼은 무한히 넓어질 것이다.

어쩌면 시대를 불문하고 그리도 많은 여성이 진주를 원하는 것은 다양한 변화와 신비한 매력을 가진 아름다움이라는 이상향에 가장 근접한 보석이 진주이기 때문일지도 모르겠다.

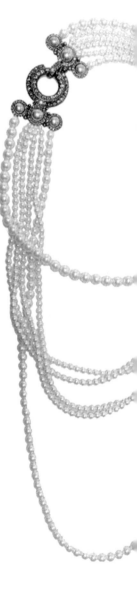

내게 맞는 진주

진주는 세 가지 종류로 나누어진다. 조개가 품어낸 천연 진주가 있고, 양식과 모조가 따로 있다. 사실 많은 브랜드에서 핵진주라고 불리는 모조 진주를 많이 사용하고 있는데, 관리가 편리하기 때문에 진주의 느낌만을 즐기려면 모조 진주도 나쁘지 않다. 하지만 가능하다면 일본 미키모토 Mikimoto 사의 양식 진주를 권하고 싶다. 양식이라고는 해도 어설픈 천연 진주보다 훨씬 수준이 높고 가격도 고가인 최상급의 진주이기 때문이다.

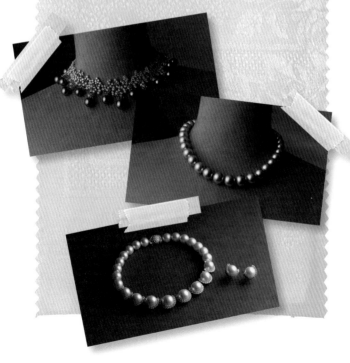

진주는 아름답고 우아하지만 관리가 쉽지 않다. 손질과 관리에 최선을 다해야 한다. 진주는 단백질 덩어리나 다름없으므로 산화가 잘 된다. 화장품이나 땀에 주의해야 하는 이유다. 그렇다고 알칼리에 무사하지도 않다. 햇빛에도 약해서 노출이 오래되면 변색된다. 모든 메이크업을 마치고 향수까지 뿌린 뒤에 착용해야 하고, 집에 돌아오자마자 벗어서 전용 수건으로 닦아주어야 한다. 그렇지 않으면 어느새 진주의 빛이 바래어 칙칙해질지 모른다.

이도저도 다 귀찮으면 바로크 진주라는 답안도 있다. 같은 양식이라도 바로크 진주는 훨씬 싸고 모양과 색도 다양하다. 밥풀 진주라는 별명도 있는 바로크 진주는 찌그러지고 불규칙한 형태가 특징이다. 알의 크기는 정말 밥풀만큼 작지만 양식치곤 값도 매우 싸서 마구 굴리기 딱 좋다. 날카로운 금속에 겉이 좀 긁혀도 안심이고, 하루 이틀 닦지 못해도 괜찮다. 대신 진주의 껍질이 벗겨지지는 않는지, 목걸이의 금속 잠금장치의 질은 어떤지 꼼꼼히 살펴볼 필요가 있다.

스 타 일 링 의
2 % 를
채 우 다

ALHAMBRA

Fashions fade but Style endures

반 클리프 아펠의
알함브라

비록 미의 기준이 사람마다, 시대마다 다를지라도 사람들은 저마다 아름다워지기 위해 노력한다. 아름다움은 타고난 사람들만 누릴 수 있는 소극적인 권리가 아니라, 스스로 만들어가는 능동적인 대상인 것이다. '이 세상에 못생긴 여자는 없다. 단지 게으른 여자만 있을 뿐이다'라는 에스티 로더Estee Lauder의 말도 이런 노력의 가치를 인정한 말이다. 사람들이 적극적으로 미를 추구하게 된 것은 '현대 사회에서 아름다움의 상품성이 절대적인 힘과 가치를 지니고 있다'는 보드리야르Jean Baudrillard의 주장과도 연관이 있다.

제대로 된 노력의 시작은 스스로를 별도의 인격체로 자각하고 몸에 대해 바르게 인지하자는 데서 출발한다. 그 다음은 내 몸의 장점과 단점을 객관적으로 파악하는 것이다. 사람마다 타고난 부분이 다르기 때문에 별다른 노력 없이도 괜찮은 곳도 있을 것이고 바뀌면 좋겠다고 생각하는 부분도 있을 것이다. 그에 따라서 강조할 곳과 시선을 흘러가게 두어야 할 곳을 구분하고 스타일링 하는

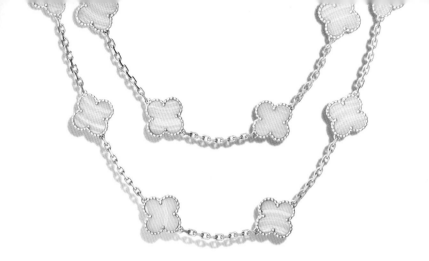

것만으로도 충분히 자신을 돋보이게 할 수 있다.

하지만 스타일링을 어떻게 해야 할지 모를 때, 혹은 옷만으로는 부족하다고 느낄 때 나를 도와줄 수 있는 것은 액세서리다. 애당초 나를 꾸며 자아를 돋보이게 하고 그를 통해 즐거움을 얻는 것은 사람들의 공통된 성향이다. 의복의 기원을 설명하는 여러 이론 가운데 '장식을 통해 사람들이 사회적 만족감을 얻었으리라'는 장식설이 인정을 받는 이유도 시간과 공간에 상관없이 장식을 통해 기쁨을 얻는 행위가 사람들에게 두루 보이는 모습이었기 때문이다. 즉, 액세서리는 나를 장식함으로써 만족감을 주기 위한 아이템이다.

그 중에서도 목걸이의 선택은 매우 중요하다. 사람의 눈은 같은 형태를 반복하거나 일정 규모 이상의 덩어리 꼴이 있으면 그쪽으로 집중하는 경향이 있다. 그런데 몸에 걸치는 액세서리 중에서 같은 모티브를 반복하여 시선을 끌어당기는 것은 단연코 목걸이다. 내 몸에 직접적인 효

과를 줄 수 있는 액세서리인 것이다. 목걸이에 연속으로 달린 장식들은 다른 곳으로 시선이 분산되지 않게 해준다. 몸에 직접 드리워지기 때문에 빈 곳을 채우면서 장식할 수도 있다. 그래서 자신 없는 부분에는 액세서리를 잘하지 않는다. 혹시라도 단점이 백일하에 드러날까 두렵기 때문이다. 그래서 목걸이는 인체의 결핍된 부분을 보완하여 이상적인 형태를 보여주려는 의지가 드러나는 아이템이다. 보조장치라고 부르면 좀 삭막해 보이긴 하지만 어떤 의미로는 이보다 더 정확한 표현은 없을지도 모르겠다.

그런데 우리의 눈은 세밀한 것보다 전체적인 형태를 먼저 지각하는 경향이 있다. 그래서 단순한 것일수록 쉽고 정확하게 인지한다. 뇌가 필요한 정보를 선별하는 과정에서 간단하고 안정적인 형태를 먼저 선택하기 때문이다. 그래서 세밀한 디테일보다 전체적인 실루엣이 인상을 결정하는 데 아주 중요한 역할을 한다. 단순하고 세련된 반 클리프 아펠Van Cleef Arpel의 목걸이에서도 이런 효과를 거둘 수 있다.

반 클리프 아펠은 보석으로 유명한 브랜드다. 그 중에서도 네잎클로버 모양의 알함브라Alhambra 컬렉션은 1968

년에 첫선을 보인 이래로 가장 인기를 끌어온 모티브다. 원래는 표면에 살짝 요철이 있는 금으로 클로버 모양을 만들었지만 지금은 다양한 원석을 사용한다. 굉장히 단순한 모양이지만 반원이 반복되는 형태가 하나의 모티브를 이루고, 그 모티브가 반복되어 만들어지는 것이 반 클리프 아펠의 알함브라다. 절제된 아름다움이라 할 수 있을 정도로 장식을 억제하여 만든 액세서리다. 심플해 보이지만 잘 살펴보면 눈이 인지하는 형태와 경향을 면밀히 계산하여 만든 고도의 디자인 테크닉을 보여준다. 전체적인 형태를 인지할 수 있는 단순한 모티브와 그것을 반복하여 시선을 유도하는 액세서리의 역할을 매우 충실하게 해내고 있기 때문이다.

알함브라 모티브가 하나만 달린 목걸이도 있지만 불규칙한 간격으로 반복되는 목걸이도 있다. 색이 다른 원석을 섞어 사용하거나 크기가 다른 모티브가 달려 있기도 하다. 시선을 끌어당겨야 하는 곳, 보완해야 하는 곳이 어디냐에 따라서 선택의 폭이 무척 넓은 것이다. 또한 단순한 형태이기 때문에 어떤 스타일의 옷에 매치해도 잘 어울린다. 한정 없이 액세서리를 사들일 수 없는 사람들에게는 이것도 매우 중요한 부분이다.

사실 스타일링에 반드시 비싼 돈이 들어가야만 하는 것은 아니다. 하지만 스타일링의 마지막 방점이 되어줄 뿐만 아니라 이를 통해 자아실현의 한 축을 이룬다면 신중하게 고를 필요가 있다. 그럴 때 반 클리프 아펠의 알함브라는 좋은 선택지 중 하나가 될 것이다.

목걸이 스타일링

눈에 띄게 강렬한 목걸이를 딱 하나만 거는 방법도 있지만 여러 개의 목걸이를 레이어드하고 싶다면 소재를 섞는 데 신중해야 한다. 길이나 굵기에 변화를 주는 것도 좋은 방법이다. 긴 목걸이는 목선을 걸쳐 허리선 부근에도 영향을 미치기 때문에 벨트는 하지 않는 것이 좋다. 짧은 목걸이를 고를 때는 목선과 얼굴선에 착시를 일으킬 수 있기 때문에 목선이 깊게 패인 옷을 입는 것이 좋다. 목선과 목걸이의 길이가 비슷한 것이 가장 애매하고 흐릿한 인상을 준다. 가급적이면 반대성향을 가진 것으로 선택하자. 개인적으로 제일 목이 가늘고 길어 보이는 목걸이는 실버나 백금으로 된 작은 펜던트의 가느다란 체인 목걸이라고 생각한다.

도발과
순수의
공존

RED LIPSTICK
Fashions fade but Style endures

빨간 립스틱

아찔한 섹시함, 아무나 만질 수 없을 듯한 도도한 매력 등 빨간 립스틱이 가지고 있는 이미지는 대개 성숙한 여성의 아름다움과 연결되어 있다. 청순하고 사랑스러운 여성이 각광받는 요즘 세상에 빨간 립스틱Red Lipstick은 유행과 꽤 멀리 있는 것처럼 보인다. 빨간 립스틱을 바르고 밖에 나가는 것도 쉬운 일은 아니다. 사람들이 나만 쳐다보는 것 같다거나 입술만 동동 떠다니는 것처럼 보이지는 않을까 하는 고민이 생기기 때문이다. 어쩌다 빨간 립스틱을 바르고 거울을 한참 들여다보다가도 이내 휴지로 쓱쓱 지워버리고 원래 바르던 희끄무레한 립글로스로 손을 뻗기 일쑤다. 하지만 결론부터 말하면 빨간 립스틱은 순식간에 내 얼굴을 돋보이게 해주는, 요술봉 같은 화장품이다.

루즈Rouge라는 이름으로 불리기도 했던 립스틱은 입술을 강조하기 위해 바른다. '붉다'는 의미를 가진 프랑스어가 루즈인데 이게 립스틱을 칭하는 이름으로 굳어진 것을 보면 립스틱은 원래 붉은 색이 맞는 것일지도 모르

겠다. 그러고 보면 예전에는 누구나 붉은 입술을 자신감 있게 드러내고 다녔겠지 싶다. 그런데 세월이 바뀌며 스모키 메이크업처럼 눈을 강조하거나 '쌩얼(?)처럼 보이게' 하는 화장법이 유행인 요즘은 립스틱 사용이 더욱 줄고 있다. 입술에 화장을 하더라도 흐린 색의 립글로스나 틴트를 사용한다. 어쩌다 립스틱을 쓴다고 해도 눈에 잘 띄지 않는 색을 쓴다. 입술의 존재는 점점 희미해지고 있는 중이다.

이런 세상에 빨간 립스틱이라니, 무슨 시대역행적 발상이냐 할지 모르겠다. 하지만 빨간 립스틱은 누구에게나 필요한 것이다. 빨간 입술만큼 나의 존재를 자신 있게 드러낼 수 있는 방법이 어디 있겠는가. 립스틱을 바르는 것만으로 인상이 또렷해지는데 다른 장식이나 화장도 필요 없다. 오롯이 내 얼굴을 돋보이게 해주는 건 빨간 립스틱이다.

별다른 노력 없이도 피부색을 맑고 환하게 보이도록 해주니 어떤 방법보다 쉽고 간단하다. 우리는 잘 알고 있다. 아무 것도 하지 않고 '빛나는 피부'를 얻기란 불가능하다는 것을. 그렇기 때문에 빨간 립스틱과 좀 친해질 필요가 있다. 자신감 넘치는 성숙한 매력과 순수한 이미지를 동

시에 얻을 수 있을 것이다.

분위기 변신이 필요할 때 사용할 수 있는 것도 빨간 립스틱이다. 입술이라는 작은 부분에 포인트로 사용될 뿐이지만 전체적인 인상을 좌우하기 때문이다. 빨간 립스틱에는 팜므파탈 같은 부도덕하고 관능적인 이미지가 존재하지만 우아하고 매혹적인 숙녀라는 고혹적인 모습도 있다. 연출하기에 따라서 얼마든지 색다르고 오묘한 매력

을 선보일 수 있다.

립스틱을 바르는 요령이나 유행 따위에 대한 걱정은 접어둬도 괜찮다. 빨간 립스틱은 편안하기보다는 사람을 바짝 긴장한 상태로 대하도록 만들기 때문에 촌스럽거나 나이 들어 보이지 않도록 조심할 필요는 있다. 시선을 잡아 끄는 매혹적인 모습으로 보는 사람의 마음을 끌어낼 수 있다면 충분히 빨간 립스틱을 바를 만한 이유가 되지 않겠는가.

하지만 안타깝게도 누구에게나 어울리는 빨간 립스틱은 세상에 존재하지 않는다. 그래도 다행인 것은 세상에는 새털만큼 많은 종류의 빨간 립스틱이 있다는 것이다. 어떤 회사의 무슨 제품이 나의 'Only one'일지는 아무도 모른다. 피부색에 따라, 그리고 입술 모양에 따라 다르기 때문이다.

아무리 손등에 발라봐도 그건 손등일 뿐, 실제 입술과는 천양지차로 다르다는 것도 유념해두자. 기왕이면 다양하게 실험해보는 것이 좋다. 미묘하게 다른 빨간색들이 나를 바꿔가는 것을 낱낱이 느낄 수 있을 터이다.

빨간 립스틱 with

다 같은 빨간색이라고 해도 질감에 따라서 지속력은 천차
만별이다. 입술이 또렷하게 강조되는 만큼 뭘 먹다 지워지
기라도 하면 그 어색함은 이루 말할 수가 없다. 다른 메이
크업 제품들에게 SOS를 보내야 할 때다.

립 펜슬Lip Pencil

글로시한 질감의 립스틱에
사용하면 번지는 것을 막아
주고 지속력까지 높여준다.

립글로스Lip-Gloss

매트한 질감의 립스틱을 바
르기 전 반드시 필요한 것이
립글로스다. 촉촉한 입술을
유지시켜 준다.

립 틴트Lip Tint

부드러운 질감의 립스틱을
바르고 그 위에 비슷한 색상
의 립 틴트를 발라주면 입술
에 코팅이 된 듯 잘 지워지
지 않는다.

립 탑 코트Lip Top Coat

어떤 질감의 립스틱이든 위
에 탑 코트를 바르면 문질
러도 지워지지 않는다. 뿐만
아니라 입술이 더 촉촉해 보
이는 효과까지 있으니 일석
이조다.

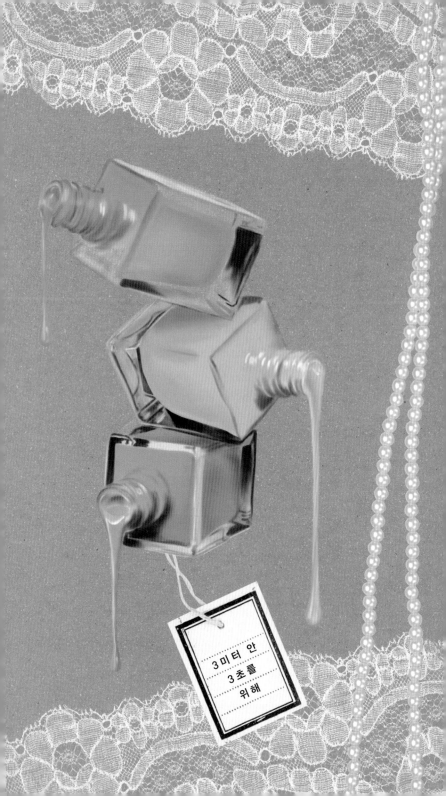

3 미 터 안
3 초 를
위 해

—◆— 매니큐어 —◆—

요즘은 거리에 헤어숍보다 네일숍이 더 많이 보이는 것 같다. 영업직처럼 사람을 대하는 일이 잦은 남자도 자신의 이미지를 관리하기 위해 네일케어를 받는다는 이야기가 심심찮게 들리는 것을 보면 이제 손관리는 여성만의 전유물은 아닌가보다. 손톱에 대한 관심이 그 어느 때보다도 높다는 반증이 아닐까?

손톱이란 손끝의 아주 작은 부분이라서 누가 볼 것 같지도 않다는 생각에 관리를 소홀히 하기 십상이지만, 사실 의외로 첫인상을 크게 좌우하는 것 중의 하나가 손톱과 손의 모양새라고 한다. 깔끔하게 다듬은 손톱과 지저분한 손을 생각해보는 것만으로도 차이가 크게 느껴지는 것을 보면 전체적인 인상을 마무리한다는 말이 맞는 것 같다.

요즘에 들어와서야 여자들이 손을 가꾸기 시작했다고 생각하기 쉽지만 매니큐어는 5천 년 전부터 신분의 상징으로 쓰여온 화장법이었다. 고대 이집트나 중국 왕족은 지위고하에 따라 손톱의 색을 달리 칠하는 방법으로 건강

상태나 신분을 자랑했다고 한다. 그래서 높은 지위의 사람일수록 진한 빨간색을 발랐는데 여기에는 주술적인 의미도 담겼다고 전해진다. 지금이야 옛날처럼 손을 꾸밀 수 있다는 것 자체로 고귀한 신분의 표상이 되는 것이 아니기는 하다. 그래도 사람들은 손을 관리하고 손톱을 물들이거나 칠을 하려고 애쓴다. 색이 전달하는 의미나 장식적인 목적만 가지고 손톱을 꾸미는 것은 아니다. 좋은 인상을 전달하기 위해 좋은 옷을 입고, 메이크업에 신경을 쓰는 것만큼 손톱에도 신경을 쓰는 것이다.

내 신체 중에서 내가 가장 많이 보는 것이 알고 보면 손이다. 자주 보는 손이 단정하고 아름다우면 내 스스로도 즐거워진다. 그렇기에 많은 사람이 정갈하고 건강한 손을 위해 노력하고 네일 케어를 받으며 스트레스를 해소하기도 한다.

이렇게 손톱과 손을 관리하는 것을 매니큐어Manicure라고 부른다. 뭔가 전문적이고 복잡해 보이지만 손톱의 모

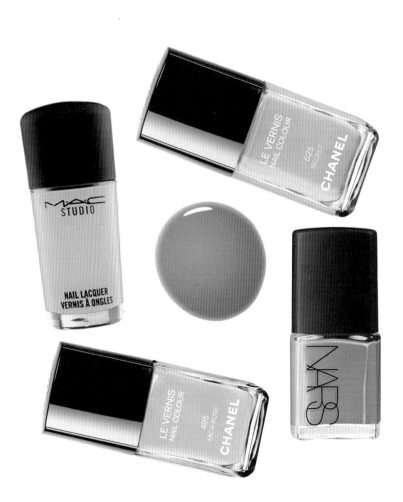

양과 색을 신중하게 고르는 것만으로도 노력의 대가가
몇 배로 돌아온다. 일단 적당한 길이를 유지해야 한다. 손
톱깎이가 좋은 방법이 아니라곤 하지만 파일로 갈아내는
것도 꽤나 귀찮은 일이다. 실제로는 어떤 방법이 되었든
자주 관리해주는 것이 정답이다. 라운드나 오벌형으로
다듬으면 손끝의 동그란 곡선이 손을 가늘고 길어 보이

게 한다. 여기에 은은하게 광택이 있는 반투명한 분홍색의 네일 폴리시Nail Polish를 바르면 사랑스럽고 예쁜 느낌이 물씬 풍겨날 것이다. 베이지나 레드처럼 화려하고 세련된 색도 좋지만 고급스러운 멋과 맑고 깨끗한 이미지를 동시에 줄 수 있는 아이템은 역시 분홍색 네일 폴리시다. 다만 피부에 따라서 인상을 돋보이게 하는 색은 조금씩 다르다. 자기의 피부색과 비슷한 색일수록 손이 더 길어 보인다는 것만큼은 절대 잊지 말자.

기왕 네일 폴리시를 고를 거라면 전문 브랜드나 명품 코스메틱 브랜드에서 나오는 것을 고르는 게 낫다. 발림성이나 발색은 물론 바르고 나서의 지속성도 보장되기 때문이다. 비싼 데는 다 이유가 있는 것이다. '저렴버전'의 네일 폴리시보다 손톱에 유해한 성분도 적고 발림성도 뛰어난 제품이 많다. 명필이야 붓을 가리겠냐만서도 솜씨가 부족한 우리에게는 도구가 매우 중요하다. 네일 폴리시를 바를 때는 브러시의 탄력이나 모양에 따라서 결과가 천차만별로 달라질 수 있으니 발림성은 매우 중요한 체크 포인트다.

그래도 자신이 없으면 펄이 들어가 있는 것을 고르자. 펄이 주는 입체감이 네일 폴리시를 바르면서 생기는 요철

감을 완화시켜준다. 너무 두껍게 바르지만 않는다면 대충 발라도 잘 바른 것처럼 보이는 고마운 네일 폴리시다. 또 하나, 네일 폴리시를 아무 대책 없이 손톱에 막 발랐다가는 착색이 될 수 있다. 그러니 베이스코트Base Coat를 꼭 바르자. 여기까지도 좀 엄두가 나지 않는다면 투명 폴리시를 바른다. 부담스럽지 않고 차분하면서 정리된 느낌이 들 것이다. 광을 내는 파일도 있지만 편리함이나 관리하는 방법 등 이것저것 따지다보면 투명 폴리시가 더 낫다. 윤기 흐르는 손끝만 봐도 화사해 보일 것이다.

어떤 의미로 생각해보면 손톱 같은 것은 3m 거리 내에서 3초 정도 보이는 데 지나지 않는다. 하지만 손에도 인상이 있다는 말처럼 손의 라인이나 모양새, 이미지까지 헤아려 챙기는 사람에게 조금 더 호감이 가는 것은 어쩔 수 없는 일이다.

손톱만 아름답게 가꾼다고 될 일은 아니다. 건강한 손톱을 위해 챙겨야 할 것 두 가지가 더 있다. 핸드크림과 큐티클 오일이 그것이다. 보습과 윤기에 도움을 줄 뿐만 아니라 네일숍에서 매일 관리한 듯 매끈한 손톱으로 보답할 것이다. 큐티클 오일과 핸드크림을 1 : 2 비율로 섞어서 마사지해주면 손톱에 수분이 공급되어 네일 폴리시의 생명도 연장된다.

빠니에 데 썽스Panier des Sens, 록시땅L'occitane 등 시어버터 성분이 들어간 핸드크림은 손을 보호하는 데는 더할 나위 없다. 핸드크림의 향을 중요하게 생각한다면 조 말론Jo Malone, 롤리아Lollia, 크랩트리 앤 에블린Crabtree & Evelyn 등에서 출시된 핸드크림을 사용하는 것이 좋다. 카밀Kamil이나 에이솝Aesop은 약용 연고를 연상시키는 독특한 허브향으로 산뜻하고 깔끔하게 발리는 것을 좋아하는 사람에게 추천할만하다.

PART 4

BAG
&
SHOES

Fashions fade but Style endures

완벽한
마감의 정석

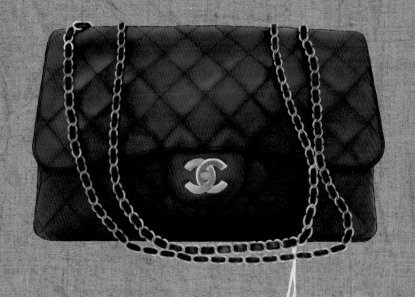

단 하나만
가질 수
있다면

CHANEL 2.55

Fashions fade but Style endures

<p style="text-align:center">—— 샤넬 2.55 시리즈 ——</p>

일반적으로 가방을 구매할 때는 체형이며 평소 생활, 스타일, 예산 같은 것을 생각하게 된다. 이것만 해도 충분히 고민할 것이 많은데 더 중요한 것이 있다. 어쩌다 큰맘 먹고 하나 사는 가방이니 알아봐주는 사람도 많아야 하고, 어디에 매치해도 예뻐야 하고, 오랫동안 들 수 있는 것이어야 한다. 무슨 가방 하나에 요구사항이 이렇게 많단 말인가! 까다롭게 생각하면 한없이 어려운 조건이지만 그래서 도리어 범위를 좁힐 수 있다.

2.55라는 이름만 듣고서는 갸우뚱 하는 사람도 샤넬의 까만 퀼팅 가방이라고 하면 금세 '아~!' 하고 감탄사를 내뱉을 것이다. 직사각형에 금색 체인 끈이 달린 이 가방은 샤넬에서 가장 유명한 가방이기도 하다. 많은 사람이 알고 있지만 사기 쉬운 가방은 아니다. 가격대가 만만찮기 때문이다. 애당초 고가이다 보니 사실상 '큰맘 먹고' 살 수밖에 없긴 하다. 그런데 이런 가방이 어디 한두 개일까. 왜 하필이면 2.55일까?

잘 어울리는 가방은 걸치기만 해도 갑자기 엄청나게 예

쁘고 우아한 아가씨가 된 기분이 든다. 옷이 크게 달라진
것도 아니고 화장이 바뀐 것도 아니건만 전과는 달라진
내가 된 것처럼 갑자기 자신감이 마구 솟아난다. 가방 하
나만 잘 만나면 천군만마를 얻은 듯한 든든함이 생길 수
도 있다. 그깟 가방 가지고 무슨 요란이냐 싶겠지만 정
말 쓸만한 가방을 대하는 심정이란 이런 것이다. 평생 내
곁에 두고 같이 할 친구를 고르는 것만큼 신중한 태도가
필요하다. 세월이 흘러도 변함없이 옆자리를 지킬 것이
니 유행에 휩쓸리는 가방을 골라서는 곤란하다. 하지만
2.55라면 이런 걱정 없이 순수하게 가방을 즐길 수 있다.
사실 2.55는 심심할 정도로 단순하게 생겼다. 직사각형
가방에 버클 달린 뚜껑이 붙어 있는 게 전부다. 하지만 심
플하다고 해서 질리거나 재미없지는 않다. 오히려 보고
있으면 점점 더 매력적으로 다가온다. 아름다움의 비결
은 가방이 가지고 있는 비례에 있다. 정사각형보다 조금
넓은 3 : 5 정도의 비례는 안정감을 주는 황금비례에 가
깝다. 찬찬히 들여다보면 잠금 고리나 체인의 위치도 비
례를 잘 따져 만들었다는 것을 알 수 있다. 비례가 잘 맞
는 가방은 어떻게 봐도 아름답다. 정교한 비례를 가지고
있는 그리스 건축물은 어느 각도로 보든 수려한 것과 같

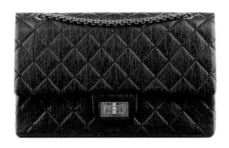

은 이치다.

형태 자체가 가지고 있는 힘은 쉽게 질리지 않는다. 그러니 정말 어디 갖다붙여도 어울리는 것이다. 추리닝에 운동화라면 좀 곤란할지도 모르지만 막상 해보면 또 누가 알겠는가. 처음부터 이 가방은 규정과 속박에서 벗어난 실용성을 목적으로 만들어진 것인데. 그렇게 따지면 두 손을 해방시켰다고 칭송받는 체인도 빼놓을 수 없다. 한 줄로 하면 어깨에 멜 수 있고 두 줄로 하면 토트백Tote Bag처럼 들 수 있다. 끈을 말아 쥐면 클러치처럼 사용할 수도 있다. 어디에 들어도 된다는 건 이렇게 활용해도 어색하지 않다는 의미이기도 하다. 두 손이 자유로우면 여성스럽지 않다는 편견을 깨고 만들어낸 가방이니 그럴 법도 하다.

게다가 2.55를 선택할 수밖에 없는 이유가 한 가지 더 있

다. 단순해 보이는 외형을 갖춘 대신에 사이즈와 소재가 다양하다. 자그마한 사이즈에서부터 A4 크기의 서류쯤은 너끈히 들어갈만한 사이즈까지 나온다. 가죽의 종류만도 서너 가지 되는데, 가끔 한정품목으로 나오는 원단소재를 더하고 체인과 버클 종류까지 고려하면 조합 가능한 숫자는 더욱 늘어난다. 세상에 존재하는 수만 가지 타입의 여성이 자기 매력에 어울리는 가방을 고를 수 있는 폭이 넓다는 의미다.

고급스러운데 활용도가 높고 실용적이라는 전제에 이만큼 가까운 가방이 또 있겠는가. '샤테크'라는 말이 있을 정도로 비싼 가격은 흠이지만 품안에 들어온다면 반드시, 후회하지는 않을 것이다.

 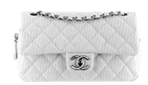 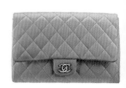

또다시 가방은 가고

루이비통LOUIS VUITTON의 스피디Speedy 시리즈

45니 30이니 하는 숫자는 가방의 가로 길이를 의미한다. 일반적으로는 30을 가장 선호한다. 어느 가방보다도 '많이' 들어간다. 단, 가방 안이 뒤죽박죽 되는 건 어느 정도 감수해야 할지도.

보테가 베네타Bottega Veneta의 호보백Hobo Bag

어깨선에 딱 맞게 동그란 가방은 몸을 매끈하고 부드러워 보이게 한다. 대충 들어도 멋스러운 건 물론이고 정장에도 단정해 보인다. 아름답고 섬세한 이미지를 원하는 사람에게 적당하다.

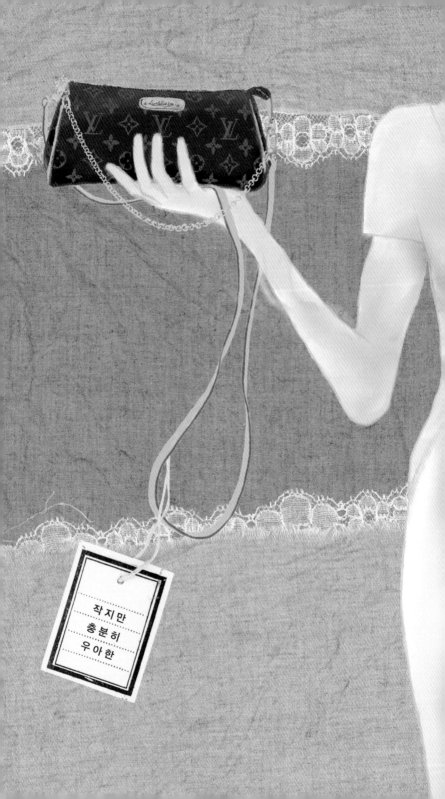

── 루이비통의 에바 클러치 ──

대부분의 여성은 소지품이 무척 많다. 화장품 파우치만
해도 웬만한 전공서적 무게를 방불케 하지만 온갖 카드
가 촘촘히 들어차 성경책 두께를 너끈히 뛰어넘는 지갑
은 또 어떤가. 한 손에 쏙 들어가던 핸드폰마저 이젠 주머
니에 들어가주는 것만으로도 감지덕지한 지경에 이르렀
다. 물론 꼭 필요한 소지품만 추려보면 몇 가지 안 될지도
모른다. 하지만 여자에게는 '언젠가는 필요할 것만 같은'
이라는 항목이 반드시 존재한다.

왜 우리는 가뿐하게 다니기 어려운 것일까? 옆구리에 낄
법한 작은 가방으로도 버거워 옷에 달린 주머니로도 소
지품이 해결되는 (물론 스타일링이라는 측면으로 볼 때
주머니에 이것저것 쑤셔넣은 사람만큼 '후줄근'이라는
단어와 가까운 경우는 없다) 사람도 있는데, 여자들은 어
깨가 휘어질 정도로 무거운 짐에 시달리기 일쑤다. 그러
나 때론 모든 것을 내려놓고 싶은 법이다.

이럴 때 떠올리면 좋을 것이 클러치백Clutch Bag의 존재
다. 끈이 없어 손에 쥘 수 있도록 디자인된 클러치백은 최

소한으로 고안된 심플한 디자인에 간단한 잠금장치를 가지고 있는 것이 특징이다. 립스틱 하나 들어가는 것도 경이로울 지경으로 작은 것부터 15인치 노트북도 너끈히 들어갈 만한 커다란 것까지 다양한 사이즈가 준비되어 있지만, 들기 쉽게 도와주는 어깨끈이나 손잡이 따위는 없다. 디자인에 따라서 이브닝백Evening Bag이라고 불리는, 매우 화려하고 작은 클러치백에 끈이 달려 있는 경우는 간혹 있지만 이마저도 가방 안으로 접어 넣을 수 있도록 설계된 것이 대부분이니 잡기 쉽게 도와주는 도구의 도움 따위를 기대해서는 안 된다. 그럼에도 불구하고 클러치백은 짐 대신 우아함이나 세련됨을 챙겨 들고 싶을 때 반드시 필요한 가방이다.

원래 클러치백은 저녁시간을 위한 가방이다. 파티나 데이트처럼 누군가를 만나 즐거운 시간을 보낼 때 들기에 적당한 것이다. 우리나라에서 드레스를 입을 일까지는 좀처럼 없으니 잘 차려 입은 원피스나 정장에 매치하기에 이보다 좋은 건 없다. 클러치의 모양이 매우 단순하기 때문에 화려하게 입을수록 클러치가 잘 어울린다. 하지만 관습법으로 정해져 있는 것도 아닌데 반드시 어떤 스타일에 맞춰야 할 필요는 없다. 그리고 클러치는 의외로

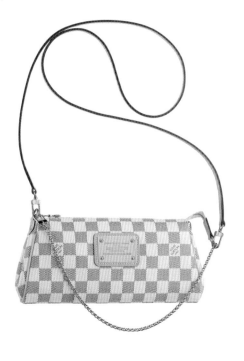

매치할 수 있는 폭이 매우 넓은 가방 가운데 하나다.

다른 가방과 비교할 때 전체 룩에서 차지하는 비율이 작기 때문에 스타일의 포인트가 되기는 쉽고 망치기는 어렵다. 캐주얼하게 스타일링하거나 팬츠 슈트를 입었다면 좀 큼지막한 클러치를 들면 되고, 여성스러운 옷에는 다소 작은 클러치를 들면 된다. 옷의 색깔이나 소재에 따라서 비슷한 소재를 고를 수도 있고 대조되는 것을 골라 세

련되게 연출할 수도 있다. 합성피혁이나 스팽글로 만들어 비교적 저렴한 클러치도 있으니 여러 가지 스타일링을 시도해보기도 좋다. 하지만 체격에 비해서 너무 크거나 작은 클러치를 골라 밸런스를 무너지게 만들 수도 있으니 그 점은 조심하는 것이 좋겠다.

하지만 여기까지도 너무 복잡하고 어렵다면 루이비통 LOUIS VUITTON의 에바 클러치Eva Clutch가 적당한 답이 될 수 있다. 에바 클러치는 길쭉한 사다리꼴 모양으로 생긴 아주 심플한 가방이다. 금색의 금속으로 된 가느다란 스트랩과 얇고 긴 가죽 스트랩이 있어서 작은 핸드백처럼 가로로 멜 수도 있고 어깨에 메거나 손에 들 수도 있다. 물론 이 스트랩은 전부 탈부착이 가능하다. 그러나 에바 클러치의 진짜 장점은 청바지에 니트 스웨터를 입었을 때나 봄바람이 살랑살랑 불 것 같은 원피스 차림에도 모두 잘 어울리는 클러치라는 것이다.

금속으로 된 스트랩을 다는 것만으로도 굳이 어깨에 메지 않아도 반짝거리는 장식을 더했다는 느낌이 들어 우아해 보이고, 스트랩을 떼어내면 심플한 형태와 차분한 색상으로 캐주얼한 멋을 풍긴다. 크지도, 작지도 않은 사이즈에 장방형이 아니라 위가 살짝 좁은 사다리꼴이기

때문에 전형적이지 않다. 보기에 따라서 좁고 넓음이 바뀔 수 있는 형태라 어떤 체형이나 체격에도 무난하게 잘 어울린다는 장점도 있다. 한 손으로 잡을 수 있는 사이즈에 비해 꽤나 많은 물건을 담을 수 있다는 것 역시 빼놓을 수 없는 점이다. 손이 가벼워진 만큼 마음도 가볍게 집을 나설 수 있을 것이다.

클러치백의 역사

클러치가 본격적으로 발전한 것은 1920년대부터다. 아르데코Art Deco 시절의 기능적이고 기하학적 형태의 아름다움에서 영향을 받은 클러치는 군더더기 없이 깔끔한 직선적인 형태로 발전했다. 간결한 형태는 컬러나 장식, 질감을 다양하게 사용함으로써 장식성을 보완했는데 보석을 잔뜩 달아 화려한 것부터 악어, 뱀, 타조, 상어 등 엑조틱Exotic 가죽이라 불리는 특이한 가죽을 사용해 유니크한 장식성을 살려낸 것까지 그 범위가 매우 넓다.

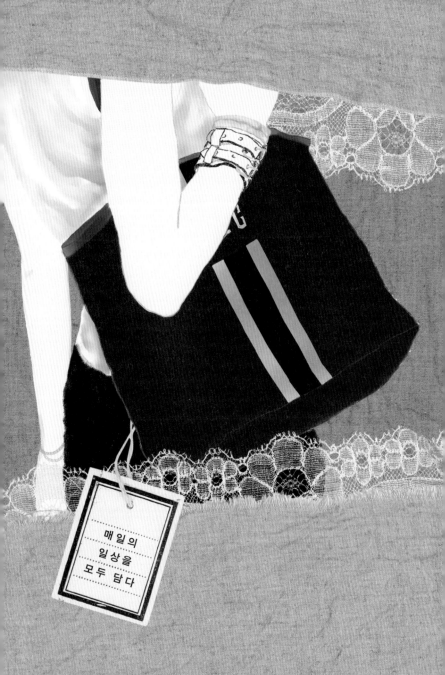

매일의
일상을
모두 담다

SHOPPER BAG
Fashions fade but Style endures

──ᐧᐧᐧᐧ── 고야드의 생 루이 ──ᐧᐧᐧᐧ──

비싸고 좋은 가방을 가지고 있어도 자주 들지 못하는 가방이라면 그저 선반을 채우는 장식품에 불과하다. 진짜 좋은 가방이란 나의 상황과 잘 맞아떨어지는 아이템이어야 한다. 그렇지 않으면 어울리지 않게 올려진 우스꽝스러운 물건일 뿐이기 때문이다. 방안을 쇼룸으로 만들 작정이 아니라면 더더욱 열심히 여러 상황을 고려해서 가방을 선택해야 한다.

내가 주로 어느 정도 양의 소지품을 가지고 다니는지, 가방을 메고 어느 정도의 거리를 이동하는지, 어떤 교통수단을 이용하는지 등, 자신의 체형이나 키가 어떤지는 물론 평소 생활이 어떻게 이루어지는지도 생각해보는 것이 좋다. 그래야 정말 생활에 녹아들어서 편안하게 사용할 수 있는 가방을 선택할 수 있다.

이렇게 평소에 들고 다니는 가방은 보통 데이백Day bag으로 분류한다. 이런 가방은 한 번 들기 시작하면 특별한 이벤트가 있어서 가방을 바꿔들지 않는 한은 꾸준히 들게 되는 특징을 가지고 있다. 따라서 자신의 취향만 고집

할 것이 아니라 본인의 생활 패턴과 전체적인 스타일을 고려하는 편이 낫다. 예쁘고 들지 못할 가방보다 매일 들어도 잘 어울리는 가방이야말로 좋은 가방의 조건을 갖추고 있는 것이기 때문이다.

이럴 때 좋은 가방은 워크백Work Bag이라고 불리는 커다란 가방이다. 쇼퍼백Shopper Bag이라고 부르기도 하는데 이름대로 쇼핑백처럼 입구 쪽이 완전히 트이고 밑이 넓어서 소지품이나 짐을 많이 넣을 수 있다. 물건을 넣은 대로 가방의 모양이 흐트러지지 않으면서도 어깨에 가방을 메었을 때 몸의 곡선에 따라 부드럽게 감긴다. 어깨에 멜 수 있을 만큼 끈이 넉넉하게 길어서 두 손의 움직임도 자유롭다. 바닥에 금속으로 된 발이 달려 있으면 금상첨화다. 땅바닥에 가방을 그냥 내려놓아도 가방 밑면이 더러워지지 않을뿐더러 형태 유지에도 도움이 되기 때문이다. 이런 점 때문에 가방 밑면이 스니커즈 바닥처럼 생긴 가방이 있을 정도다.

하지만 바닥 폭이 너무 넓으면 어깨에 멨을 때 팔이 부자연스럽게 뜬다. 작은 손가방을 옆구리에 낀 것처럼 팔이 벌어지는 것이다. 그래서 가로로 긴 직사각형 형태의 바닥이 더 안정감을 준다. 다만, 대개의 쇼퍼백은 2박 3일

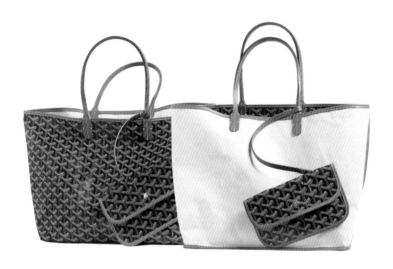

정도의 여행용 짐을 담아도 넉넉할 만큼 좋은 수납력을 가지고 있기 때문에 되는 대로 무턱대고 짐을 챙겼다가는 들지도 못할 정도로 무거운 가방이 된다. 게다가 쇼퍼백은 대개 지퍼로 된 여밈장치가 없어서 가방 안의 물건이 훤하게 들여다보일 수도 있다. 가방 안이 제대로 정리되지 않았다면 (많은 여성은 가방 안에 블랙홀이 숨겨져 있다) 조금 부끄러울지도 모른다. 여밈이 달린 큰 주머니나 가방에 소지품을 정리해서 쇼퍼백 안에 담아 다니면 편리하고 깔끔하다.

이렇게 다용도로 사용할 수 있는 쇼퍼백인 만큼 다양한

브랜드에서 쇼퍼백이 쏟아져 나오고 있다. 그 중에서도 쇼퍼백을 본격적으로 유행시킨 브랜드가 있으니, 직사각형의 안정된 비례감과 화려한 색상으로 유명한 고야드 GOYARD의 생 루이St. Louis다.

트렁크 전문 브랜드로 출발한 고야드는 장인들이 하나하나 수작업을 반복해 가방을 완성하는 곳이다. 고야드의 가방에는 하나하나 손으로 점을 찍어 만드는 독특한 문양이 있다. 세 개의 셰브런Chevron, 갈매기 모양의 V형 무늬이 모여서 만들어진 Y자 형태의 무늬가 그것이다. 프린트를 찍어내 공장에서 대량생산해서 만드는 가방을 볼 때와는 달리 깊은 정성이 느껴지는 부분이다. 그럼에도 불구하고 누구의 어깨에나 메어져 있는 가방이 싫고 부담스럽다면 고야드에서 수작업으로 제품 위에 페인팅을 해주는 마르카주Marquage 서비스를 받을 수도 있다. 마르카주 서비스는 고야드에서 제일 처음으로 시작한 서비스로 원하는 색상과 폰트를 고르면 가방 위에 이니셜과 라인을 덧그려주는 서비스다. 세상에 단 하나뿐인 나만의 가방을 만들 수 있으니 나에게 더 어울리는 스타일을 만들어나가는 데 더욱 좋다.

한땀한땀 튼실한

고야드는 19세기 프랑스에서 에드먼드 고야드 Edmond Goyard에 의해 탄생한 트렁크 전문 브랜 드다. 우리나라에서는 루이비통만큼 잘 알려진 브랜드는 아니지만 '명품 중의 명품'으로 유명한 데, 유럽의 귀족이나 황실에 트렁크를 납품하면서 명성을 얻었다. 명품이라 불리는 브랜드가 한결 같은 장인 정신과 작업방식을 고수하듯, 고야드 역시 공방에서 수차 례의 수작업을 통해 가방을 만들어낸다. 별도로 제작되는 캔버스 소재에 직접 개발한 특수한 소재를 도포하여 방수 가공처리를 하고, 견고하다는 판단이 들어야만 제품으로 내보낸다고 한다. 그러니 가방의 튼실함에 대해서는 말할 것도 없이 믿음직스럽다.

자유롭고
멋스러운

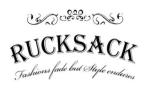

──── **꼬떼씨엘의 럭색** ────

트렁크 여행이나 숄더백 여행이라는 말은 없어도 배낭여행이라는 말이 있는 것은 아마도 배낭이 보장하는 자유로운 느낌 때문일 것이다. 어깨나 팔에 걸어야 하는 다른 가방과는 달리 배낭을 쓴다는 것은 두 손의 자유를 만끽할 수 있다는 뜻이다. 어디 부딪히거나 걸릴 일도 없고 짐의 무게가 양쪽으로 분산되니 웬만큼 무거운 걸 들지 않고서는 힘도 적게 든다. 딴 데 정신 팔 일이 적으니 배낭만 매면 뭔가 자유로운 영혼이 되어 어디론가 떠나고 싶은 마음이 드는지도 모르겠다. 그래서인지 배낭여행이라고 하면 여행의 형태도 어딘가 다르다.

빡빡한 일정에 따라 이리저리 끌려다니는 패키지 관광과 달리 배낭여행은 내가 모든 것을 주도하고 책임져야 한다. 시간을 여유 있게 쓸 수도 있고, 갑자기 중간에 루트를 바꿀 수도 있다. 마음에 드는 곳에서 열흘쯤 더 있는다고 누가 잡아가지 않는다. 극심한 변화도 충분히 담아낼 수 있을 만큼 넉넉한 여유를 갖는 것이 배낭여행이다. 안이 텅 비어서 채우는 대로 모양이 잡히는 배낭처럼 그 정

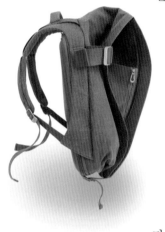

신도, 형태도 자유롭다. 그래서인지 한동안 외면받던 백팩이 요즘 들어서 아주 인기가 많다.

등산용 백팩에서부터 노트북 외에는 아무 것도 들어가지 않을 듯한 얇은 백팩도 있다. 복잡하게 끈이 달려 기능성을 강조한 것도 있고 등에 짊어진다는 형태만 남아 있는 것도 있다. 연예인도 제각기 백팩을 메고 나와 그들의 이름을 달고 유행은 점점 급속도로 퍼져나가는 중이다. 이렇게 많고 많은 백팩 가운데 특이한 모양을 가진 것에서 그치지 않고 배낭여행의 정신까지 담아낸 백팩이 있다.

꼬떼씨엘COTEetCIEL에서 나온 럭색Ruck Sack은 비교적 자유로운 형태를 가지고 있다. 일반적으로 생각하는 백팩과 달리 앞에서 보면 그냥 천을 접어 둘러멘 괴나리봇짐 같다는 느낌이 들 정도다. 그렇다고 촌스럽고 불편할 것이라고 생각하면 오산이다. 럭색을 메고 있는 모습을 보면 오히려 굉장히 모던하고 예쁘다는 느낌이 든다. 럭

색 자체가 가변성을 가지고 있기 때문에 짐의 양에 따라서 모양이 변한다. 넣은 게 많으면 좀 둥그스름한 모양이 되고 필요 없어지면 접어버리면 된다. 접으면 주름이 생기지만 소재가 도톰한 편이라 볼품없이 쭈그러지는 게 아니라 부드럽고 굵직한 주름이 된다.

럭색은 여닫는 부분이 앞면에 있어서 물건을 넣기도 찾기도 무척 편하다. 세로로 길게 뻗은 지퍼를 열어 입구를 벌리면 보자기를 펼치듯 넓게 열리면서 구석구석이 잘 보인다. 보통의 백팩은 깊숙한 곳이 잘 보이지 않아 구석에 있는 짐을 찾으려면 애를 먹었던 것에 비하면 엄청난 변화다. 짐을 넣은 뒤에는 입구를 닫고 왼쪽으로 젖혀서 버클을 닫는데, 이때 주름이 생기면서 백팩 전체의 모양이 자연스러워지는 것이다.

럭색은 이에 그치지 않고 변화가 가능한 부분과 노트북처럼 반드시 보호해야 하는 물건을 넣는 부분을 나누었다. 여유 공간이 많아서 편리할 뿐만 아니라 보호하고 운반하는 가방의 목적에도 부합

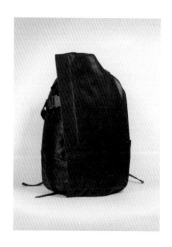

한다. 보통 콘셉트에 중점을 맞춘 디자인은 실용적인 면을 놓치기가 쉬운데 럭색은 백팩이 가져야 할 기능에 충실한 모습까지 가지고 있는 것이다. 기능을 넘어서는 상당히 지적인 디자인이라고 할 수 있겠다.

그렇다고 해도 보기에 예뻐 보이지 않으면 아무 소용이 없다. 하지만 다행스럽게도 불규칙한 자연을 표현한 듯 자유롭게 생겨나는 주름과 비대칭적인 백팩의 모양이 조형적인 아름다움을 선사한다. 각이 잡혀 있는 것도 아니고 완전히 부드러운 모양도 아니기 때문에 정장이나 캐주얼, 어느 쪽도 가리지 않고 받아들일 수 있는 여유로움도 있다. 실로 동양적인 이미지를 가지고 있지만 사실 꼬

떼시엘은 프랑스 브랜드다.

제품에서 의미를 앞세우면 사람들은 거부감을 먼저 표시한다. 단지 익숙하지 않은 데에 대한 거부감일 수도 있겠지만, 그렇게까지 머리 아프게 생각하면서 사용하고 싶지 않다는 이유가 더 많다. 하지만 백팩의 개념을 조형적으로 풀어낸 꼬떼씨엘의 백팩은 생각 이전에 마음속 깊이 스며드는 디자인이다.

그, 독창적이다

꼬떼씨엘의 창시자인 다미르 도마Damir Doma는 원래 패션 디자이너다. 2007년부터 파리 컬렉션에서 남성복을 선보이다가 얼마 전부터는 여성복도 론칭하여 성공적으로 이끌어나가는 중이다. 크로아티아 출신으로 독일에서 공부한 그는 다양한 문화에서 영향을 받아 아방가르드하고 독창적인 디자인을 만들어내고 있다.

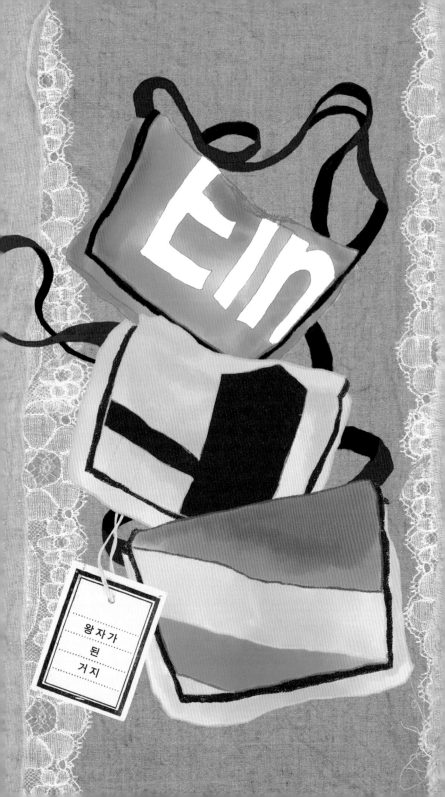

왕 자 가
된
거 지

━━ 프라이탁 ━━

흔히 명품이라고 부르는 브랜드에는 어떤 공통점이 있을
까? 비싼 가격, 뛰어난 품질, 눈에 띄는 디자인도 있겠지
만 그것뿐이라면 사람들이 명품에 이렇게까지 열광하는
이유를 설명하기에는 부족하다. 그보다 더 중요한 요소
는 명품을 가지고 있는 사람들이 함께 공감할 수 있는 스
토리가 아닐까. 가지고 있는 것만으로도 이미 자부심을
느끼는 것은, 마음을 움직이는 스토리가 아니고서는 불
가능한 일이다.

여기 엄청나게 비싼 가격을 가진 것도 아니고 눈이 튀어
나올 정도로 화려한 디자인도 아닌 가방이 있다. 하지만
사람들은 이 가방을 명품이라고 부른다. 어떤 브랜드도
부럽지 않을 정도로 열성적인 팬이 전 세계에 가득하다.
SNS에 해시태그를 붙인 사진이 난무하고 사람들은 앞
다투어 사진을 공유한다. 독일의 가방 브랜드 프라이탁
FREITAG의 이야기다.

가방을 둘러매고 찍은 사진을 보면 이 말에 의심이 생길
지도 모르겠다. 프라이탁은 생각보다 간단한 모양이고,

생각보다 허름해 보인다. 무척 오랫동안 애지중지해온 가방이겠거니 생각할 수도 있겠지만 사실은 새 것일지도 모른다. 잘 보면 어디선가 본 듯한 색의 조합이나 이미지가 보이는 경우도 있다. 익숙하면서도 낯선 소재에 가방을 만든 재료가 무엇인지 호기심이 생기기도 한다. 사실 프라이탁은 재료부터 고급이라는 여타 가방과는 출발점부터 다르다. 프라이탁의 소재는 폐기된 트럭 포장재나 폐차의 안전벨트처럼 이미 그 쓰임이 마감되어 폐기물이 된 것이 대부분이기 때문이다.

인류가 발전하면서 만들어낸 수많은 제품과 그것을 생산하면서 생긴 수많은 문제의 해결 방안으로 제시되는 것이 '지속 가능한 디자인'이나 '그린에코 디자인' 등의 키

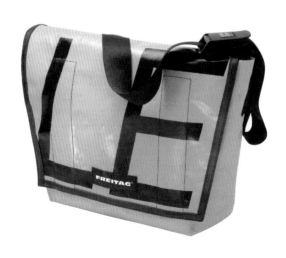

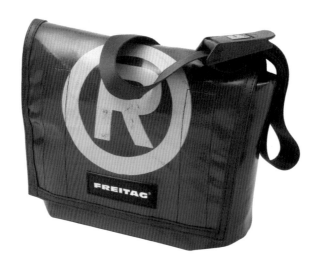

워드다. 사용자와 기업 모두에게 면죄부를 주는 마법의
단어처럼 쓰이기도 하지만 이런 설명이 붙어 있으면 확
실히 윤리적인 부담감이 줄어든다. 업사이클링Upcycling
은 여기서 한발 더 나아간다. 자원을 단순히 재활용하는
데 그치지 않고 더 좋은 가치를 덧붙여 새로운 쓰임새를
주는 것이다. 폐기물을 사용해 세련되고 패셔너블할 뿐
만 아니라 내구성과 품질까지 보장되는 제품을 만들어
기업과 소비자가 동시에 만족할 수 있는 현실적인 대안
을 제시한 프라이탁이야말로 업사이클링을 이해하는 데
적합한 사례라고 할 수 있다.

원래 프라이탁은 처음부터 업사이클링이나 에코 디자인을 노리고 만든 것은 아니었다. 두 형제가 자전거를 탈 때 메기 편한 가방을 만들고 싶었던 것이 그 시작이다. 핸들을 쥐고 남은 한 손으로도 가방 끈을 조절하기 쉬워야 했고, 휴대전화나 카드처럼 자잘한 물건을 꺼낼 수 있어야 했다. 비오는 날에도 내용물이 젖지 않는 튼튼한 가방을 만들기 위해 여러 노력을 거듭했다. 마침내 형제는 타르를 칠한 트럭 포장천이야말로 자신들의 목적에 적합하다는 것을 알고 운송트럭의 덮개를 사용해 가방을 만들었다. 어깨끈은 폐차의 안전벨트를 사용했고 가방의 솔기는 폐타이어 내부에서 나온 재료를 썼다. 출발점이 어쨌든 결과적으로 매우 윤리적인 가치를 가진 제품이 된 것이다. 그러나 이런 접근만이 프라이탁의 전부는 아니다. 각 기업의 로고나 광고가 그려진 화려한 포장천을 사용해 가방을 만들다보니 가방마다 디자인이 다르다. 다른 가방이라면 대번에 클레임이 들어왔을 스크래치도 프라이탁의 아이덴티티와 사연으로 받아들여졌다. 똑같은 디자인의 가방이지만 각각 다른 무늬와 사연을 가지게 된 것이다. 프라이탁의 또 다른 가치는 이 부분에서 발생한다.

사람들은 나만이 가질 수 있는 것을 원한다. 비싼 제품이

명품이 되는 것도 희소가치가 있는 것을 내가 소유할 수 있다는 즐거움 때문이다. 남과 다른 것을 가지고 있다는 기쁨은 어떤 것과도 바꿀 수 없는 감동이다. 프라이탁은 태생적으로 이 부분을 만족시켜준다. 매번 다른 포장천을 잘라 만들다보니 어떤 가방도 같을 수 없기 때문이다. 그러나 아무리 희귀한 것이라도 알아봐주는 사람이 없다면 소용없는 법이다. 다른 사람이 알아볼 수 있을 정도는 되어야 가치를 공유할 수 있기 때문이다. 프라이탁 마니아를 중심으로 한 커뮤니티가 점점 확대되는 이유도 마찬가지다. 나와 같은 생각을 가지고 있으면서 나를 알아봐줄 수 있는 사람이 늘어날수록 남과 다른 나의 개성은 극대화된다. 자발적인 팬의 성원은 프라이탁이 명품이라 불릴 수 있게 되는 원동력이다.

프랑스의 건축가 르 코르뷔지에Le Corbusier는 럭셔리 아이템에 대해 '웰메이드의 깔끔한 라인과 순수하면서도 강인한 그 자체의 품질을 드러낼 수 있어야 한다'고 했다. 가치와 감각, 의식이라는 삼박자가 맞아떨어지는 제품을 찾기가 쉬운 일은 아니다. 우리가 보는 프라이탁은 심플하다. 하지만 안에 담겨 있는 내용은 결코 단순하지 않다. 언제까지나 쓸 수 있을 것 같은 프라이탁을 보면서

새삼 '잘 샀다'고 흐뭇해하는 사람들의 미소를 본다면 르 코르뷔지에의 말을 이해할 수 있을 것이다.

착한 가게, 착한 쇼핑

우리나라에도 업사이클링을 실천하는 착한 가게들이 있다. 제일모직의 삼청동 하티스트HEARTIST 매장은 기업이 사회적 책임을 지는 CSRCorporate Social Responsibility 플래그십 스토어다.

이곳에서 판매되는 제품은 제일모직의 주력 브랜드에서 기부한 상품과 업사이클링 전문 디자이너들이 만든 친환경, 윤리적 아이템으로 구성되어 있다.

판매된 의류와 패션 아이템의 이익금은 시각장애 아동들의 예술교육 지원사업에 사용된다. 뿐만 아니라 건물 자체도 친환경, 저탄소 건축물로 Reduce, Reuse, Recycle, Refine, Recovery의 다섯 가지 원칙을 적용했다고 한다. 의류와 액세서리를 중심으로 문화, 리빙 관련 상품까지 재탄생된 아이템이 건물 전체에 가득하다. 쇼핑이 기부가 되는 즐거움을 느낄 수 있을 것이다.

영업시간 AM11~PM8
주소 서울특별시 종로구 삼청로 89

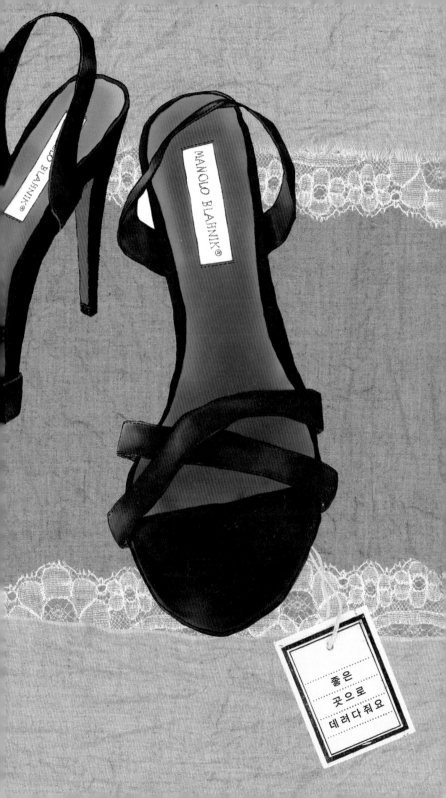

STILETTO HEEL

Fashions fade but Style endures

―――― **슬링백 스틸레토 힐** ――――

열 구두 마다하는 여자가 어디 있을까, 싶지만 그 중에서도 스틸레토 힐Stiletto Heel이라면 덥석 집어들고 보는 사람이 많다. 웬만큼 강한 발목 힘이 아니고서는 버티기도 어려울 만큼 높은 굽인데도 아무렇지도 않게 스틸레토 힐을 신고 뛰어다니니 과연 여자란 강한 존재다.

스틸레토 힐은 어쩌면 필요악의 존재일지도 모른다. 발가락을 뒤틀리게 하고 발과 관절을 혹사시키는 아이템이지만 몸매를 더 아름답게 보이도록 하고 섹시함을 뽐내는 스타일의 방점으로는 반드시 필요하기 때문이다. 스틸레토 힐을 신으면 몸이 쭉 펴지면서 자세가 완전히 달라진다. 발뒤꿈치가 올라가면 종아리와 엉덩이 근육이 긴장하게 된다. 근육이 수축하면서 전체적으로 라인이 더 뚜렷해지기 때문에 몸매에 굴곡이 생겨 훨씬 아름다운 모양새가 된다. 굽어 있던 어깨와 척추도 곧게 자리를 잡아주니 복부에도 긴장감이 넘쳐 배도 훨씬 들어가 보인다. 몸이 늘씬하게 예뻐지면 당당하고 자신감 넘치는 태도가 되는 것이 자연스러운 일이다. 좀 도도하게 보일

정도의 '애티튜드Attitude'면 스틸레토 힐이 가지고 있는
섹시함과 잘 맞는다.

스틸레토 힐을 신으면 키도 훨씬 커 보인다. 물리적으로
높이가 더해졌으니 키가 커지는 게 아닌가 생각하겠지만
이건 조형적 상관관계의 문제다. 발은 원래 수평적인 구
조를 가지고 있지만 힐을 신은 발을 보면 땅에 닿는 면적
이 좁고 발등이 수직에 가까운 각도로 세워진다. 이렇게
발에 수직으로 바뀌는 부분이 생기면 발의 수평적 동세
가 완화되고 몸의 수직적인 동세에 힘을 주어 키가 커 보
인다. 그래서 신는 사람은 힘들지언정, 가보시밑창 달린
구두나 통굽 구두보다는 스틸레토 힐이 더 커 보이는 것
이다.

하지만 스타일이라는 게 키만 커 보인다고 되는 것은 아
니다. 스타일에서 구두가 중요한 이유는 따로 있다. 옷은
물론 전체적인 이미지가 한 방향으로 흘러가게 만들어주
는 패션 요소가 바로 구두이기 때문이다. 옷과 구두는 세
트처럼 보이게 할지, 아니면 포인트가 되도록 상반되는
이미지로 구성할 것인지에 따라 조합의 가능성이 엄청나
게 넓다. 하지만 연출의 폭을 넓히려고 구두만 사 모을 수
는 없는 일. 이럴 때 슬링백Sling Bag이 가지고 있는 그 자

체의 이중성을 선택하면 가능한 연출의 폭이 넓어진다.

슬링백은 구두 앞은 덮여 있고 발등을 드러내는 심플한 스타일이지만 뒤꿈치 부분에 끈이 달려 샌들처럼 뚫린 구두를 말한다. 쉽게 신고 벗을 수 있어서 편리하지만 슬리퍼처럼 가볍게 신는다는 느낌은 아니다. 오히려 격식

을 차린 정장용 구두처럼 단정하다. 발가락이 드러나지 않고 잘 감싸인 앞코 모양 덕분이다. 발등이 시원하게 드러나 있어서 시선이 발끝까지 단숨에 내려오니 다리도 길어 보인다. 하지만 여기까지는 슬링백만이 가지고 있는 장점은 아니다. 슬링백이 좋은 진짜 이유는 뒤쪽에서 슬며시 드러난다.

단순해 보이는 앞모습과 달리 갑자기 확 드러난 뒤꿈치의 모습은 강한 대비감을 준다. 의외의 모습을 가지고 있는 사람에게 흥미가 끌리듯이 전혀 다른 느낌을 가진 앞과 뒤의 모양이 상반된 매력을 주는 것이다. 어떤 옷을 입어도 잘 어울리는 이유 역시 슬링백이 가지고 있는 반전효과 때문이다.

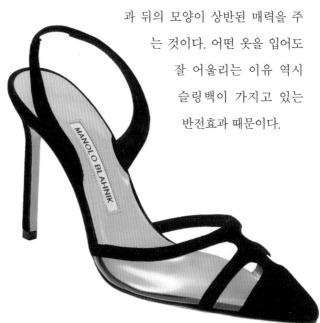

발끝에서 살짝 변화를 주는 것뿐이지만 전체적인 인상에 영향을 준다. 어떤 스타일에도 작은 대비가 되어 관심이 쏠린다.

사실 이런 슬링백 스틸레토는 어떻게 해도 편한 신발이라고는 할 수 없다. 그럼에도 불구하고 여자들은 스틸레토 힐을 포기하지는 않는다. 불편함을 굳이 감내하면서까지 신을 만한 가치가 있기 때문이다. 그렇다면 기왕 신을 거, 좀 더 예쁘고 편한 신발을 신는 수밖에 없다. 그래서 여자들은 구두를 찾고 또 찾는다. 마놀로 블라닉 Manolo Blahnik의 슬링백 스틸레토라면 여태까지 완벽한 구두를 찾느라 낭비한 시간을 보상해줄 것이다.

〈섹스 앤 더 시티〉의 주인공 캐리 브래드쇼가 사랑했던 신발로 유명한 마놀로 블라닉은 여자들이 꿈꾸는 구두 중 하나다. 강도를 만나서도 구두를 품에 껴안고 이 신발만큼은 가져가지 말라고 애원하던 장면은 지금도 회자될 만큼 유명하다. 마놀로 블라닉은 독학으로 제화기술을 배웠지만 끊임없는 실험과 모험적인 시도로 세계를 장악할 아름다운 힐을 만들어냈다. 마돈나는 그의 구두에 대해 '섹스보다 좋다'는 말로 극찬을 보내기도 했다.

하지만 마놀로 블라닉의 구두는 아름답기만 하고 피눈물

나는 구두가 아니다. 그 자신의 말대로 '높고 섹시하지만 우아하다.' 무엇보다도 편안하다. 그것은 마놀로 블라닉이 구두를 만들 때 대칭과 균형감을 중요시하기 때문이다. 높은 구두일수록 균형이 중요한데 균형이 잘 맞지 않는 힐을 신었다가는 몸을 가누기가 힘들 정도로 중심이 흔들린다. 낮은 굽이라면 모를까 스틸레토 힐에는 구두를 지탱해줄 철심과 균형이 무엇보다 중요하다. 이밖에도 그는 구두를 신고 발바닥과 발 앞꿈치가 편안한지를 반드시 확인한다고 한다. 힐을 신을 때 제일 힘든 곳은 체중이 실리는 발바닥과 발 앞꿈치라는 것을 정확하게 이해하고 만들었기 때문에 신기 쉬운 구두일 수밖에 없다.

스틸레토 삼대장

스틸레토의 삼대장이라면 역시 마놀로 블라닉, 지미 추, 크리스찬 루부탱이다. 발목이 꺾어질 듯 가파르고 내 몸을 실어도 괜찮을까 싶을 정도로 아슬아슬 가느다란 굽에 열광하는 여자는 누구나 스틸레토 삼대장의 꿈을 꾼다.

지미추Jimmy Choo

영화 〈악마는 프라다를 입는다〉와 드라마 〈섹스 앤 더 시티〉를 통해 유명해진 브랜드로 'My choo'라는 애칭이 붙어 있다. 늘씬하고 잘 뻗은 다리로 보이게 해주는 마법 같은 구두다.

크리스찬 루부탱Christian Louboutin

빨간 구두 밑창만 봐도 한 눈에 알아볼 수 있는 그 구두가 바로 루부탱의 스틸레토다. 여성의 신체를 닮은 디자인을 만들어내는 루부탱은 12cm나 되는 힐을 선보여 화제가 되기도 했다. 여성을 섹시하게, 아름답게, 최대한 늘씬하게 보이는 구두를 만드는 것이 그의 신조다.

오 드 리
햅 번 처 럼

FLAT SHOES

Fashions fade but Style endures

--- 페라가모의 바라 ---

한동안 우리나라 구두시장을 강타한 구두가 있었다. 금속장식과 리본이 달린 굽 낮은 구두는 그 당시 대유행이던 '청담동 며느리룩'에 방점을 찍는 구두였다. 지나치게 여성스럽지도 않고, 그렇다고 스포티하지도 않은 스타일로 단아하면서도 편안한 이미지의 그 구두는 페라가모 Salvatore Ferragamo의 '바라Vara'였다.

스타일이 아무리 주관적이고 이기적인 것이라고 할지라도 이 정도로 활용도가 높은 신발이라면 인기를 끄는 게 당연하다. 섹시한 매력을 마음껏 자랑할 수 있는 것이 스틸레토 힐이라지만 내추럴하지만 우아한 아름다움을 보여줄 수 있는 것은 단연 플랫슈즈Flat Shoes다.

플랫슈즈는 '납작한 신발'이라는 뜻이다. 발레리나가 신는 토슈즈에서 유래한 신발로 굽 높이가 거의 없다시피하다. 발을 온통 감싸는 형태지만 앞굽이 둥글어 조금 귀여운 이미지로 보이기도 한다. 스틸레토보다는 투박할지라도 다양한 이미지를 가지고 있기 때문에 소재나 색상에 따라 스타일링 하기도 쉽다. 무엇보다 편한 신발에서

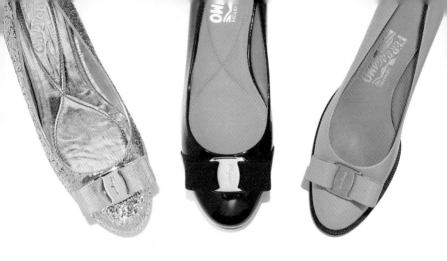

나오는 자연스러움과 생동감, 구두의 우아함 등을 생각
하면 플랫슈즈를 신을 법한 여성이 떠오른다. 스타일리
시하고 활동적인 여성, 당장이라도 드라마에서 빠져 나
온 것 같은 여성 말이다.

우아하지만 활동적인 여성을 위한 구두. 사실 이것은 페
라가모의 브랜드 이미지이자 그의 페르소나인 오드리
헵번Audrey Hepburn의 이미지와 같다. 영화 〈사브리나
Sabrina〉에서 페라가모의 납작한 플랫슈즈를 신고 나와
커다란 유행을 만들어낸 이후로 오드리 헵번은 출연한

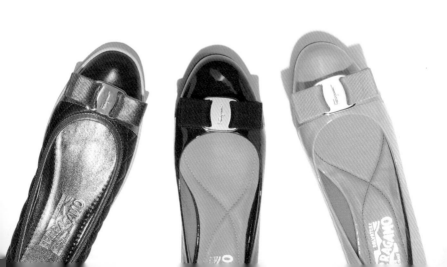

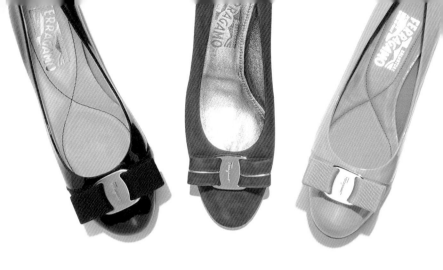

대부분의 영화에서 페라가모 구두를 신고 나왔다. 이런 스토리를 알고 있는 많은 여성에게 페라가모는 마치 오드리 헵번 같은 기분을 느끼게 해주는 마법의 구두다.

그 중에서도 바라는 페라가모의 대표작이다. 1978년에 처음 출시된 이래로 지금까지 연령과 스타일을 불문하고 많은 사람에게 사랑받고 있다. 페라가모를 말할 때 가장 먼저 떠오르는 이미지이기도 하다. 편한 신발을 만들기 위해 해부학을 공부했을 정도니, 착용감이 좋은 것은 두 말할 것도 없다. 플랫슈즈 중에는 발바닥이 아플 정도로

낮은 굽도 있는데, 바라는 딱 알맞은 높이의 굽이라 신기도 편하고 쉽게 닳지도 않는다. 물론 꼼꼼한 바느질이나 좋은 소재는 당연하다. 만족도가 높을 수밖에 없다.

높이가 낮다는 이유로 플랫슈즈를 꺼리는 여성도 있다. 하지만 굳이 높은 힐을 신어야 키가 커 보이는 것만은 아니다. 그보다 중요한 것은 입은 옷과의 균형이기 때문이다. 다시 한 번 오드리 헵번을 떠올려보자. 〈사브리나〉에서 그녀는 통이 좁고 발목이 드러나는 길이의 바지에 플랫슈즈를 매치했다. 이것이 포인트다. 바지통이 좁을수록 굽 낮은 신발이 잘 어울린다. 발목이 살짝 드러날 정도의 긴 스커트맥시 스커트에도 플랫슈즈를 매치하면 좋다. 흰 셔츠에 정장바지처럼 시크한 스타일에도 플랫슈즈를 신으면 캐주얼한 이미지가 더욱 돋보인다.

이것으로도 좀 부족하다고 느껴지면 발등이 깊게 패인 디자인이나 피부색과 비슷한 누드톤의 플랫슈즈를 고르면 된다. 다리에서 쭉 이어지는 느낌이 들기 때문에 다리가 훨씬 길어 보인다. 골드나 브론즈 컬러를 골라도 비슷한 효과를 볼 수 있다. 키에 상관없이 플랫슈즈의 편안함을 누릴 수 있을 것이다.

내게 맞는 플랫슈즈

기본적으로 바라는 무난하고 편한 디자인이다. 그렇지만 색과 소재가 굉장히 다양해서 즐길 수 있는 바리에이션이 꽤 많다. 애니멀 프린트나 스터드 장식처럼 강렬한 디자인의 플랫슈즈를 부담없이 시도해보고 싶다면 SPA브랜드에서 꽤나 저렴한 가격에 플랫슈즈를 살 수 있다. 그밖에도 토리버치Tory Burch나 레페토Repetto처럼 플랫슈즈로 유명한 브랜드가 있다. 어디에서든 나에게 어울리는 플랫슈즈를 장만할 수 있을 것이다.

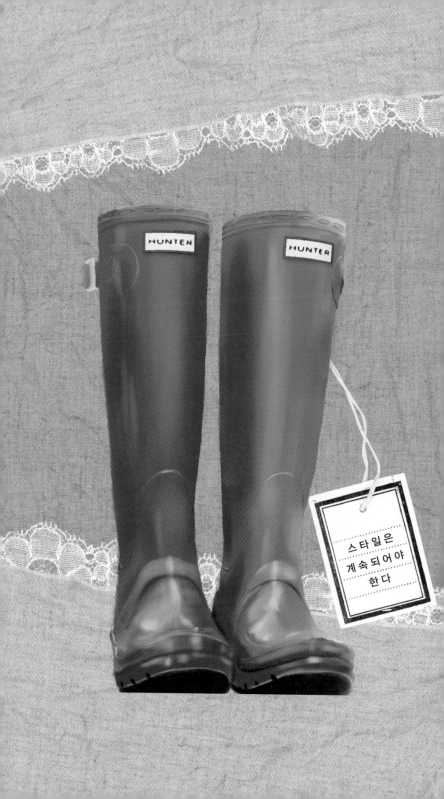

스타일은
계속 되어야
한다

WELLINGTON BOOTS
Fashions fade but Style endures

─···· 헌터의 웰링턴 부츠 ····─

여름비는 소잔등을 가른다는 속담이 있다. 같은 지역이라도 한쪽에는 비가 내리고, 다른 쪽은 날씨가 맑은 경우를 빗댄 속담이다. 요즘은 소잔등이 아니라 강아지 등도 가를 만한 국지성 호우가 내리는 일이 종종 벌어진다. 여름을 알리던 장마철은 간 데 없고 점점 아열대기후로 바뀌는 중이라는 말도 심심찮게 들린다. 그러다 보니 옷차림뿐만 아니라 신발에도 변화를 주어야 할 때가 되었다.

대부분의 사람이 무난하고 평범한 신발을 선호하지만, 그래도 패션의 완성은 신발에 있다고 한다. 그만큼 신발의 선택이 전체적인 스타일을 완성하는 데 기여하는 바가 크다는 뜻이다. 이렇게 극적인 기후로 바뀐 요즘, 우리가 선택할 수 있는 가장 훌륭한 신발 중 하나는 부츠Boots다. 그 중에서도 사시사철 신을 수 있는 웰링턴 부츠Wellington Boots라면 가장 모범적인 답안이 될 것이다.

부츠는 원래 목이 길게 올라오는 구두로 가죽이나 고무로 만들어진 신발을 통칭하는 단어지만 높이나 재료에 따라 이름이 달라지기도 한다. 날씨가 추워지기 시작하

는 11월쯤부터 부츠를 신은 사람을 볼 수 있는데 영하로 내려가기 일쑤인 우리나라 겨울에 가장 흔하게 볼 수 있는 부츠는 아무래도 어그UGG라고 불리는 양털 부츠일 것이다. 하지만 이 부츠는 원래 윈드서퍼의 발을 감싸기 위해 만들어진 것이라 방수에 취약하다는 단점이 있다. 눈이나 비가 젖은 양가죽 사이로 솔솔 스며들어 오히려 발이 더 차가워진 적이 있는 사람이라면 금세 이해한 줄로 믿는다. 그에 비해 웰링턴 부츠는 고무로 되어 있어 일단 어떤 궂은 날씨에도 발이 젖을 염려가 없다.

제1차 세계대전 당시 영국 정부는 물에 젖은 군화를 끌고 다니는 군인을 위해 부츠회사인 헌터에 튼튼하고 질 좋은 고무 부츠를 주문했고, 헌터는 이 부츠에 워털루 전쟁의 영웅인 웰링턴Wellington 장군의 이름을 붙였다.

이런 스토리를 가지고 있다 보니 웰링턴 부츠는 주로 남자가 신는 신발이었다. 적어도 1960년대까지는 여자가 대놓고 신기 편한 신발은 아니었다. 게다가 고무 부츠라고 하면 밭일할 때나 신는 것으로 생각하는 경우도 많았다. 패션 아이템이라고 내세울 수 있을 리 없었다. 그러나 2005년, 모델 케이트 모스Kate Moss가 어느 록페스티벌에 웰링턴 부츠를 신고 나타난 뒤 모든 것이 바뀌었다. 짧

은 드레스에 검은색 웰링턴 부츠를 신은 채 진흙탕이 된 길을 거침없이 걷는 케이트 모스의 사진이 등장하자 많은 사람은 웰링턴 부츠의 재발견에 환호했고, 이후 웰링턴 부츠는 패션 아이템으로 자리매김하게 되었다.

웰링턴 부츠가 세련된 이미지의 신발로 변신하게 된 데에는 케이트 모스의 영향만 있는 것은 아니다. 웰링턴 부츠는 통짜로 틀에서 뽑아내는 보통 고무 부츠들과는 달리 28개 이상의 조각을 맞춰 입체적인 형태를 만들고, 그위에 고무를 코팅하는 기술을 가지고 있다. 고무 부츠의 단점 중 하나인 투박하고 촌스러운 실루엣을 극복하고 신었을 때 아름답고 다리가 날씬해 보이는 스타일을 창조함으로써 많은 사람에게 고무 부츠를 신고도 이렇게

세련될 수 있다는 것을 보여준다. 고무 부츠만으로는 역부족인 겨울에는 웰리삭스라고 불리는 웰링턴 부츠 전용 양말을 신으면 된다. 웰리삭스는 극세사 소재의 내피로 발을 따뜻하게 보호해줄 뿐 아니라, 부츠 위로 접어 올리면 웰링턴 부츠와 대비되는 색과 소재로 조화를 이루어 패션 아이템 역할도 톡톡히 해낸다. 원래부터도 색상과 길이, 광택의 유무 등 다양한 모델을 가지고 있는 헌터의 웰링턴 부츠지만 웰리삭스까지 만나면 수없이 많은 조합이 파생되어 그 효용은 배가 된다.

단, 웰링턴 부츠를 고를 때는 반드시 길이를 잘 보고 골라야 한다. 부츠 입구가 다리의 가장 굵은 부분에 위치하는 것은 절대로 피해야 하기 때문이다. 다리 위로 올라오는 부츠는 시선을 중간에 차단하기 때문에 몸에 딱 맞는 옷을 입거나 다리를 드러내어 라인을 살려주는 것이 좋다. 그래도 자신감이 조금 부족하다면 어두운 색의 무광 웰링턴 부츠에 비슷한 색상의 하의를 입는 것이 좋겠다. 조금 드레시한 원피스에 신어도 괜찮다. 기본적으로는 캐주얼한 차림에 가장 잘 어울린다. 웰링턴 부츠와 웰리삭스의 색상을 옷차림과 대비되게 선택하면 '스타일을 완성'하는 신발로 손색이 없다.

진화하는 어그 부츠

한기가 발을 통해 스며드는 한겨울에는 어그 부츠에 저절로 손이 간다. 호주 서퍼들이 발의 보온을 위해 신기 시작했다던 어그 부츠는 호주 출신의 브라이언 스미스Brian Smith가 미국에 들여오면서 상품화되었다. 양털 부츠는 젖은 발을 금방 마르게 해주면서 통풍이 잘되어 금세 큰 인기를 끌었고, 점차 해변뿐 아니라 일상생활에서도 어그 부츠를 신는 사람이 늘어났다.

2000년대 중반부터는 미국이나 호주뿐 아니라 전 세계적으로 어그가 유행하며 선풍적인 인기를 끌었는데 여성뿐 아니라 남성용 어그도 출시하고 있다. 아스컷과 앤슬리Ascot & Ansley는 남성용과 여성용의 모카신 라인이고, 플러프와 플러피Fluff & Fluffie는 여름용 양털 슬리퍼다. 아디론닥과 뷰트Adirondack & Butte는 방수가 잘되지 않는 클래식 어그와는 달리 방수 가죽에 얼음판에서도 미끄러지지 않을 고무창이 달려있다.

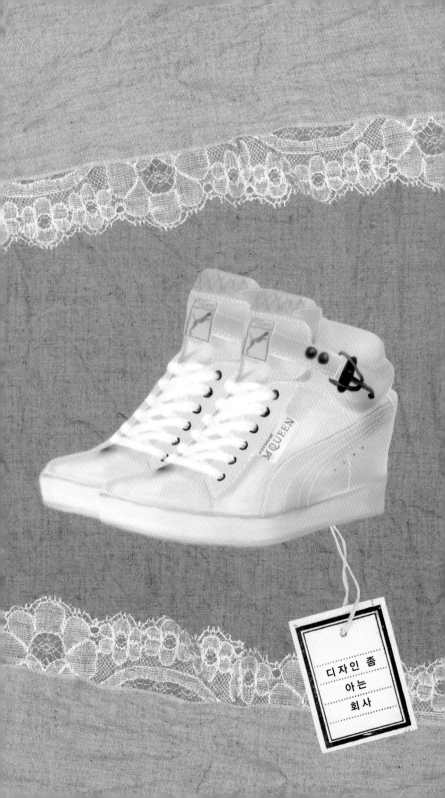

요즘에는 누구나 운동 하나쯤은 하는 것 같다. 물론 개인적인 격차나 취향의 차이는 있겠지만 사회 전반에 흐르고 있는 '웰빙' 경향의 한 단면 같기도 하다. 꼭 모델 같은 몸이 되기 위해서 이를 악물고 운동하는 것은 아니더라도 건강을 위해서 운동을 하려는 사람이 늘고 있다. 덕분에 운동화를 신는 사람도 늘어나는 분위기인데 예전처럼 단순히 편하기 위해서 신는 것이 아니다보니 워킹용 운동화와 런닝용 운동화가 구분되는 것은 물론이고 게으른 사람을 위해서 신고 그냥 걷기만 해도 다른 운동화보다 운동량이 훨씬 늘어난다는 운동화가 나올 정도다.

그러다보니 점점 '쿠셔닝Cushioning'이라 불리는 충격 흡수와 반발력에 집중하거나 기능적인 요소를 부각하는 운동화가 많다. 아무래도 독특하고 개성 있는 디자인보다 편안하고 가벼운 것에 집중하게 마련인가보다. 아무리 신발이 좋다고 해도 신었을 때 불편하면 아무 소용이 없지만, 그래도 너무 기능적인 요소만 찾기에는 세상은 넓고, 운동화는 많다.

신발이 애티튜드를 결정한다는 것은 옛날이야기가 되어
버렸다. 요새는 아무렇지도 않게 남성용 정장에 스니커
즈나 런닝화를 신는 모습도 흔히 볼 수 있고, 원피스나 스
커트처럼 여성스러운 아이템과 매치하는 모습은 어디서
나 볼 수 있다.

스니커즈처럼 쿠션이라곤 찾아볼 수 없어도 반항적인 이
미지로 인기를 끄는 운동화도 있다. 구두는 너무 멋부린
것 같고 런닝화는 신경 쓰지 않은 것처럼 느껴질 때, 캐주
얼하면서도 세련된 스니커즈가 필요하다. 하지만 스니커
즈처럼 밑창이 얇은 신발은 다소의 불편함이 따른다. 가
볍기는 하지만 충격이 발바닥으로 고스란히 전달되어 피
로감이 금방 몰려오고 회복도 매우 더디다. 능률이 떨어
지는 것은 물론이다.

너무 기능적인 운동화는 착용에 제약이 따르고, 이미지
를 중시하자니 발이 아프다. 결국 어느 쪽도 소홀히 할 수
없다는 이야기다. 그렇다면 이는 조형적으로 아름다운
디자인과 기능성의 확보라는 두 마리 토끼를 동시에 잡
는 신발이 필요하다는 뜻이기도 하다. 푸마Puma의 프리
미엄 스트릿 패션라인 푸마 셀렉트Puma Select는 이런 문제
를 깔끔하게 해결해준다.

푸마의 신발은 항상 전문성과 기능성은 유지하면서 새로
운 디자인을 시도하는 경향이 있었다. 그리고 그 성향이
극대화된 것이 바로 푸마 셀렉트다. 푸마 셀렉트의 운동
화는 스워시SWASH나 알렉산더 맥퀸Alexander McQueen,
BWGHBrooklyn We Go Hard, 하우스 오브 해크니House of
Hackney, 바슈티Vashtie 등 영향력이 큰 패션 디자이너나
스트리트 패션 브랜드와 컬래버레이션Collaboration으로
이루어진다. 이들은 패션, 음악, 영화 등 여러 분야에서
활발한 활동을 보이는 브랜드와 디자이너들이다. 그들의
디자인은 매우 독창적이고 조형적이다. 운동화를 '스포
츠용 기능성 제품'으로 보는 사람보다 '패션 아이템'으로
보는 사람에게 잘 어울리는 신발이다.

얼핏 보면 정체성이 좀 헷갈릴 법한 디자인이지만 운동
할 때만 신기에는 어딘가 아쉽다는 생각이 들고, 또 신어

보면 보기보다 훨씬 편안하다. 처음에는 너무 특이한 디자인에 살짝 꺼려질 수도 있다. 하지만 이렇게 신발을 독특하고 개성 있게 신으면 세련되게 스타일링 하는 데 훨씬 도움이 된다. 옷은 간단하게 입어도 신발에 신경을 쓰면 전체적인 스타일도 훨씬 완성도가 높아 보이기 때문이다. 스커트나 원피스에 운동화를 신을 때도 마찬가지다. 여성스러운 옷에 스포티한 운동화를 신는 것만으로도 이미지 대비가 일어나 시선을 끌게 되지만, 디자인이 독특한 운동화라면 대비가 이중으로 일어나 더욱 멋스러워 보인다.

하지만 아무리 세련된 운동화라 하더라도 나와 어울리지 않으면 '개발에 편자' 꼴을 벗어날 수 없다. 투박하고 앞이 둥근 느낌의 운동화는 마른 사람에게 어울리고, 날렵하게 쭉 빠진 운동화는 통통한 사람에게 적합하다. 다소 넉넉하고 풀어진 느낌으로 옷을 입는 사람이라면 운동화를 딱 맞게 신는 것으로 마무리할 수 있다. 한참 유행중인 팔찌와 분위기를 맞추는 것도 좋은 스타일링이 된다.

패션과 스포츠 사이

푸마는 루돌프 다슬러Rudolph Dassler
가 설립한 독일의 스포츠 브랜드로 육
상이나 축구용 전문 운동화를 주로 만
들던 회사. 설립 초반에는 축구 전
문 브랜드라는 이미지로 크게 성공
을 거두었다가 80년대 나이키와 리복의 급성장으로 위기
를 맞이했다. 그러나 90년대 초반 경영을 맡은 CEO 요헨
자이츠Jochen Zeitz가 스포츠 용품을 패션 아이템으로 사용
하려는 사람들의 니즈를 파악하면서 전세가 역전되었다.
푸마에서 생산하는 스포츠 용품의 전문성과 기능성에 패
션을 더한 새로운 제품라인을 개발하고, 질 샌더Jil Sander,
미하라 야스히로Mihara Yasuhiro, 후세인 살라얀Hussein
Chalaya 등 여러 패션 디자이너와의 협업을 통해 '스포츠
패션 라이프 스타일' 브랜드라는 이미지를 굳혀오고 있다.

브라질에서
온
착한 명품

HAVAIANAS
Fashions fade but Style endures

—— 하바이아나스 ——

명품이라고 불리는 것에는 사람의 마음을 움직이게 만드는 힘이 있다. 아름다운 그림이나 멋진 공연을 보았을 때 마음 깊은 곳에서 느껴지던 꿈틀거림을 기억할 것이다. 명확하게 설명하기는 어렵더라도 단순히 즐겁다는 것을 넘어 마음에 동요가 일어나고 오감을 활짝 열게 만드는 힘. 그것을 감동이라고 한다. 가격을 따지기 이전에 명품이라 불리는 디자인은 사람의 마음을 두근거리게 한다. 하지만 아쉽게도 명품을 즐기는 사람도 이것을 모를 때가 많다. 미학적인 가치를 보기보다는 가격표만 보기 때문이다. 이런 점에서 명품은 정말 억울하다. 가격이란 명품이 함유하고 있는 가치에 대한 경제적 확정일 뿐인데, 그것으로 온갖 사회적 비판을 받아야 하기 때문이다.

그런데 여기, 가격과 전혀 관계없이 당당하게 명품의 반열에 올라선 제품이 있다. 어디서나 흔하게 볼 수 있기 때문에 명품의 희소가치성과도 거리가 멀다. 그만큼 유명하기도 하다. 어려움이 있다면 선택의 폭이 너무 넓어서 고르는 것이 힘들다는 정도다. (결정장애를 겪는 사람들

에게는 웃지 못할 만큼 어려운 일이다) 그러나 괜찮다. 마음에 드는 것을 모조리 사도 될 만큼 저렴하니까. 플립 플랍flip-flop 브랜드 하바이아나스Havaianas의 이야기다. 조리라는 이름으로 불리기도 하는 플립플랍은 엄지와 검지 발가락 사이에 줄을 끼워 신는 간단한 구조의 샌들이 다. 부르는 이름은 여러 가지지만 구조는 같다. 얇은 신발 바닥에 발가락이 온통 드러난 채 Y자 형태의 줄로 지탱 하는 구조의 샌들이라면 플립플랍이다. 이 이름은 신발 창이 발바닥과 길바닥을 왕복으로 두드리며 찰싹찰싹 소 리가 나는 데서 유래했다고 한다.

플립플랍의 역사는 생각보다 길어서 기원전 15세기 고 대 이집트로 거슬러 올라가야 한다. 지역마다 이런 형태 의 샌들이 있고, 재료도 다양하게 사용되어 지금도 수없 이 많은 종류의 플립플랍이 있다. 그러나 전 세계에서 가 장 유명한 플립플랍인 하바이아나스는 브라질에서 왔다. 하바이아나스는 부드러운 고무 밑창에 고무로 된 Y자형 줄을 붙인 가벼운 신발로 1960년대 브라질에서 탄생했 다. 패션 아이템이라기보다는 생필품에 가까운 개념으 로 아주 저렴하게 만들어졌는데, 신발바닥에 새겨져 있 는 쌀알 모양의 무늬와 스트랩 위에 새겨진 지푸라기 무

늬가 하바이아나스만의 특징이다. 고무로 만들어 가볍고 싼데다 질겨서 오래 신을 수 있다. 다른 플립플랍에 비해 발가락 사이가 아픈 일도 적고, 무게중심이 적당해 신발이 뒤집어져 벗겨지는 일도 없었다. 납작한 플립플랍치고는 보기 드물게 쿠션감까지 있으니 다른 신발과 비교가 되지 않는다. 갑자기 비가 내려 흘딱 젖어도 툭툭 털면마르고 어디에서나 편하게 신을 수 있는 하바이아나스는지형에 따라 다양한 기후를 보이는 브라질의 날씨에 적합했다. 싸고 좋은 이 신발은 당연히 선풍적인 인기를 끌었다. 어느 누구라도 하나쯤은 가지고 있는 '브라질의 국

민 신발'이 되기까지 그리 오래 걸리지 않았다.

그러나 승승장구할 것 같던 하바이아나스가 고비를 맞게 되는 것은 아이러니하게도 브라질의 경제가 회복되면서 부터였다. 대중에게 하바이아나스는 노동자나 신는 싸구려라는 이미지가 생기게 된 것이다. 그래서 하바이아나스는 대대적으로 이미지를 바꾸기 위한 캠페인에 돌입한다. 새로운 모델을 개발해 선택의 폭을 넓힌 것이다. 다양한 가격대의 화려한 색상은 가게에 전시되어 있는 것만으로도 눈길을 끌었다. 여기서 그치지 않고 브라질의 컬러풀하고 활동적인 이미지를 담은 광고를 선보였다. 감각적인 아트워크와 그 안에 담긴 유머러스한 메시지에 사람들의 인식도 바뀌기 시작했다.

이 과정에서 노동자 계층의 신발이라는 부정적 이미지는 그대로 브랜드 스토리에 과거의 사연처럼 녹아들었다. 결과적으로 하바이아나스는 한낱 생필품에서 고급스러운 패션 액세서리라는 위치를 획득한 것이다. 이 스토리를 모두 알고 있는 사람에게도 드라마틱한 이미지 변신은 오히려 신데렐라 스토리를 연상시키는 데가 있어 긍정적인 효과를 가져왔다. 유명인이나 패셔니스타의 스타일과 내가 신는 하바이아나스가 다르지 않음을 확인하면

서 단순히 브랜드 상품을 넘어 정서적 유대감을 형성하는 삶의 일부가 된 것이다.

앞서 명품의 가장 중요한 조건은 사람의 마음을 움직이는 것이라 했다. 이만하면 명품 플립플랍이 되기에 충분하지 않을까.

대신 하바이아나스를 신을 때는 지나치게 차려 입거나 너무 짜맞춘 듯 스타일링하는 것은 삼가는 게 좋다. 어울리지 않거나 그냥 편한 고무 신발로만 보일 수도 있기 때문이다. 옷과 스트랩의 색을 맞추는 것도 한 가지 방법이지만 흰색이나 검은색처럼 어디에도 잘 어울리는 기본 아이템을 고르는 것도 좋다. 아무려면 어떤가, 수없이 많은 조합이 있으니 시도하다보면 내게도 하나쯤, '운명의 하바이아나스'가 있을 것이다.

수집광 본능

군더더기 하나 없이 심플한 형태에 넓고 편편한 바닥을 가졌기 때문인지 하바이아나스는 컬래버레이션 라인이 많다. 신발바닥에 어떤 일러스트나 색을 넣어도 어울릴 뿐 아니라 수집욕을 불타오르게 만드는 하바이아나스다.

PART 5

CLOTHES

Fashions fade but Style endures

천 가지 가능성,
기본 아이템

더할 나위
없이
훌륭하다

A LINE ONE-PIECE
Fashions fade but Style endures

┈━ A라인 원피스 ━┈

갑자기 누군가를 만나야 하거나 예정에 없는 일이 생겼
을 때, 우리가 기댈 것은 A라인 원피스뿐이다. 준비할 시
간은 거의 없는데 도무지 뭘 입어야 할지 고민될 때 후다
닥 주워입고 뛰쳐나가도 괜찮다. 게다가 어떤 날씨나 상
황에도 입을 수 있고, 스타일링도 아주 간단하다. 심지어
노력에 비해 아주 훌륭한 결과를 가져올 것이다. 위기의
순간에 나타나 지구를 구원하는 슈퍼히어로처럼 눈 깜짝
할 사이에 문제를 해결해주는 옷이 바로 A라인 원피스다.
A라인 원피스는 알파벳 대문자 A와 그 형태가 닮아서 붙
은 이름이다. 위가 좁고 아래가 넓은 A자 모양 그대로 상
체 부분은 적당히 몸의 윤곽이 드러나고 하체는 넓은 원
피스 치맛자락에 쏙 감춰지는 형태다. 몸에 딱 맞아서 부
담스럽지도 않고 너무 펄럭거려 다니는 데 방해되지도
않는다. 하지만 뭐니 뭐니 해도 A라인 원피스의 가장 큰
미덕은 누가 입어도 날씬하고 예뻐 보인다는 점이다.
복식심리학자 플뤼겔은 인체와 옷의 관계에 대해 옷의
형태가 자연스럽고 단순해지면 과시적 흥미는 사람으로

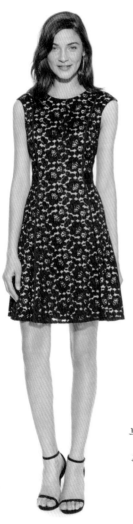

집중된다고 했다. 그러면 옷은 자연히 사람을 돋보이게 하는 역할이 되는데, A라인 원피스야말로 여기에 딱 들어맞는 옷이다. 간단한 사다리꼴 모양의 천이 어떤 복잡한 옷보다 부드럽게 몸을 감싸주어 보이지 말아야 할 곳이 손쉽게 가려질뿐더러 옷을 입는 주체인 나 자신이 부각되는 옷이기 때문이다.

사실 몸에서 가장 문제가 되는 부분은 몸통 부분이 아닌가. 게다가 긴 허리, 짧은 다리, 옆구리에 잡히는 살, 배와 엉덩이를 아우르는 총체적 난관에서 벗어날 수 있는 방법이 바로 A라인 원피스다. 문제가 되는 부분은 여유 있는 모양이 슬며시 가려주고 몸에서 가장 가느다란 팔다리는 시원하게 드러나는 구조니 누구든 신주단지처럼 받들어 모셔야 할 아이템

이 아닐 수 없다.

그 중에서도 반드시 필요한 것은 검은색 A라인 원피스다. 교복처럼 매일 입어도 될 만큼 활용도가 높은 아이템이기 때문이다. 자주 입을 수 있다는 것은 날씨나 계절, 기분이나 T.P.O. 같은 여러 가지 사정을 좀 덜 따져도 된다는 의미다. 그동안 우리는 옷을 입을 때마다 얼마나 많은 것을 따져왔는지 모른다. 하지만 검은색 A라인 원피스는 더할 나위 없이 실용적이고 편리하다. 검은색은 오랜 세월 그저 어둡고 공허한 느낌에 엄숙한 자리에서나 사용하는 색이었다. 하지만 샤넬이 1920년대에 검은색 원피스 드레스를 세상에 내놓으면서 검은색에 대한 인식이 완전히 바뀌었다. 검은색은 우아하고 매혹적인 색이 되었고 단순하기

때문에 다른 것을 채울 수 있는 가능성이 되었다.

그러니까 검은색 A라인 원피스는 단지 바탕이며 시작일 뿐이라는 것이다. 검은색으로 가득 채웠지만 비어 있는 근원이나 다름없다는 점에서 어쩐지 노장사상에서 말하는 현玄의 의미와 닮은 듯하다. 몸의 일부분을 가려서 단점으로 쏠리는 시선을 비우고 비워진 만큼 다른 이미지를 만들어낼 수 있다. 바탕은 있지만 그 위에 매번 다른 것으로 채울 수 있기 때문에 자주 입을 수 있고 그럼에도 불구하고 지루해 보이지 않는다는 의미다.

어쨌거나 이 옷은 액세서리로 남은 부분을 채워나가는 것이 좋다. 큼지막하고 강렬한 액세서리 몇 개로 강한 느낌을 줄 수도 있고, 자잘한 진주를 여러 겹 둘러 우아한 이미지를 만들 수도 있다. 각자가 원하는 이미지대로 다양한 방법을 시도해도 모두 받아줄 수 있을 만큼 너그러운 옷이니 걱정하지 말고 마음껏 도전해보자. 이 단순한 검은색 A라인 원피스가 누구에게나 잘 어울리는 것은 그만큼 받아들여주는 폭이 넓기 때문이다. 나를 빛내주기 위해 모든 준비가 된 옷이라는 생각으로 입어보자. 어쩌면 매일 "그 옷 어디서 샀어?"라는 말을 듣게 될지도 모른다.

디오르 vs 샤넬

프랑스 디자이너 크리스천 디오르Christian Dior는 자신의 컬렉션을 발표하면서 H, A, Y, F 등 알파벳을 사용해 옷의 형태를 연상하기 쉽도록 이름 지었다. 그 중에서도 가장 여성스럽다고 하는 것은 X라인이다. 허리를 질끈 졸라매어 가슴과 엉덩이가 강조되는 스타일이기 때문이다. 크리스천 디오르는 X라인을 대표하는 뉴 룩New Look을 발표한 것으로도 유명하다.

여성은 두 차례의 세계대전을 거치며 박스형의 심심한 옷에 싫증을 느끼고 있었다. 디오르는 그 심리를 파고들어 대성공을 거두었고 이후 거의 10여 년간 파리 오트쿠튀르를 이끌어갔다.

샤넬Gabrielle Chanel은 극도로 여성스러운 스타일의 유행을 두고 '자유롭게 움직일 수 없는 옷은 우아하지 않다'고 말했다는 '썰'도 전해진다. 그러나 사람들은 디오르에게 열광했고, 디오르는 이후 패션계의 판도를 완전히 바꾸었다.

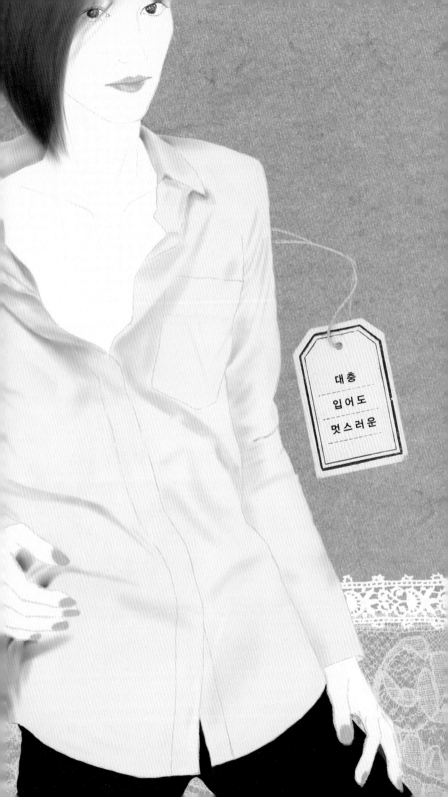

대충

입어도

멋스러운

WHITE SHIRT
Fashions fade but Style endures

———— **흰색 셔츠** ————

흰색 셔츠White Shirt야말로 누구의 옷장에도 한 벌쯤은 걸려 있는 옷이다. 가장 기본적인 아이템이면서 새삼스러울 것도 없이 아무 옷에나 잘 맞는다. 어디에나 입고 갈 수도 있다. 하지만 '흰 셔츠에 청바지가 어울리는 여자는 정말 미인'이라는 말이 있는 것처럼 아무런 장식도 없는 하얀 셔츠가 멋있어 보이는 것이 쉬운 일은 아니다. 흰색 셔츠는 별것 아닌 듯 보이지만 사실은 아무것도 아닌 게 아니다. 어떻게 입어도 괜찮긴 하지만 아무 셔츠나 입는다고 다 잘 어울리는 건 아니다. 왜냐하면 우리가 이야기하는 것은 블라우스가 아니라 셔츠이기 때문이다. 여성이나 어린이가 입는 블라우스와 달리 셔츠는 남성의 상의다. 남성이 입는 옷이니 직선적이고 선이 굵은 옷인 것은 당연하다. 부드러운 곡선으로 이루어진 여성의 몸과는 전혀 반대다. 당연히 잘 맞을 리가 없다. 입혀지기야 하겠지만 그렇다고 그게 잘 맞는다는 의미는 아니다. 그럼 여자가 셔츠를 입으려면 대체 어떻게 해야 할까? 여성스러운 곡선을 살린 옷을 입는 것이 아니라면 차라

리 중성적인 느낌을 보여주는 것이 가장 좋다. 전체적인 분위기가 너무 부드러우면 안 된다. 굳이 딱딱해 보일 필요까지는 없겠지만 가급적이면 드레스 셔츠처럼 깔끔하고 군더더기 없는 빳빳한 셔츠가 가장 좋다. 허리나 어깨

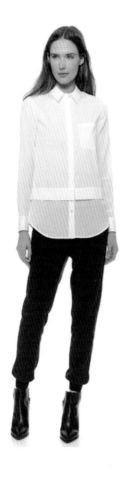

가 딱 맞는 사이즈보다는 조금 큰 듯하고 소매도 둘둘 말아 입을 수 있는 옷이라야 중성적인 느낌이 스며나온다.

여자와 남자의 몸은 정말 다르다. 그래서 남성적인 라인의 셔츠를 입을 때는 이 근본적인 신체 차이를 고려하지 않으면 곤란한 일이 생긴다. 일단, 남녀의 몸이라고 하면 유려하게 S자를 그리는 허리곡선과 일직선으로 쭉 내리뻗은 허리선의 차이부터 떠오른다. 그 외에도 가슴 모양이나 골반 넓이, 허리선의 높이도 다르다. 키가 비슷하다고 해도 절대적으로 다른 부분이 존재하는 것이다.

남성이라면 한참 허리가 지나가고 있을 높이에서 여성의 골반이 시작된다. 여성의 골반은 상대적으로 넓고 허리는 가늘기 때문에 셔츠에 따라서 허리는 뜨고 팔은 긴데 힙은 딱 맞는 옷이 되기도 한다. 그렇다고 너무 큰 옷을 고르면 아빠 옷을 입은 유치원생처럼 보이기 십상이다. 이런 점 때문에 '보이프렌드 핏Boyfriend fit'이라는 실루엣의 셔츠가 나오기도 했다. 말하자면 '남자친구의 셔츠를 입고 나온 듯한' 느낌을 주는 셔츠인데 여성이 입는다는 것을 전제로 만들어진 것이다. 그래서 더 편하고 예쁘게 입을 수 있다.

대충 이런 차이를 알고 선택한다면 어떤 브랜드의 옷이든 상관없다. 유니클로의 린넨 셔츠가 해답일 수 있고, YSL이나 브룩스 브라더스Brooks Brothers의 드레스 셔츠도 해답이 될 수 있다. 대신 스타일링을 위해 너무 노력하지 않는 것이 중요하다. 잘 맞는 셔츠는 무심하

게 대충 입는 것이 가장 멋있게 입을 수 있는 방법이기 때문이다. 선입견처럼 박혀있는 클래식하고 보수적인 이미지를 무심함으로 넘기고 나면 그 다음에는 매력적인 스타일링의 세계가 펼쳐진다. 이것저것 둘러 입어도, 흰색 셔츠만 입어도 괜찮다. 받쳐 입기도 쉬울 뿐만 아니라 아무데나 입어도 어울리니 다양한 시도를 해보면서 스타일링 연습하기 딱 좋은 옷이다.

흰색은 맑고 우아한 이미지라 비어 있는 색으로 생각하기 쉽다. 그러나 약한 것 같으면서도 든든한 존재감이 있다. 오래 봐도 질리지 않고 많이 사용해도 과하다는 느낌이 들지 않는다. 어떤 모양의 그릇에도 담기는 물처럼 다른 것을 받아들일 수 있는 여유가 있다. 비어 있는 것 같지만 오롯이 존재감을 내보일 수도 있다.

동양미술에서 여백은 그냥 빈 공간이 아니라 무한한 존재로 가득 차 있는 공간이다. 여백처럼 보이는 흰색 셔츠도 사실은 무한한 가능성이 펼쳐져 있는 옷이다.

셔츠를 찾아서

셔츠의 기원은 고대 오리엔트 문명이라고 한다. 사전을 찾아보면 '칼라와 커프스가 달려 있는 상의'라는 뜻을 가지고 있지만 이때는 그런 모양은 아니고 속옷 겸 겉옷으로 입는 튜닉에 가까웠다. 이후 중세에 속옷과 겉옷이 구분되기 시작하면서 린넨으로 만든 넉넉한 셔츠가 등장했다. 그 뒤로 셔츠는 여러 가지 장식이 덧붙기 시작했고 레이스, 리본처럼 화려한 장식이 사라져 깔끔한 모습의 셔츠가 된 것은 19세기 이후다. 우리가 흔히 생각하는 모양의 셔츠가 보편화된 것도 이 무렵이다. 면이나 모직 천에 칼라와 단추가 달린 셔츠는 금세 단정하고 간결한 멋을 가진 옷으로 자리잡게 된다.

기본적으로 셔츠는 유행에 따라 실루엣의 변화가 거의 없다. 대신 칼라의 모양이나 옷감의 무늬, 재질과 포켓, 커프스 같은 디테일에 변화를 주는 경우가 많다. 여성용 셔츠는 보다 다양한 변주가 있지만 기본 바탕은 같다.

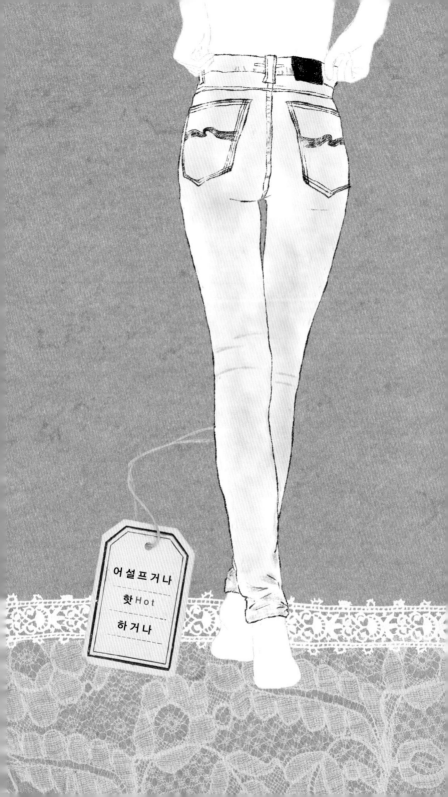

어설프거나

핫Hot

하거나

청바지

세상에는 호치키스나 제록스, 후버처럼 제품의 브랜드가 고유명사처럼 사용되는 아이템이 있다. 그 중에서 가장 유명하고 어딜 가나 통하는 이름은 아마 리바이스Levi's로 불리는 청바지일 것이다. 광산노동자를 위한 작업복에서 출발한 이 바지는 전 세계에서 가장 많은 사람이 입는 옷으로 변신했다. 원래 태생이 작업복이다 보니 청바지만큼 편하게, 아무렇게나 입을 수 있고 단순한 옷은 드물다. 그래서인지 수없이 많은 브랜드에서 셀 수도 없을 만큼 많이 나오고 흔한 아이템도 역시 청바지다.

하지만 바지라는 아이템이 편하기는 해도 쉽게 입을 수 있는 옷이 아니듯이 청바지도 역시 선택할 수 있는 폭은 넓은 데 비해 그만큼 고르기는 까다롭다. 유행은 금세 바뀌고 가장 '핫'하다는 브랜드도 쉴 새 없이 달라진다. 가격도, 맞는 모양새도 천차만별하다. 요즘에는 유행이 1년을 다 채우지 못한다고 하니 변화 속도가 엄청나게 빠르다. 넓디넓은 선택의 폭 안에서 헤매기 딱 좋은 아이템인 것이다. 쉽게 결론부터 말하면 누구에게나 딱 맞는 한 가

지 브랜드, 한 가지 모델이란 환상 속의 봉황과도 같은 것
이다. 존재하지 않는다는 얘기다. 많고 많은 청바지 중에
각자의 체형이나 형편에 잘 맞는 바지는 따로 있다.

제일 중요한 것은 나에게 맞는 '핏'을 찾는 것이다. 가격
대나 사이즈는 본질적인 문제가 아니다. 디자이너 브랜
드가 됐든, 럭셔리 프리미엄 브랜드든 길거리나 시장표
든 입고나면 그냥 바지에 지나지 않는다. 비싼 바지라고

나에게 잘 맞으리라는 보장은 없다. 브랜드마다 조금씩 사이즈 체계가 다르니 내 신체치수를 고집해봤자 자기만족일 뿐이다. 그보다는 입었을 때 어떻게 보이는지, 입고 얼마나 편안한지를 따져보는 것이 맞다.

바지는 실루엣이 자주 바뀌는 아이템이다. 그만큼 유행에 민감하게 반응한다. 하지만 스키니가 대유행일 때 와이드 팬츠를 고집하는 극단적인 선택만 아니라면 선택의 폭이 그리 좁지만은 않다. 바지 형태는 다리통의 폭과 형태, 허리선의 위치나 바지 길이에 따라 결정된다. 배기, 스키니, 와이드, 부츠컷 같은 용어는 좀 어렵지만 실루엣을 고르는 방법은 어렵지 않다. 일단 내가 강조하거나 커버하려고 하는 곳이 어딘지를 잘 생각해봐야 한다. 내 체형에 대해 객관적이고 냉정한 판단을 할 수 있다면 어렵지 않은 일이다. 스스로에게 한없이 관대한 성격의 소유자에게는 단호하게 말해줄 친구가 필요한 일일 수도 있다. 어쨌든 본인의 체형과 강조할 부분, 감추고 싶은 부분을 조합하면 내가 선택할 바지의 형태가 대충 결정된다. 예를 들어 부츠컷과 배기팬츠는 둘 다 다리를 길어 보이게 하지만 서로 정반대의 모양을 하고 있다. 따라서 어떤 형태를 선택하느냐에 따라 가릴 부분과 강조할 부분이 달

라진다.

다리가 짧고 허벅지가 굵은 편이라면 부츠컷을 선택하는 것이 유리하다. 부츠컷이라고 해도 나팔처럼 넓게 벌어지는 것보다는 무릎 뒷부분부터 살짝 벌어지는 실루엣이 좋다. 종아리 부분의 통이 더 커지면서 허벅지가 상대적으로 가늘어 보이기 때문이다. 곧게 떨어지는 바지 모양 덕분에 다리 전체가 쭉 뻗어 보이면서도 길게 느껴진다. 반면에 배기팬츠는 엉덩이를 과장해서 실제보다 볼륨감이 있어 보인다. 덕분에 다른 부분이 날씬하게 보이고 발목부분이 좁아지면서 바지 전체의 실루엣에 경사각을 주어 실제보다 더 길어 보이게 하는 효과가 있다.

또 하나 주의할 점은 청바지의 주머니와 중력에 관련된 문제다. 슬프게도, 중력은 항상 우리의 엉덩이 근육을 바닥을 향해 끌어당기고 있으므로 적절한 노력으로 중력에 맞서 항거해야 하지만 실천력과 의지는 별개의 문제다. 하지만 힙 포켓의 위치나 방향만 신경 써도 훨씬 안정적인 뒷모습이 된다. 힙 포켓은 시선을 집중시키고 형태의 위치를 결정한다. 그래서 힙 라인보다 좀 윗부분에 주머니가 있으면 엉덩이가 착 올라간 것처럼 섹시해 보이고 다리도 훨씬 길게 보인다. 포켓이 밑에 달려 있으면 엉덩

이 아랫살이 접힌 부분이야 커버가 될지 모르지만 짧은 하체를 자랑하게 될 것이다.

주머니에 스티치가 있거나 뚜껑이 있으면 납작한 엉덩이에 보톡스 맞은 효과를 준다. 하지만 주머니가 너무 작거나 바깥쪽으로 비스듬히 달린 주머니는 시선을 좌우로 퍼지게 해 엉덩이가 더 커 보이게 하므로 손대지 않는 게 좋겠다. 또 엉덩이나 허리 부분에 가로로 주름이 잡히면 앞모습이 아무리 예뻐 보여도 조용히 내려놓아야 한다. 가로로 잡힌 주름은 사이즈가 작다는 신호일 뿐이다. 허리가 큰 것은 해결할 수 있지만 주름 잡힌 청바지는 체형을 더 망가져 보이게 한다.

청바지가 작업복이던 시절에는 이런 고민이 필요 없었지만 지금의 청바지는 내가 제일 '잘나가'게 보이는 옷이 될 수 있다. 내 몸에 잘 맞는 청바지를 찾는 것이 쉬운 일은 절대 아니다. 대신 한 번 만나기만 하면 어떤 옷이나 아이템보다도 입기 좋고 스타일을 잘 살려준다. 그러니 나에 대한 이해와 옷에 대한 관심, 그리고 수없이 옷을 입어보는 노력과 도전정신을 보여줄만한 가치가 있다.

내가 제일 잘나가

골드러시 시절, 샌프란시스코의 작은 마을에서 광부용 작업복으로 시작된 청바지는 1950년대 젊은이의 특성을 대변하며 널리 유행하게 되었다. 편하고 자유로운 옷이던 청바지가 관능적이고 도발적인 이미지를 가지게 된 것은 1980년대 캘빈 클라인의 광고에서 비롯된다. 캘빈 클라인은 당시 열다섯 살의 소녀 브룩 쉴즈를 기용한 광고에서 그 유명한 카피라이트인 "There's nothing between me and my calvin나와 캘빈 사이에는 아무것도 없어요"를 사용하며 폭발적인 반응을 일으켰다.

각종 언론과 여성단체의 비난이 들끓었지만 당장이라도 셔츠를 벗어던질 듯한 십대 소녀의 광고는 캘빈 클라인의 브랜드 가치와 청바지를 유행의 중심으로 끌어올렸다. 이후 캘빈 클라인의 광고는 에로틱하고 선정적인 이미지로 성을 상품화한다는 손가락질을 받으면서도 그 자체가 하나의 이벤트처럼 평가받고 있다.

애 매 함을
감 싸 는
한방

·····→•←····· 버버리의 트렌치코트 ·····→•←·····

소설가 김훈은 가을의 바람에 대해 세상을 스쳐서 소리를 끌어낼 뿐 아니라, 사람의 몸을 스쳐서 몸속에 감추어진 소리를 끌어내는 것이라고 말했다. 가을의 바람은 날카롭지는 않지만 몸을 울리게 하는 어떤 느낌이 있다. 춥지 않지만 싸한 바람에 사람들은 깃을 세우고 허리춤을 여미고 스카프를 둘러 바람을 막는다. 그렇지 않으면 내 안에 있는 모든 것이 악기가 되어 울려 퍼질지도 모른다. 낯선 감정에 사람들은 다시 몸을 추슬러본다. 이렇게 바람 부는 쓸쓸한 가을날, 생각나는 옷이 바로 트렌치코트 Trench Coat다.

가을이라는 단어에 가장 적합한 짝, 트렌치코트는 수없이 많은 영화와 소설, 심지어 만화에서조차 '쓸쓸함'이나 '외로움' '미스터리함'을 연상시키기 위한 장치로 사용되어왔다. 싸늘한 가을바람이 나를 훑고 지나 모든 것이 드러나기 전에 내 몸을 가리고 보호할 수 있는 옷이기 때문일지도 모른다. 그래서일까, 가을이 되면 나도 모르게 트렌치코트를 내어 입게 된다.

트렌치코트는 원래 태생이 '거친 환경으로부터 인간을 보호하기 위한' 옷이었다. 영국의 을씨년스럽고 축축한 날씨는 옷을 금세 젖게 만들었고 사람들은 추위와 바람에 시달려왔다. 시도 때도 없이 비가 내리는 영국의 척박한 기후에서 쉽게 젖지 않고 바람은 잘 통하는 옷이 개발된 것은 당연한 일이다. 처음에 이 옷은 레인코트로 판매되었지만 제1차 세계대전을 겪으면서 중대한 전환점을 맞게 된다.

연합군을 위한 전투용 코트 개발을 의뢰받은 토머스 버버리Thomas Burberry는 군인에게 필요한 물품을 매달 수 있도록 자신의 레인코트 디자인에 여러 디테일을 덧붙였다. 개머리판에 닿아 코트의 가슴팍이 닳는 것을 방지하려고 덧단을 대었고, 어깨에 견장을 달아 군용물품을 고정할 수 있게 만들었다. 빗물이 들어오는 것을 막기 위해 손목을 조일 수 있는 버클을 달면서 점차로 기능성을 추가해나갔다. 그 과정에서 '트렌치'라는 이름이 붙게 되었는데, 이 말은 군인이 몸을 보호하는 참호를 의미했다. 참호처럼 몸을 보호해주는 코트라 붙을 수 있는 이름이다. 버버리가 만든 이 코트는 지금도 트렌치코트의 클래식한 디자인으로 남아 있고 트렌치코트는 버버리Burberry, 아

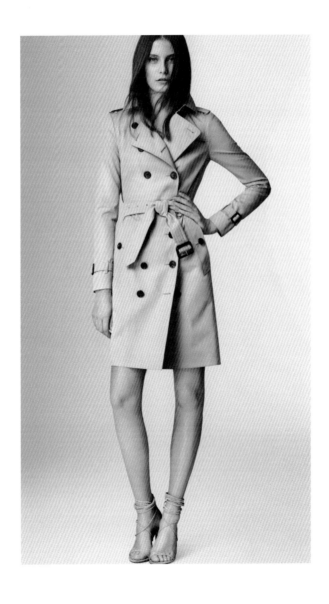

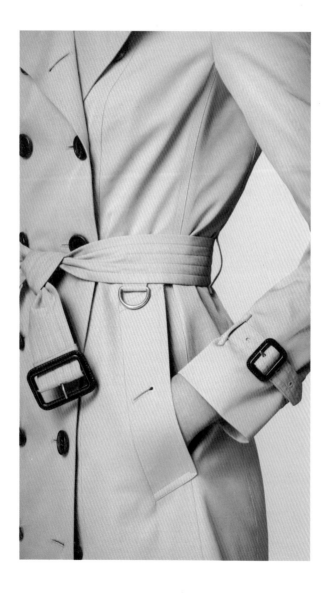

니 '바바리'라는 상표명으로 더 유명한 옷이 되었다.

이렇듯 트렌치코트는 그야말로 기능적인 목적에 충실하게 만들어진 옷이다. 하지만 극도의 기능성은 때로 기능에만 머물러 있는 것을 거부하기도 한다. 목적이 분명하게 존재하기 때문에 생겨난 많은 디테일은 다양한 변형을 가능하게 해주었고, 트렌치코트가 다재다능한 아이템이 되는 이유가 되었다.

앞서 말했듯이 트렌치코트는 많은 매체에서 한정된 스타일로 소비되는 옷이었기 때문에 워낙 그 이미지가 강력하다. 트렌치코트를 입고 나왔던 수많은 영화배우나 장면은 생생히 떠오를지 몰라도 그들이 코트 안에 입었던 옷이 기억에서 희미한 이유는 바로 여기에 있다. 뭘 입어도 고정된 인상을 줄 것 같지만 반대로 코트에만 신경 좀 쓰면 되기 때문에 안에는 어떤 옷을 입어도 괜찮다. 로맨틱한 원피스 위에 입으면 남성적인 트렌치코트와 대비를 이루어 멋스럽다. 시크한 느낌의 흰색 셔츠에도, 캐주얼한 청바지뿐만 아니라, 섹시하게 트임이 들어간 랩 원피스 위에 걸쳐도 제법 괜찮은 느낌을 주는 옷이란 트렌치코트 말고는 없을 것 같다.

스카프만 바꿔주면 다른 느낌을 주기도 쉽다. 추우면 안

에 라이너를 덧대면 되고, 두꺼운 모직이나 모피로 된 옷 깃을 덧붙일 수도 있다. 받쳐 입은 옷이 무엇이든 상관없 이 이것만으로도 충분히 '한 벌의 제대로 된 옷'을 입은 것으로 보인다. 뭘 입으면 좋을지 망설이기 딱 좋은 간절 기에 적합한 옷이다. 결국 대중이 소비하는 완결된 이미 지에 편승하는 것이라고 말할지도 모르겠다. 하지만 어 떤 옷을 입어도 그럴듯하게 만들어주는 옷이라면 다재다 능하다고 부를만하다.

이렇게 입기 쉬운 트렌치코트지만 그래도 입는 사람에 따라서 생각해야 할 것이 몇 가지 있다. 일단 피부와 잘 어울리는 색을 골라야 한다. 푸른빛이 도는 올리브 그린 이 가장 전통적인 색이고 누구에게나 무난하게 어울리지 만 금색이나 빨간색이 더 돋보이는 사람도 있다. 대신, 화 려한 색을 고를 때는 깔끔한 디자인을 선택해 복잡한 요 소를 덜어내야 한다. 전통적인 트렌치코트를 만들어내는 버버리에서도 매년 라인이나 디테일이 변형된 버전이 출 시되고 있다. 변형된 스타일을 멋있게 입으려면 클래식 한 색상을 고르되 액세서리로 포인트를 주면 된다.

블링블링하게 반짝이는 굵은 벨트를 하는 것만으로도 우 리가 평소에 익히 보아왔던 트렌치코트의 이미지에서 벗

어나 새로운 매력을 전해줄 것이다. 하지만 아직 변화가 두렵다면 기본에 투자해라. 충분히 오랫동안 연마해서 몸에 배어 있는 스타일링의 기본기는 절대로 나를 배신하지 않을 것이다.

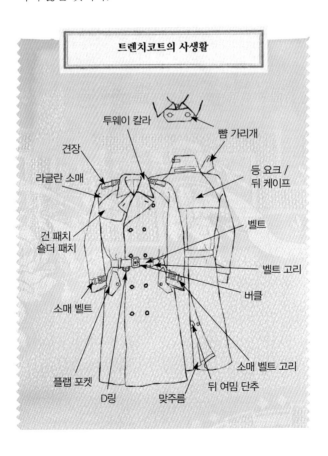

트렌치코트의 사생활

투웨이 칼라
뺨 가리개
견장
등 요크 / 뒤 케이프
라글란 소매
건 패치
솔더 패치
벨트
벨트 고리
버클
소매 벨트
소매 벨트 고리
플랩 포켓
뒤 여밈 단추
D 링
맞주름

유능하고
아름다운
당신

PANTS SUIT
Fashions fade but Style endures

━━ 질 샌더의 팬츠 슈트 ━━

1970년대, 이브 생 로랑Yves Henri Saint-Laurent이 '르 스모킹Le Smoking'이라는 이름으로 턱시도를 개조한 팬츠 슈트Pants Suit를 선보인 뒤, 아무나 입으면 안 되는 줄 알았던 바지는 아무나 입을 수 있는 옷이 되었다. 이제 여자들은 바지를 일상적으로 입고 다닌다. 그리고 보는 사람에게도 아무렇지도 않은 일일 뿐이다. 하지만 팬츠 슈트는 보통 바지와는 좀 다르다. 남자다운 모습과 여성스러운 느낌이 공존하는 옷이기 때문이다.

팬츠 슈트는 남성 슈트와 구성이나 모양이 거의 같다. 그래서 남자친구의 옷을 입은 것처럼 섹시하게 보일 수도 있고, 넓은 어깨 패드를 넣어 남성적으로 보이게 할 수도 있다. 몸에 딱 맞는 라인으로 여성미를 극대화시킬 수도 있고, 약간의 액세서리를 덧붙여 시크하게 변신할 수도 있다. 무엇보다 남성과 여성의 간격을 좁혀 중성적인 느낌을 준다. 극단적인 이미지가 아니라 항상 반대되는 모습이 조금은 남아 더 흥미롭게 느껴지는 것이다.

수많은 이미지를 가지고 있는 옷이기에 약간의 변화에

따라서 이미지가 쉽게 바뀐다. 패셔너블한 모습과 일하는 여성의 프로페셔널한 모습 사이에서 균형을 잡아야 한다면 팬츠 슈트 만한 옷이 없을 것이다. 단, 팬츠 슈트에는 '잘 맞아야 한다'는 조건이 있다. 잘 맞는 옷이 아니라면 내가 만들고 싶은 어떠한 이미지도 완성되지 않는다. 여성복에서 제일 중요한 것은 허리에서 힙으로 이어지는 라인이다. 재킷 자체의 모양이 박스형이든, 허리가 잘록하게 들어간 옷이든 상관없이 허리선이 잘 맞는지를 따져야 한다. 그래야 재킷을 갖춰입을 때 늘씬해 보이기 때문이다. 그 다음 중요한 것은 전체적인 여유분이다. 단추를 채우거나 팔을 움직였을 때 주름이 지면 안 된다. 바지도 걷거나 쭈그려봤을 때 당기는 부분이 있으면

사이즈가 맞지 않는 것이다. 주머니 입구가 벌어지면 십 중팔구 작은 옷이다. 스타일에만 균형이 필요한 것이 아니라 사이즈에도 균형이 필요하다. 디자인에 따라 내 몸에 적합한 사이즈의 균형이 다를 수 있으니 여러 시도가 필요하다.

어쨌든 전체적으로 늘씬하게 보이는 것이 '잘 맞는' 팬츠 슈트다.

질 샌더Jil Sander는 여성의 사회 활동이 활발해지기 시작한 1980 년대에 들어서면서 일하는 여성이 입을 수 있는 옷에 큰 관심을 가졌다. 간결한 실루엣과 딱 떨어지는 라인을 가진 옷은 어떤 여성에게도 잘 어울리는 옷이었을 뿐만 아니라 여성에게 편안함을 주었다. 단정하지만 지루하지 않고 세련된 디자인이라서 변화를 주기도 쉽다. 어떤 상황에도 적합한 옷으로 변신할 수 있는 가능성이 무궁무진하다는 의미다.

또한 질 샌더의 옷은 최고급 원단을 사용하기로 유명하다. 꼼꼼하게 재단된 슈트는 고급 원단을 만났을 때 빛을 발한다. 별다른 장식 없이도 원단과 실루엣에서 고급스러운 느낌이 흘러나오기 때문이다. 전체적으로 훨씬 퀄리티가 좋아 보일뿐더러 몸에도 편안하다. 좋은 원단이 주는 만족감은 옷을 입어보기 전에는 느낄 수 없겠지만 그래도 그만한 가치는 충분하다. 가격이야 좀 비싸질지도 모르겠다. 하지만 흠잡을 데 없이 좋은 물건을 원한다면 어쩔 수 없는 부분도 있게 마련이다.

대신, 질 샌더 팬츠 슈트는 효용가치가 매우 높다. 질 샌더는 다른 브랜드에 비해 한 벌의 세트라는 개념이 희박한 편이다. 서로 겹쳐 입어도, 다른 아이템과 매치해도 잘 어울리도록 디자인된 것이다. 슈트는 원래 위 아래가 같은 원단으로 된 한 벌의 옷이지만, 그렇게 입을 수밖에 없기 때문에 코디네이트의 폭이 좁은 편이다. 하지만 디자인 단계에서부터 코디네이션이 전제된 옷이라면 다르다. 슈트 재킷에 청바지를 입거나 스커트를 입어도 괜찮다. 통 넓은 와이드 팬츠나 힙 부분이 넓은 페그톱 팬츠 등 바지 모양만 바꿔도 충분하다. 실용적이면서 예의 바른 옷차림이란 이런 것이다.

그래서 질 샌더는 팬츠 슈트가 본래부터 가지고 있던 이중성을 가장 잘 살려주는 시크한 옷이다. 어느 누구도 옷 잘 입었다고 질책하는 사람은 없다. 언제, 어디서, 어떤 상황에도 잘 어울리는 질 샌더의 슈트는 어느 누구에게도 잘 맞는 옷이 될 것이다.

이번에는 스커트

- 모양새도 좋아야 하지만 입었을 때 편해야 한다.
- 2.5~3cm 넓이의 허리밴드가 활동하기에 편하다.
- 스커트를 입고 옆모습을 봤을 때 허리선이 수평을 유지해야 한다.
- 힙이 딱 맞으면 스커트가 치켜 올라가고 허릿단 아래 주름이 생기므로 유의해야 한다.
- 착용 시 옆선이 곧아야 한다.
- 무늬 있는 옷감의 경우 옆선을 중심으로 무늬가 일치해야 한다.
- 뒤트임의 바느질이 꼼꼼한지, 입었을 때 주름이 생기는 곳은 없는지 살펴본다.
- 키에 따라 다르지만 스커트의 길이는 대개 무릎을 기준으로 5cm 내외에서 결정한다.

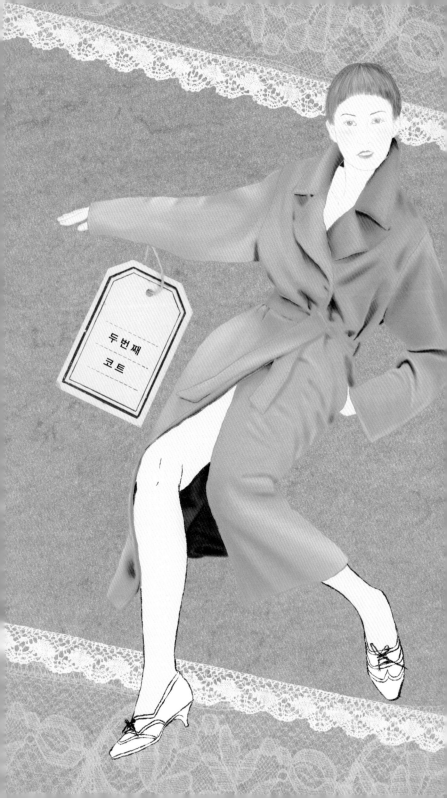

두 번째
코트

·····━ 막스마라의 카멜 코트 ━·····

주말 예능프로에서 1인자와 2인자의 관계가 전체적 구도에 흥미를 불러일으키는 요소가 되듯이 패션도 2인자가 반드시 필요한 부분이 있다. 누구나 떠올리는 유명한 아이템은 아니지만 생각해보면 납득이 가는 2인자적인 옷이 바로 카멜 코트Camel Coat다. 제일 처음 손이 갈 법한 아이템은 아니지만 하나 장만해두면 가끔씩 꺼내어 쓰면서 두고두고 뿌듯해할 것이기 때문이다.

겨울이 되면 거리는 칙칙한 색으로 바뀐다. 이파리 하나 남지 않은 가로수에 찌푸린 회색빛 하늘도 그렇지만 거리를 가득 메운 어두운 색의 코트도 한몫한다.

당연한 듯이 코트는 어두운 색을 고르는 사람이 압도적으로 많다. 그래서 코트의 1인자로는 검은색의 클래식한 테일러드 코트Tailored Coat를 꼽는다. 기본적으로 누구에게나 적당히 어울리고 어느 옷에 매치해도 중간 이상의 결과를 낳기 때문이다. 하지만 매일 집밥을 맛있게 먹다가도 외식을 하고 싶을 때가 있는 법. 카멜 코트는 매일 반복되는 패턴 대신 다른 것을 택하고 싶을 때, 그러나 모

험심 가득한 행동은 부담스러울 때 선택할 수 있는 가장 좋은 답안이다.

세상에 하고많은 코트 중에서 왜 하필 카멜 코트일까? 그전에 카멜 코트라는 것이 정확하게 무슨 뜻인지부터 짚어봐야겠다. 카멜 코트는 대개 낙타털 빛깔의 코트를 부르는 명칭이다. 진짜 낙타털로 만든 코트가 있긴 하지만 대부분은 색으로 구분하는 이름으로 쓴다. 그러다보니 형태는 어쨌든 색만 비슷하면 카멜 코트라고 한다.

그 중에서 2인자의 자리에 적합한 것은 역시 막스마라 Max Mara의 테일러드 카멜 코트다. 막스마라는 이탈리아 브랜드답게 실용성과 여성스러운 우아함을 표방하는 브랜드다. 화려하고 튀어서 스스로를 돋보이게 하지는 않지만 부드러우면서도 깔끔한 이미지를 원하는 여성이 주로 막스마라를 찾는다. 그 중에서도 허리를 질끈 묶는 테일러드 카멜 코트는 브랜드를 대표하는 옷으로도 유명하다.

예술심리학자 루돌프 아른하임Rudolf Arnheim에 의하면 단순한 형태는 복잡한 형태보다 쉽게 인지되며 기억에 오래 남는 특징을 가지고 있다. 막스마라의 테일러드 카멜 코트는 형태가 기본적이고 단순하다. 그래서 강한 인상을 남길 수 있다.

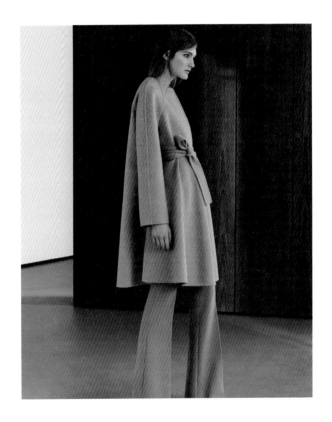

코트 자체가 절제된 라인을 가지고 있기 때문에 자극적이지는 않지만 당연한 듯 조용히 자리잡고 있다가 어느새 큰 존재감을 발휘한다. 장식을 최대한 배제한 채 물이 흐르듯 몸을 감싼 코트는 외형의 아름다움보다 정신적인 아름다움을 바라볼 수 있게 해준다. 덕분에 지적인 아름

다움이 돋보이게 된다. 코트 하나만 걸쳐도 갑자기 온몸에서 고급스럽고 값비싼 분위기가 흘러넘친다.

카멜 코트는 적당히 밝은 갈색이다. 노란색도 들어가 있는 것 같고 적당히 붉은 기도 돈다. 따뜻하고 풍성한 느낌의 색이다. 한 가지 색인데도 불구하고 미묘하게 다른 느낌을 주는 것은 카멜색이 여러 느낌이 혼합되어 보이는, 채도가 약간 낮은 색이기 때문이다. 그래서 어떤 색과 매지해도 잘 어울린다. 그리고 이 카멜색을 제일 예쁘게 만들어내는 브랜드가 막스마라인 것이다.

유려하고 고상한 멋을 표현할 때는 카멜색이 포함하고 있는 비슷한 색을 활용한다. 서로 조화를 이루어 심플하고 지적인 이미지를 보여준다. 채도 차이만 조금 활용해도 지루함 없이 얼마든 단정하면서도 매력적인 분위기가 된다. 대비가 되는 색을 매치하면 그것대로 화려하고 두드러져 보이는 효과가 있다. 그러면서도 어떤 대비 방법을 썼는지에 따라서 은근슬쩍 연결되는 색처럼 느껴지기도 한다. 대비와 조화의 요령은 쉽게 익힐 수 있는 것은 아니지만, 조금만 색을 아는 사람이라면 다른 색의 코트에서는 절대로 느낄 수 없는 다양한 배색효과를 코트 한 벌로 마음껏 누릴 수 있다.

코트계의 넘버 3라 불려도 손색없는 피코트Pea Coat는 영국 해군의 선원용 코트로 사용되던 옷이다. 두 줄로 단추가 달린 더블 브레스티드Double Breasted로 길이가 짧고 스포티한 것이 특징이며, 좌우에 상관없이 어느 쪽으로나 여밀 수 있고 바람을 막을 수 있는 커다란 칼라가 달려있는 것이 클래식한 디자인이다.

피코트의 앞섶이 두 겹인 것은 빠르게 감기는 로프의 마찰에서 몸을 보호하기 위한 것이고, 모직물로 만들어져 따뜻하지만 활동을 방해하지 않을 정도의 두께라서 바다 위의 매서운 추위를 견디기에 적합하다. 기능적인 옷이지만, 유행을 타지 않고 언제 봐도 깔끔한 디자인으로 각광받고 있다.

비교적 길이가 짧은 코트이기 때문에 사람에 따라서는 단정해 보이거나 귀여운 인상을 줄 수도 있다. 딱 맞는 사이즈를 입기도 하지만 피코트는 자고로 넉넉하고 좀 큰 듯 입어야 멋스러운 법이다. 네이비 컬러에 닻 무늬의 금단추가 달린 디자인이 가장 클래식한 느낌을 준다. 이브 생 로랑은 오트쿠튀르 컬렉션에서 피코트를 선보였고 여러 SPA 브랜드에서도 매년 피코트가 재해석되고 있다. 이제 마음만 먹으면 된다.

치밀하게
계산된
무심함

KNIT CARDIGAN
Fashions fade but Style endures

—— **미소니의 카디건** ——

지구 온난화 탓이니 뭐니 하지만, 우리나라 날씨가 '뚜렷한 사계절'에서 흐리멍텅하고 불분명한 두 계절로 바뀌기 시작한 지 꽤 되었다. 이제 '간절기'라는 말의 의미는 점점 퇴색되고 날이 갈수록 더워지는 여름과 극심한 추위만 남은 듯하다. 11월까지 반팔을 입었다가도 4월에는 여전히 패딩점퍼를 입어야 하는 요상한 날씨 덕분(?)에 날이 갈수록 냉난방 시설만 발전하는지도 모르겠다. 문제는, 점점 '계절에 맞는 옷차림'이라는 것의 의미가 사라져서 사계절로 잘 분류되어 있는 옷도 갈 곳을 잃어간다는 것이다.

그러다보니 어설프게 두께감 있는 옷보다는 얇고 입고 벗기 편하면서 사시사철 즐겨 입을만한 옷이 환영받게 되는데, 니트만큼 이런 용도에 적합한 옷은 없을 것이다. 흔히 니트라고 하면 풀오버 스웨터_{앞에 여밈이 없이 뒤집어 써 입는 상의}를 떠올리기 쉽다. 하지만 도톰한 스웨터만 니트로 분류되는 것은 아니다. 니트는 특정한 옷을 지칭하는 단어가 아니라 편물로 짜진 아이템을 통틀어 부르는 말

이기 때문이다. 좀 더 세밀하게는 편성방법이나 봉제방법에 따라서 조금씩 다른 이름을 가지고 있지만, 여기서 말하고 싶은 것은 얇고 부드러운 캐시미어 니트다. 기왕이면 카디건Cardigan 종류가 더 좋겠다. 위에서 나열한 조건에 가장 적합한 옷이기 때문이다.

더우면 벗고, 추우면 걸치면 된다. 캐주얼한 스타일에는 더할 나위 없이 잘 어울린다. 바지는 물론 스커트에도 안성맞춤이다. 심지어 빈틈없이 꽉 들어찬 정장차림에도 비집고 들어갈 틈을 만드는 것이 니트 카디건이다. 요즘은 무심하게 대충 걸쳐 입은 느낌을 더 선호하는데 (물론 이런 스타일을 잘 살리기 위해 더욱 치밀하게 계산해야 한다는 진실은 비밀로 해두자) 니트 카디건이야말로 이런 스타일에 적합하다. 대충

입어도 성의 없다는 느낌은 주지 않는 아이템인 것이다. 여기에 캐시미어 소재라면 더 말할 것도 없다.

캐시미어는 촉감이 무척 부드럽고 가벼운 데 비해 얇아도 따뜻하기 때문에 럭셔리 패션 아이템에서 단골로 사용되는 소재다. 원래는 인도의 카슈미르Kashmir 지방에서 기르는 염소의 털을 사용해 짠 옷감을 말한다. 워낙 생산량이 적고 고급이라 실크나 양털을 섞는 경우도 있다. 그래도 '캐시미어' 하면 대표적인 고급소재로 통한다. 그러다보니 단순하고 기본적인 디자인이 대부분이다. 럭셔리하고 클래식한 이미지 때문이다. 실험적인 디자인은 좀처럼 찾아볼 수 없다. 자칫하면 모처럼 고른 니트 카디건도 빛을 바래기 쉬워서이다. 그렇다면 대체 어떤 캐시미어 니트 카디건을 고르면 좋을까?

해답은 미소니Missioni에 있다. 미소니는 아름다운 색을 사용하는 것으로 유명한 이탈리아의 니트 브랜드다. '미소니' 하면 바로 '색'이라는 단어가 떠오를 정도다. 이탈리아의 전통에 줄을 댄 멤피스Memphis 그룹이 화려하고 밝은 색으로 디자인계의 주목을 받았던 것과 마찬가지로 미소니도 이탈리아의 전통문화를 바탕으로 추출한 색을 사용한다. 40여 가지 기본 색 팔레트에서 매번 색을 골라 묶은 뒤 활용하는 것이다. 모든 색을 갖다 쓴 듯 화려한 느낌이면서도 세련된 조화를 이루는 데는 이런 노력이 존재한다. 조금만 모자라거나 넘쳐도 금세 조잡해지기 쉬운 것이 배색이다. 하물며 보색과 반대색을 마음껏 활용했는데도 눈에 거슬리지 않고 아름다움을 뽐낸다. 미소니의 옷을 조화라는 단어로 설명하는 이유다. 색의 배합이 훌륭하니 마치 예술작품을 보는 것 같다. 화려한 색상과 독특한 무늬로 멀리 떨어진 곳에서도 바로 알아볼 수 있는 미소니의 시그니처가 된 것이다.

덕분에 미소니는 한 눈에 띌 만큼 다채로우면서도 세련되어 보인다. 워낙 감각적인 무늬와 색을 사용했기 때문에 디자인이 단출한 카디건이라도 스타일링하는 데 별 문제가 없다. 카디건 안에 들어간 색 중 하나를 골라 색은

비슷하게 맞추되 질감이 전혀 다른 소재를 이용하는 것
이다. 전체적인 조화 속에 대비가 생겨나 재미있는 스타
일링이 된다. 대개 카디건은 슬림하고 단정한 이미지가
강하므로 스타일링 아이템이 좀 '쎈 것'이어도 괜찮다.
다만 니트라는 소재의 특성상 너무 타이트하게 붙는 옷
은 말려 올라갈 수 있으니 피하는 것이 좋겠다. 지나치게
신축성이 좋은 니트도 마찬가지다.

그러나 무엇보다 중요한 것은 매치하는 옷의 실루엣과

카디건의 길이를 잘 맞추는 것이다. 라인 없이 뚝 떨어지는 스타일의 옷을 입는다면 허리를 덮는 길이를 고르는 것이 좋다. 어중간한 것보다 더 슬림하고 길어 보이는 효과가 있다. 허리가 잘록하게 들어간 원피스라면 볼레로 타입의 짧은 카디건이 다리를 훨씬 길어 보이게 해줄 것이다. 니트 자체가 가지고 있는 드레이퍼리 효과 덕을 보려면 무릎까지 내려오는 길이도 좋다.

대표적인 아이템을 들어 카디건을 골랐지만 사실 니트는 무엇이든 괜찮다. 유행은 바뀌어도 스타일은 영원하다는 말처럼 영원히 입을 수 있는 스타일이기 때문이다.

그녀, 니트의 여왕

미소니가 이탈리아 니트를 대표하는 디자이너라면 프랑스에는 소니아 리키엘(Sonia Rykiel)이 있다. 소니아 리키엘은 편안하면서도 멋진 임부복을 직접 디자인하기 시작하며 패션계에 뛰어들었다. 이를 계기로 몸에 잘 맞고 섹시해 보이는 니트웨어를 중심으로 '자신이 입고 싶은 옷'을 디자인하며 니트의 여왕이 되었다. 그녀에게 패션은 디자이너가 만들어낸 스타일을 그대로 답습하는 것이 아니라 자신의 개성을 살린 스타일로 소화하는 것이었고, 유행과는 상관 없이 한결같이 실용적이고 세련된 디자인을 선보였다.

그녀의 대표적인 아이템은 통이 좁고 슬림한 스트라이프 니트 스웨터. 몸의 곡선을 살려주며 솔기가 밖으로 보이는 방식으로 만들어진 스웨터는 화려한 색감과 더불어 구조적이고 독특한 스타일이었다. 그녀의 스웨터는 입었을 때 몸이 편안한 것으로도 유명했고, 계절감이나 입는 이의 연령과 상관 없이 많은 사람을 소니아 리키엘의 팬으로 만드는 데 큰 공헌을 했다.

자신의 디자인에 대해 '나의 옷은 나를 위해 만들기 때문에 이 옷이 어울리고 좋아하는 사람이 입기를 원한다'고 말했지만 실제로도 소니아 리키엘의 옷은 모던하고 스마트한 직장여성에게 인기가 높다. 성공한 사람임을 부각시키면서 동시에 여성스러운 모습을 보여주기 때문이다.

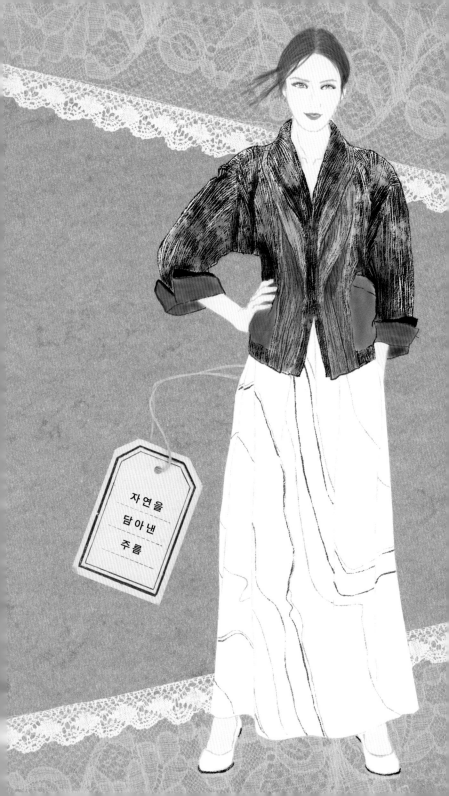

자연을
담아낸
주름

**이세이 미야케의
플리츠 플리즈**

다시는 돌아오지 않을 것 같은 유행이지만 돌고 도는 것도 유행이라고 했다. 에코 패션, 그린 패션, 친환경 패션, 지속 가능한 패션, 윤리적인 패션… 이름만 다른 온갖 자연친화적 스타일이 유행한 지도 벌써 50여 년이 되어간다. 척박한 도시생활에 지친 사람들이 자연을 그리워하는 마음도 담겨 있을 것이고, 옳지 않은 방법으로 생산되어 부의 재분배가 정당하게 이루어지지 않는다는 이유로 이런 스타일을 선호하는 사람도 있을 것이다. 좀 더 범주를 넓혀 자원재활용에 해당하는 업사이클링이나 리사이클링까지 포함하자면 수없이 많은 이유로 자연친화적인 스타일을 찾고, 또 만든다. 그만큼 자연을 그리워하고 소중하게 여긴다는 의미일지도 모르겠다.

그러나 이런 옷은 대부분 자연에 대한 피상적인 갈망과 표현에 그치는 경우가 많다. 나뭇잎이 그려진 티셔츠나 유기농 면으로 만든 원피스를 입는다고 자연이 되는 것은 아니다. 자연은 과학적으로 논증하고 합리적으로 이용할 대상만은 아니기 때문이다. 이런 인식의 차이는 애

당초 근본적으로 동양과 서양에서 생각하는 자연관이 달랐기에 발생한다.

도가에서는 일부러 손대지 않은 상태를 가장 좋은 것으로 보았다. 반면, 인공적인 화려함이나 틀에 딱 맞춰 재단하고 만드는 건 허식과 작위에 가득 찬 상태라고 생각했다. 무리해서 무엇을 하려고 애쓰지 않는 대신 순리대로 흘러가게 두는 것이 동양에서 말하는 자연스러움이다. 이를 무위자연無爲自然이라고 한다. 이 자연은 서양철학에서 말하는 자연주의나 물리적인 자연과는 다르다. 천하를 다스리는 기본 원칙이자 세상 모든 만물을 움직이는 원리는 물론 이를 통해 이루어지는 사물과의 합일성과 정신적인 교감마저 담겨 있는 것이다. 서양식 교육에 익숙해진 현대인에게는 좀 어려울지 모르지만, 동양의 자연은 이렇게 커다란 의미를 가지고 있다. 그래서 동아시아 사람들은 자연의 원칙으로써 사물을 대하려 노력했다. 이런 철학이 바탕에 깔려 있

었기에 동아시아의 건축이나 물건에는 자연을 담고 있는
것이 참 많다.

그 중에서도 일본 디자이너 이세이 미야케Issey Miyake의
플리츠 플리즈pleats please는 동양의 사고방식에서 바라
보는 자연을 담아낸 옷이다. 이세이 미야케는 70
년대부터 동아시아의 자연을 표현할 수 있는 옷을
연구해왔다. 그리고 그 결실이라고 할 수 있는 것이
이세이 미야케를 대표하는 플리츠 옷들이다. 이 옷들
은 특이한 주름과 눈에 톡톡 튀는 색의 조합으로 널리 알
려져 있다. 정체성이 확실하기 때문에 한 번만 봐도 바로
이세이 미야케의 옷이라는 것을 알 수 있을 정도다. 입기

편하고, 관리도 쉽기
때문에 인기가 많다.
이름에서부터 어떤 옷인
지 아이덴티티를 확실하
게 드러내는 플리츠 플리즈
는 주름이 자글자글하게 잡힌 것이 특
징이다. 폴리에스터라는 원단에 주름을 잡고
뜨거운 열을 가하면 그 주름이 원단에 완전히
고착된다. 그러나 이세이 미야케는 원단에서
한 발 더 나아가 옷에 직접 주름을 잡았다. 주
름으로 줄어들 분량까지 계산하여 몇 배 큰 옷을
만든 것이다. 여기에 주름을 잡고 고온의 프레스로
압력을 가하면 우리가 보아왔던 사이즈의 옷이 된다.
이렇게 주름이 잡힌 옷은 사이즈에 구애받지 않고 누구
나 입을 수 있다.
서양식 옷처럼 핏이 딱 맞아떨어져야 하는 것도 아니라
서 어떤 체형의 사람이 입어도 잘 어울린다. 조이는 곳
없어 몸이 편안한 것은 물론이다. 주변 상황에 맞춰가며
한데 어우러지는 자연과 닮아있다. 옷을 먼저 만들고 주
름을 잡은 것은 이 때문이다. 주름 잡힌 원단을 사용하면

늘어나긴 하지만 봉재선이 있는 부분에는 신축성이 없어서 충분히 그 효용을 누릴 수가 없다.

이세이 미야케가 텍스타일 연구에 많은 정성을 기울인 까닭도 이렇듯 자연의 속성이 묻어나는 디자인을 실현하기 위해서였다. 자연은 스스로 성장하며 변화한다. 서양 옷과 사이즈 체계가 완전히 다른 플리츠 플리즈도 그렇다. 몸과 옷 사이에 공간을 만들어주면서 몸의 선을 가려준다. 그렇다고 완전히 가리는 것은 아니다. 세로로 잡힌 주름 덕분에 나와야 할 곳은 더 강조되고 들어가야 할 곳은 주름이 잡힌 것처럼 몸을 타고 흐르면서 움직인다. 전통적인 평면재단의 덕을 본 것도 있지만 주름이 잡혀서 뻣뻣해진 원단의 공이 크다.

요철이 강한 주름이 모여 있는 곳은 단단해진다. 부드러운 천이 몸에 감기는 느낌과는 전혀 다르다. 몸과 옷 사이에 넉넉한 공간을 제공한다. 반면에 주름이 풀어지는 부분은 유연하게 몸을 덮어준다. 계속해서 변화하는 자연처

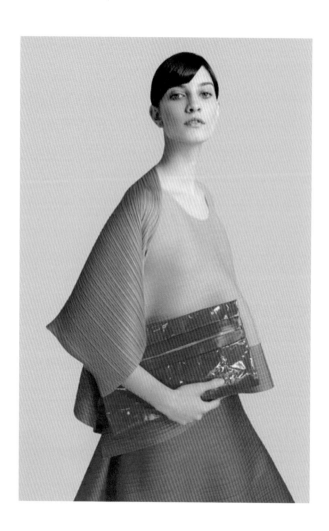

럼 누가 입느냐에 따라 다른 느낌을 줄 수 있으면서도 옷
자체가 대단히 유기적이다.

그런데 이렇게 거창한 것을 담고 있다고 해서 뻐기는 옷
은 절대로 아니다. 오히려 실생활을 위한 옷이라고 할 수
있다. 아무렇게나 구겨도 절대 주름이 가지 않고, 부피가
작고 가벼워서 여행을 다닐 때 입는 사람도 많다. 물에 대
충 빨아도 금세 마를 뿐 아니라 언제 입어도 새 것처럼
산뜻해 보인다.

삶에 근간한 스타일을 만든다는 이세이 미야케의 말이
있다. 자연을 담아낸다는 커다란 의미를 가지고 있으면
서도 이렇게 실용적이고 아름다운 스타일은 좀처럼 찾기
힘들다. 재료와 형태와 기능이 하나의 목표를 향해 달려
가며 만들어내는 감동을 느껴보고 싶다면 플리츠 플리즈
가 후회 없는 선택이 될 것이다.

이세이 미야케를 위한 안내서

1971년 뉴욕에서 첫 컬렉션을 발표한 이후로 이세이 미야케는 옷과 몸의 관계에 주목하며 연구 개발 과정을 거쳐 새로운 옷을 만들어내고 있다. 이세이 미야케가 은퇴한 지금에도 그의 정신을 이어받은 여러 디자이너가 그의 브랜드를 만들어나가고 있다.

HOMME PLISSE ISSEY MIYAKE

이세이 미야케와 리얼리티 랩Reality Lab 팀이 공동 연구로 만든 브랜드. 남성을 위해 두꺼운 흡한 속건 소재를 사용해 주름을 잡았다. 피부에 밀착되지 않고 가벼운 옷으로 입는 사람의 즐거움을 최우선으로 하는 브랜드이다.

HaaT

하트HaaT는 국경을 넘어서는 다양한 소재와 아이디어가 모인 빌리지 마켓을 의미한다. 전통 기법을 살린 디자인으로 수공예 기술과 장인정신이 집약된 옷과 액세서리를 제안한다.

me ISSEY MIYAKE / CAULIFLOWER

가볍고 관리가 쉬운 상의를 만든다. '21세
기의 티셔츠'를 메인 콘셉트로 하며 전위
적인 디자인도 많다.

BAO BAO ISSEY MIYAKE

가볍고 부드러워 자유자재로 형태가 잡
히는 숄더백과 클러치 같은 가방을 중
심으로 하는 브랜드. 기하학 도형의
조각들을 사용해 구조적인 형태를 만들
어낸다.

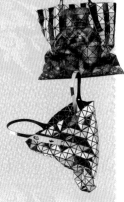

132 5. ISSEY MIYAKE

이세이 미야케와 리얼리티 랩이 공동
으로 연구하여 개발하는 브랜드. 다양
한 3차원 조형을 2차원으로 변환하여
옷을 만든다. 천 조각을 눌러 생기는
우연한 주름을 바탕으로 형태를 만
들거나 재생섬유 원단을 사용
하여 재창조의 개념을 부
여하는 브랜드다.

도움을 준 사진들

Taste 같은 이유 남다른 선택
라이카의 D-LUX leica-camera.com / sandra.looke@leica-camera.com
라미의 사파리 lamy.com / lamy.com 내부메일
티볼리 tivoliaudio.com / mail@tivoliaudio.com
아이아이아이의 TMA aiaiai.dk / press@aiaiai.dk
포노폰 scienceandsons.com / info@scienceandsons.com
리모와 rimowa.com / (int) vl@v-communication.com, (kor) chjeong@sunrimo.com
아디다스 by 스텔라 매카트니 adidas.de/adidas_by_stella_mccarteny / corporate.press@adidas-group.com

Living 시간과 공간을 빛나게 하는 그것
조셉조셉 josephjoseph.com / info@josephjoseph.com
알레시의 티 스트레이너 alessi.com / info@dipalmassociati.com
메뉴의 디켄딩 푸어러 menu.as / press@menu.as
라문의 아물레또 ramun.com / admin@ramun.com
뉴마틱의 헨리 numatic.co.uk / webmaster@numatic.co.uk
텔레콤의 데이터 클립 elecom.co.jp / 사이트 내 프레스 용 이미지 DB
그래픽 이미지 graphicimage.com / customerservice@graphicimage.com
알리아스 alias.design / info@aliasdesign.it

Accessory 전체를 흔드는 디테일의 힘
에르메스 스카프 1) silk1way.com / silk1way@gmx.at
　　　　　　　 2) hermes.com / hermse.com 내부메일
애니멀 프린트 tamioliveira.com / bolgdatamioliveira@gmail.com
안경 modo.com / info@modo.com
레이밴의 에비에이터 ray-ban.com / cristina.parenti@luxottica.com
까르띠에 탱크 cartier.com / cartier.com 내부메일
진주 목걸이 1) barneys.com / webservices@barneys.com
　　　　　　 2) lyst.com / press@lyst.com
　　　　　　 3) cricket_fashion.com / cricket_fashion.com 내부메일
반 클리프 아펠의 알함브라 vancleefarpels.com / vancleefarpels.com 내부메일

빨간 립스틱 1) maccosmetics.com

 2) chanel.com

 3) narscosmetics.com

매니큐어 1) maccosmetics.com

 2) chanel.com

 3) narscosmetics.com

 4) burberry.com

Bag & Shoes 완벽한 마감의 정석

샤넬 2.55 시리즈 chanel.com / chanel.com 내부메일

루이비통의 에바 클러치 eu.louisvuitton.com / louisvuitton.com 내부메일

고야드의 생 루이 goyard.com / contact@goyard.com

꼬떼씨엘의 럭색 coteetciel.com / press@coteetciel.com

프라이탁 freitag.com / Freitag.com 내부메일

슬링백 스틸레토 힐 1) cocoincashmere.com / info@cocoincashmere.com

 2) lyst.com / press@lyst.com

페라가모의 바라 ferragamo.com / press.asiapacific@ferragamo.com

헌터의 웰링턴 부츠 us.hunterboots.com / pr@hunterboots.com

푸마 셀렉트 puma.com / customerservice@puma.com

하바이아나스 havaianasus.com / info@havaianasus.com

Clothes 천 가지 가능성, 기본 아이템

A라인 원피스 lyst.com / press@lyst.com

흰색 셔츠 lyst.com / press@lyst.com

청바지 1) asos.com / nudiejeans.com 내부메일

 2) nudiejeans.com / nudiejeans.com 내부메일

버버리의 트렌치코트 burberry.com / press.office@burberry.com.

질 샌더의 팬츠 슈트 jilsandernavy.com / pr@jilsandernavy.com

막스마라의 카멜 코트 maxmara.com / info@maxmara.com

미소니의 카디건 missoni.com / missoni.com 내부메일

이세이 미야케의 플리츠 플리즈 issaymiyake.com / 컨택 불가, 내부메일 채용전용

도움을 준 자료들

『그레이트 디자이너 10』, 최경원, 길벗

『Design Now!』, Charlotte & Peter Fiell, Taschen

『럭셔리 그 유혹과 사치의 비밀』, 데이나 토마스, 문학수첩

『레이첼 조의 스타일 시크릿』, 레이첼 조, 예담

『Must have 100』, 니나 가르시아, 예담

『몸과 문화』, 홍덕선·박규현, 성균관대학교 출판부

『미술과 시지각』, 루돌프 아른하임, 미진사

『사물의 언어』, 데얀 수직, 홍시

『서양철학사』, 버트런드 러셀, 집문당

『색채의 상징, 색채의 심리』, 박영수, 살림지식총서

『스타일홀릭』, 서정은, 21세기 북스

『Iconic Designs: 50 Stories about 50 Things』, Grace Lees-Maffei, Bloomsbury

『아이 러브 스타일』, 김성일·박태윤, 시공사

『알레산드로 멘디니』, 최경원, 미니멈

『에디터 T의 스타일 사전』, 김태경

『오 마이 스타일』, 최경원, 미니멈

『Industrial Design A-Z』, Charlotte & Peter Fiell, Taschen

『잇 걸』, 이선배, 넥서스 Books

『잇 스타일』, 이선배, 넥서스 Books

『JOSEPHJOSEPH』, Magazine B no.15 , JOH.

『팀 건의 우먼 스타일북』, 팀 건·케이트 몰로니, 웅진 리빙하우스

『패션과 명품』, 이재진, 살림지식총서

『패션을 뒤바꾼 아이디어 100』, 해리엇 워슬리

『패션의 문화와 사회사』, 다이애너 크레인, 한길사

『FRITAG』, Magazine B no.1 , JOH.

『Havaianas』, Magazine B no.18, JOH.